花藝

素材百科

floral
encyclopedia

600種
切花、乾燥花、永生花材
完全圖鑑

part
01　花材篇

part
02 葉材篇

part
03 枝果材篇

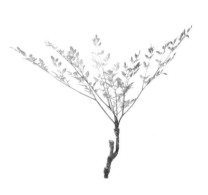

part 04 乾燥花材篇

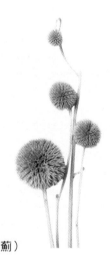

乾燥果實

重組花

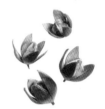

part 05　永生花材篇

永生花材

永生葉枝果材

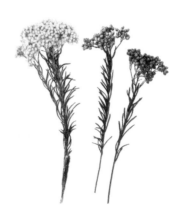

全國第一本四季切花全圖鑑！
100% 對準台灣花卉市場供應品項

　　美麗的花卉，在我們日常生活中幾乎無所不在，不管是情人節的浪漫玫瑰花、母親節的溫馨康乃馨、耶誕節的繽紛聖誕紅，都能與各種節日緊密連結，更是調劑身心與精神舒壓的重要元素。隨著社會富裕所得提高，以及生活品質的精緻化，花花草草逐漸成為人們居家生活中，不可或缺與高度仰賴的重要商品。

　　台灣四季氣候適宜、四週環海，以農業條件來說，島內花卉豐富多產，全年四季都有生產各式各樣的花卉，非常適合進一步發展精緻的花卉園藝產業。近年來，國產花卉不只供應國內市場需求，更不斷地拓展外銷通路與市場，出口花卉接軌國際，早已達到優質的國際水準，加入跨國花卉貿易的行列，展現傲人的外銷成績。

　　《花藝素材百科：600種切花、乾燥花、永生花材完全圖鑑》是國內第一本介紹四季鮮花花材的百科書籍，筆者任職全國最大的台北花卉批發市場（臺北花市）二十餘年，非常榮幸有機會與城邦・麥浩斯出版社〔花草遊戲編輯部〕共同合作出版，分享過去投入市場累積的花卉資訊與花材使用經驗。書中各個章節分類編輯清楚，花藝作品及花材介紹文圖並茂，舉凡目前台灣最大的台北花市及其他中南部四家（台中、彰化、台南及高雄）花卉批發市場上，可以看得到的各種花材、葉材、枝材、果材等，都逐一詳列了花卉的名稱、科別、學名、別名，甚至是花材的植物園藝知識、花藝使用、市場供應期，以及主要種植產地…等等，都有完整的收納與介紹。

　　書籍的順利推出，感謝非常多好朋友與長官在背後的支持與協助，也特別謝謝台北花市李董事長明聰及張總經理堂穆的鼎力支持，雷董事長立芬（筆者在臺大研究所的恩師）的勉勵，周老師（裁判長）英戀、陳老師坤燦、愛禮公司劉經理家顯及花市葉材專家陳世景先生的專業協助與指導，此外，還有幕後用心編輯的鄭主編錦屏及張社長淑貞等，才能造就完成。這是一本實用的花卉知識、花材工具圖書，無論是從事花卉園藝相關的從業人員、花店業者、花藝設計師或是一般的消費大眾，都值得您收存與隨時翻閱。

陳根旺・花草遊戲編輯部

有花的每一天，生活會更多彩而美好

雖然街角花店擺放各式讓人心曠神怡或燦爛奪目之花束或盆花植物，我們卻只有在特定節日才會想起買一束花送人，如情人節的浪漫玫瑰花、母親節的溫馨康乃馨；或是在耶誕節前夕買一盆聖誕紅應景。因此就國內經濟發展程度以及花卉消費量比較，花卉教育還需要加強推廣。一般民眾不懂花，當然就不知道如何運用簡單花材妝點日常生活。

《花藝素材百科：600 種切花、乾燥花、永生花材完全圖鑑》是國內第一本介紹四季花卉花材的百科書，內容涵蓋目前台灣花卉市場可以見到的各種花材、葉材、枝材以及果材等。透過圖文除詳列花卉的名稱、科別、學名、別名外，也解說植物的園藝知識、花藝使用、市場供應期以及主要產地等非常實用的花卉知識。該書絕對是花卉從業人員、花店業者、花藝設計師等，都會需要的一本花材工具書。

即使不是花藝專家，只要是愛花或護花者，不妨也擁有一本，因為有花的每一天，生活會更多彩而美好。

中華民國消費者文教基金會董事長

透過本書，共同努力推動全民愛花、賞花與用花

台北花卉產銷公司經營全國最大的花卉批發市場，向來對於推廣花卉不遺餘力，欣聞本公司資深主管－陳根旺推出新書，尤其是一本圖文並茂多達近 400 頁的花材百科工具書，這本書對於無論是從事花卉園藝相關的從業人員、花店業者、花藝設計師與助理，或是一般的消費大眾，都值得收藏與隨時翻閱瀏覽。

台北花卉公司成立迄今已逾 31 個年頭，期間輔導中南部四家花卉批發市場（彰化、台南、台中及高雄）陸續成立，同時更培育與訓練出全國許多優秀的花卉從業人員，今天本書作者陳根旺，亦是在過去任職過程中，不斷汲取專業知識與培訓養成的成功案例。

非常樂見《花藝素材百科：600 種切花、乾燥花、永生花材完全圖鑑》的順利上市，也期待這一本國內首見介紹四季鮮花花材的百科叢書，能夠伴隨台北花卉產銷公司，共同努力朝向推動全民愛花、賞花與用花的目標前進。

台北花卉產銷股份有限公司（台北花市）董事長　　　　　　　總經理

推薦序

花藝～優質生活的代言精品

花卉如同其他農產品一般，透過設計製作加工過程，隨即成為生活必需品。其含蓋範圍有祭祀用花、居家綠美化、餽贈花禮、慶典儀禮花飾，甚或是文化與精神層次的花藝藝術品等等。利用各種美麗的花卉媒材製作花藝作品，即可做為傳達環境、文化、精神與人際間禮尚往來的互動物件——花藝，即是人類追求優質生活的最佳代言精品。

為了讓消費者買花買得安心也放心，城邦文化事業・麥浩斯出版社時時刻刻體貼愛花者的用花心情，經常性的推出花卉、園藝、景觀…與生活美學相關的書籍。2020 年新春第一季，推出《花藝素材百科：600 種切花、乾燥花、永生花材完全圖鑑》，內容涵蓋切花、切葉、枝條與果實等；為因應時尚流行風潮，本書加入了乾燥花與永生花的介紹與成品製作，讓整本書的內容與實用性更顯豐富。

本書作者陳根旺老師有其豐厚的花卉專業背景，他擁有大學企業管理的美學行銷概念以及臺大農學院研究所專業知識的養成，加上 20 多年來在台北花卉產銷公司的實務經驗，就花卉與花藝連結的敏銳度而言，係屬於頂尖之士。根旺步步為營深入花卉產業應用面，瞭解花藝所帶來的正面產值，實則超越價格且直逼價值的未來雙贏局面，因此把多年集結的經驗彙整成書出版，值得愛花人士隨時翻閱也收藏。

本人感佩麥浩斯出版社每每藉由花卉與園藝之美，秉著企業「社會責任」的實踐，出版相關書籍回饋給社會大眾，僅至上專業推薦文並表達誠摯的敬意。

勞動部全國技能競賽花藝裁判長

作者深耕花卉產業 20 餘年，
如此豐厚的經歷，絕對是一冊花材寶典

欣聞好友根旺兄的新書發行，樂為作序。

作為台灣自行編輯出版的全面性花藝材料介紹書籍，甫出版就受到全球華文界的好評熱銷，表示出版界在這個領域缺席太久。這本針對花藝工作者與花卉消費者所規劃編輯的書，以實用性為經，全面性為緯，交織成一本圖片美麗、內容豐富的案頭工具書。改版之後增加許多現在流行的永生花與乾燥花的花材介紹，從鮮花花藝跨足到手工藝，為花卉的應用推廣做出巨大的貢獻。

花藝素材是花藝設計師的根本，正確認識材料，妥善處理材料，依每種材料的特性發揮創造力與精湛手藝，製作出精美且觀賞壽命長的花藝作品，是每個消費者所期待的。這本書詳細介紹每種花材的觀賞壽命、特性以及選購、養護等要點，不只是花藝工作者必備，一般喜歡花卉的消費者也很受用。

根旺兄在花卉界工作 20 餘年，有扎實的實務經驗，從生產端的花農、銷售端的花商到消費端的愛花人，都有深刻的連結。熟知花卉從生產、銷售到應用的種種細節，如此經歷寫下的書，是其他人所不及的。聽聞根旺兄為花卉業辛苦忙碌大半輩子規劃返鄉歸農，讓我羨慕了起來，希望花卉在我們的生活中永不缺席。借用宋代俞城的《中山別墅》——詩與作者共勉。

村居何所樂，我愛讀書堂。
階草侵窗潤，瓶花落硯香。
憑欄看水活，出岫笑雲忙。
野客時相過，聯吟坐夕陽。

愛花人集合
https://i-hua.blogspot.com/

認識切花在花藝應用的分類

花藝設計常應用於人體裝飾、婚禮花飾以及家庭生活中生命禮俗、歲時祭儀等相關儀禮之空間佈置，而使用的切花素材，依據外型特色與應用方式，可分成以下 7 種類型：

1. 點狀花

點狀花的特質爲「可數」的圓點狀花材，例如玫瑰花、康乃馨、非洲菊、大理花、洋桔梗、雞冠花、千日紅……等。這些花材可以單一花種，多種色彩組合使用表現半圓形或球型等花型，也可以和線狀花材一起設計，構成視覺焦點或量感的表現。

玫瑰花

2. 面狀花

面狀花的特質爲「平而廣的特質」，例如火鶴花、葉片類的八角金盤、蓬萊蕉（電信蘭葉）、黃金葛、銀河葉……等。這些花材在設計時可以和線狀花材做組合，當成襯底使作品有安定感。

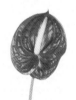

火鶴花

3. 線狀花

線狀花的特質爲「有向上或向旁之延展性質的花材」，例如劍蘭、麒麟菊、晚香玉、香蒲、金魚草、虎尾蘭……等。這類的花材可用來當作造型的主架構。

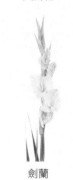

劍蘭

4. 塊狀花

塊狀花的特質爲「比點狀花更大型者的花材」，例如向日葵、帝王花、針墊花、大菊、蜂巢薑……等。這些花材在設計常被應用於焦點處，或單獨表現其造型與質感。

帝王花

5. 霧狀花

霧狀花的特質為「細小的點狀花，無法數出來有多少朵……」，例如滿天星、秋麒麟草、星辰花、金翠花、水晶花……等。這些細小的花卉造型不屬於點狀，通常應用在色彩調合或是填補空間的效果。

滿天星

6. 團狀花

此類花材比點狀花更柔軟，有塊狀花的形；比霧狀花大，有霧狀花的柔。如繡球花、寒丁子、風信子、野薑花……等等。在花藝設計應用上，常使用團狀花作為填補空間花材，或做為次要線條花材。

繡球花

7. 特殊造型的花

有一些花材造形，不屬於點狀或塊狀，但有線狀的特質，開花的造形屬於比較獨特的不規則，例如天堂鳥、鳶尾、垂蕉、赫蕉、小蒼蘭……等。這些花材適合於應用在焦點處或於抽象作品造型中使用。

天堂鳥

本書編排方式

本書各篇依據上述的切花分類來編排，而花材篇一開始的＜重點花材＞則是品項特別多的 10 種花材，將進一步列出品項命名與特徵介紹，以供辨識。

而由於花材常有眾多別稱，本書統一以植物正式名稱為主，再對照市場上常用的別稱，讓花材的辨識兼顧專業性與實用性。

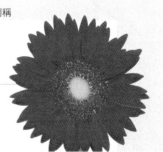

植物名稱　　　　　市場俗稱、其它別稱

重點花材

非洲菊
日頭花、太陽花

Gerbera hybrid ── 學名

英 文 名	Gerbera
科　　名	菊科
花　　語	開朗的微笑
瓶插壽命	7 ～ 10 天

part
01

花材篇

玫瑰　月季、薔薇

Rosa hybrid

英 文 名	Rosa
科　　名	薔薇科
花　　語	堅貞的愛情
瓶插壽命	7 ～ 10 天

玫瑰栽培品種繁多，皆是由原產中國、中亞與歐洲各地的原生種雜交育成，是目前已知文獻記載最古老的栽培花種之一，其浪漫的花型及具有美麗、愛情的象徵，自古以來一致被公認爲是愛情花的最佳代言，不管是東西方大家皆特別鍾情玫瑰花的愛情故事，並以獻上玫瑰花視爲最摯愛的誓言！花色主要分爲紅、橙、黃、粉、綠、白、紫、雙色等共 8 大色系，稱得上是花色變化最豐富的百變花種。

\ 花藝使用 /

玫瑰花色眾多，婚喪喜慶各種場合皆可搭配適當的花色，近十年來，年年名列鮮切花交易金額的第 2 名，僅次於百合花，是國人最熱愛的鮮切花，已被視爲表達情意的首選。

\ 市場供應期 /

全年可供貨（以 1 月～ 6 月為最大產期）

\ 主要產地 /

苗栗、台中、南投、彰化、雲林、嘉義、高雄、屏東

01 · 埔里之星

位於高冷山區的優質台灣國產玫瑰，為大輪種紅色系，無刺，香味微香。花色呈現暗紅的飽滿色澤，花朵為紅色系中較大品種，花瓣的觸感如同絲絨一般細緻。

02 · 荷蘭紅

花型大、花莖長，花瓣呈圓瓣型，花色艷紅如同紅色絲絨般亮麗，花朵與葉片耐久性強。

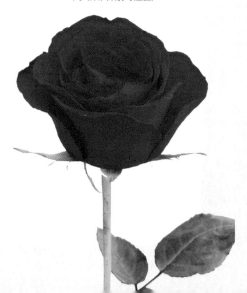

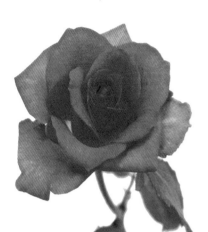

04 · 卡門

顏色偏亮紅、具有絨
布的質感，花型呈同
心圓盃型。

03 · 新櫻紅

花色紅豔亮麗，花瓣呈
圓瓣盃型、花型優美，
帶有淡淡的清香，花朵
與葉片耐久性強。

05 · 東方之星

氣質優雅擁有絲絨般的紅
粉雙色，圓瓣、花瓣背部
呈現淡粉接近乳白色，瓶
插後花苞會明顯變大，色
澤更顯豔麗，為玫瑰最高
價品種之一。

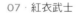

06 · 萬年紅

顏色飽滿、略偏暗紅，花
瓣厚實具有絨布質感，花
型呈尖瓣螺旋造型，推出
後相當受歡迎，為紅色玫
瑰中數量最多且最具人氣
品種。

07 · 紅衣武士

花型優美呈圓瓣盃
型、色澤偏暗紅色，
無刺，花朵帶有淡淡
清香。

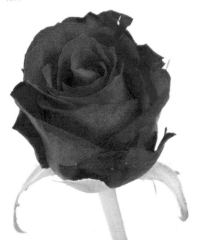

17

花苞

檢查花瓣未折傷、無水傷，花苞結實飽滿具彈性，綻放約 2～3 成左右為佳。

花莖

挑選花莖強健直挺，且花腳乾淨無褐化現象。

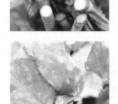

葉片

留意葉片是否潔淨翠綠、無枯黃蟲咬現象，葉片若有灰黴病或白粉病則品質較差。

● Point

1. 可將玫瑰花莖上的刺，小心地一一剪除，使用時較不刺手。

2. 稍微量一下花器高度，再從基部開始，把水下的葉片都摘掉。

3. 以斜剪的方式，把花莖底部剪除 2 公分再投入花器中，以提高吸水性。

08‧黛安娜

色澤粉嫩飽滿討喜，花瓣厚實，花型優美高貴呈尖瓣螺旋，是玫瑰花各品種中產量最多、最受歡迎且流通最久的品種之一。

09‧鐵達尼

花色屬亮粉色系、微帶乳白色，花莖長、花色穩定，花朵與葉片耐久性強。

10‧新鐵達尼

特性是花莖長、花色穩定，花朵與葉片耐久性強，花色屬亮粉色系、微帶乳白色。

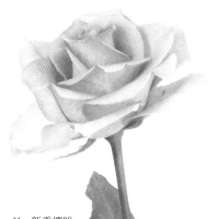

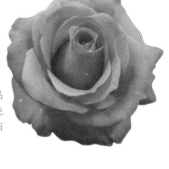

12 · 翡翠香檳

屬玫瑰中的大型花，
花瓣數多，花苞大、
淺粉色中帶有耀眼的
香檳金色，象徵有
「你的情人很耀眼」
涵意，是玫瑰翡翠白
的改良種。

11 · 新香檳粉

花型優美高貴、呈圓瓣
盃型，色澤粉嫩討喜，
帶有橙色香檳效果，頗
受消費者歡迎，是市面
上玫瑰花主流品種之一。

13 · 新粉

屬粉色系大花型新品
種，深粉色略帶橙色
的花瓣非常討喜，市
場接受度高。

14 · 卡蜜拉

淺粉色系中花型，
粉色系主力品種，
市場接受度高，經
常做為黛安娜玫瑰
的替代品種。

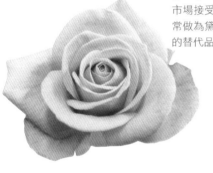

15 · 寶貝粉

屬粉色系大花型
新品種，中心花
瓣略偏紫色、愈
往外層花瓣漸呈
淡粉色，市場接
受度高。

16 · 新橙色

屬粉色系中花型
新品種，愈近花
心亮橙色花瓣更
加明顯，外層則
轉為粉色花瓣，
可做為新香檳粉
的替代品種。

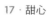

17 · 甜心

屬中花型、花瓣
層次完整，花型
酷似傳統的黛安
娜玫瑰，色澤鮮
艷接近桃紅色，
接受度極高。

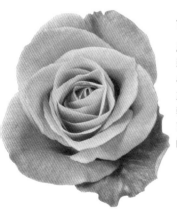

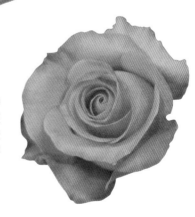

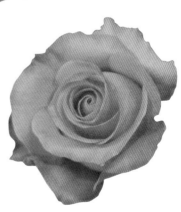

圓舞曲

主要花材
洋桔梗、菊花、斗蓬草
玫瑰

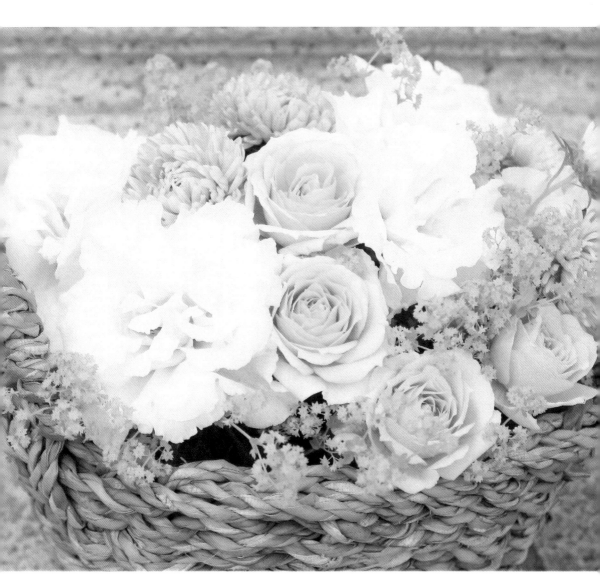

18．比浪卡

顏色純白透晰，花瓣螺旋盃型，外層花瓣略帶蜷曲呈尖型，為白色系列中流通較早的品種之一，產量逐漸減少。

19．綠玫瑰

屬白綠色系中花型新品種，顏色類似翡翠白玫瑰，花瓣具有淡綠色效果，愈外層花瓣更加明顯，可做為翡翠白的替代品種。

20．翡翠白

花色純白、外層花瓣略帶清透的翡翠綠色。花苞大且花朵耐久性強，花瓣數為目前白色系玫瑰中最多的品種，可以全年開花，供貨穩定且大量。

21．丹尼爾

紫色系玫瑰中顏色偏桃色的品種，花型呈尖瓣盃型，近年來產量逐漸減少。

22．紫愛你

屬深紫色系玫瑰，花型圓瓣盃型，花瓣較紫天王略小。

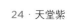

24．天堂紫

紫系中花型，屬紫色系新品種，花瓣明顯，可做為多款紫色玫瑰的替代品種。

23．紫天王

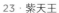

紫天王為紫色系玫瑰中花苞最大、花瓣數最多者，且富有浪漫又神秘的深紫色，同時花刺少、枝條又強健，非常討喜。

25．水精靈

顏色鮮豔飽滿，花型呈尖瓣螺旋，花瓣為紫色系中最小的品種，產量少。

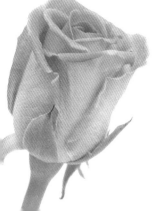

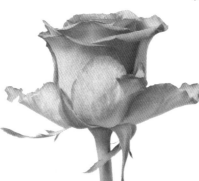

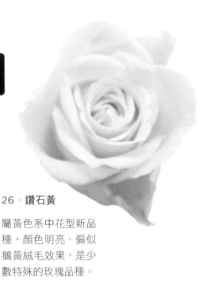

26‧鑽石黃

屬黃色系中花型新品
種,顏色明亮、偏似
鵝黃絨毛效果,是少
數特殊的玫瑰品種。

27‧雙喜

屬特殊的雙色、香水
玫瑰,花瓣圓瓣盃
型,外層深粉偏紫,
內層淡淡粉色,香味
濃郁自然漂散四溢,
頗具話題性。

28‧冰火

屬特殊的雙色系列玫
瑰,花瓣內層為桃紅
色,外層呈現淺淺的
粉色,如同覆上一層
冰霜般,顏色相當特
殊搶眼,花型為尖瓣
螺旋造形。

29‧山中傳奇

屬特殊的雙色系列玫瑰,花瓣略
帶淡淡的淺粉色,最外層卻鑲有
粉紫色花邊,如同嘴唇抹上一層
淡淡的胭脂般迷人,顏色特殊具
話題性,花型呈尖瓣螺旋造型。

30‧彩虹玫瑰

挑選白色或淺粉色玫瑰,採
用虹吸原理,由底部花莖吸
收不同染色液,形成如彩虹
般亮麗的玫瑰花瓣,為國內
科技研發的商品。

迷你玫瑰

迷你玫瑰是玫瑰系列品種中花苞較小者，也被稱作多朵（小輪）玫瑰，花色多樣有紅、粉、黃、紫、橙及雙色系列等。由於花苞數多、又精緻小巧可愛，特別受到年輕男女的喜愛。迷你玫瑰每枝花莖上，往往多達有十餘朵小花，當每一朵花苞皆綻放展開時，格外繽紛亮眼。

● How to buy

選購時宜挑選花莖分枝數多、莖長且粗硬、花苞微綻放約 2 成左右者佳，瓶插觀賞期可持續長達 5 ～ 8 天。

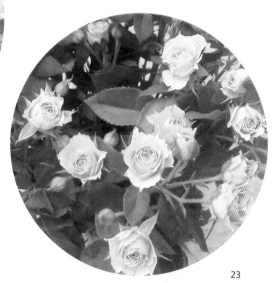

花影浮香

主要花材
洋桔梗、玫瑰、鈕扣藤

idea 3 /

平安夜晚宴

主要花材
玫瑰、諾貝松、綠石竹

百合

Lilium spp.

英 文 名	Lily
科　　名	百合科
花　　語	聖潔高雅、百事合意
瓶插壽命	8 〜 15 天

百合主要品系可分為東方型百合、亞洲型百合及鐵炮型百合，其中東方型百合占了所有生產面積的一半以上，其餘為亞洲型百合（透百合、姬百合）及鐵炮型百合。切花生產以東方型百合為主，因為花朵碩大又具有濃香，幾乎占了百合市場的絕大部分比例。最常見的東方型百合顏色有熱情的紅色、浪漫的白粉色，以及陽光的金黃色。亞洲型百合雖然不香，但是有豐富的花色；鐵砲型百合則有純白花朵與優雅造型，在復活節花藝設計更不可缺。

百合花朵大、花朵綻放具特殊香味，且觀賞期長，又帶有圓圓滿滿、百年好合的吉祥意涵，加上品種數多，為台灣「年產量」及「交易金額」雙料冠軍的花種。

\ 花藝使用 /
百合花有單朵、雙朵、三朵及多朵等不同朵數，花色以白、紅、粉、黃為主，可以配合擺放角度選擇花向，如放在角落可以選擇單朵的百合，放在客廳中間的桌子則可以選擇多朵的百合，讓四面八方都能看到花朵的美麗。

\ 市場供應期 /
10 月～ 6 月多，7 月～ 9 月少

\ 主要產地 /
台中、南投、嘉義中高海拔地區

01・布萊斯卡

屬中花型，花瓣中心淺粉色邊偏粉紫色，花朵向上生長可完全綻放，香味略帶清香。

花苞

花苞大、飽滿、無折傷,朵數
以 3～4 朵,花開約 1～2 成
為佳,外觀需有著色,若顏色
非常深綠,代表成熟度不夠,
可能不會開花。

花梗

花梗粗、長而直挺。

葉

葉片完整、青翠,對稱生長、
無枯黃蟲咬。

1. 花朵綻放後,建議將花藥去
 除,否則花藥成熟後開裂,
 花粉容易掉落而沾染到花
 瓣、桌面或傢俱。

2. 花苞下方第一片葉子最好摘
 除,因其特別會搶水分。隨
 著花苞開放,吸水增加,花
 朵較重,可在花梗處以鐵絲
 綁繞支撐,以防斷梗或彎垂。

02 · 香水辛普隆

屬中花型,花瓣純白
色略帶卷曲,花朵側
邊生長,可完全綻
放,葉片中型,花朵
帶有清香。

03 · 白色香水百合(卡薩布蘭卡)

屬於東方型百合,大型花,植株
高約 120 公分,花朵均勻、側生,
葉片完整青翠,枝骨粗大而挺,
花朵色白碩大,開花後香氣濃郁,
在市場很受歡迎,唯一缺點是花
梗較軟,需固定才不會折斷。

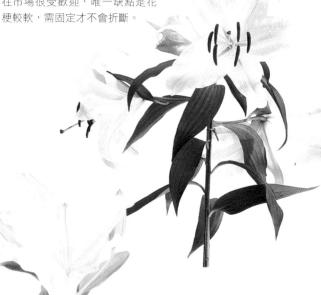

04 · 水晶香水百合

屬大花型,花瓣純白色,花
朵向上生長,可完全綻放,
葉片大葉片,花朵帶有清香,
是白色系重要的主力花種。

27

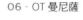

06 · OT 曼尼薩

花色呈現鵝黃色，屬
於大輪花種，花苞以
3～4朵為多，花苞
較康卡多略小，花朵
黃色較深，花瓣黃色
多、白邊少，展開後
有淡淡清香。

05 · OT 多娜托

屬中型花，花朵粉
色，花瓣中心略帶
白色，花苞側邊生
長，可完全綻放，
略帶香味。

07 · OT 羅賓娜

大紅花品種，顏色鮮豔偏
紫，花苞中心呈現白色，
香味濃郁，花朵朝上，綻
放後則容易外翻。

08 · OT 黃金艾曼達

花色鮮豔、全朵皆呈金黃
色，又稱黃金香水1號，
屬大花型，花面朝上，花
梗硬挺較康卡多不易斷
裂，香味濃郁。

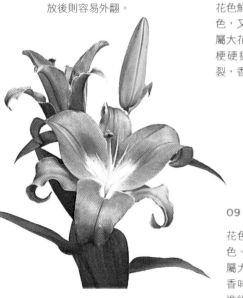

09 · OT 賽拉諾

花色鮮豔、全朵呈金黃
色、花瓣邊緣帶淺黃，
屬大花型，花面朝上，
香味濃郁，是從荷蘭引
進的品種。

11 · OT 帕芳多

OT 紅色系大花型，花朵呈亮紅紫色、略帶清香，近花心與花瓣周圍顏色漸淡，綻放時花瓣略微外翻。

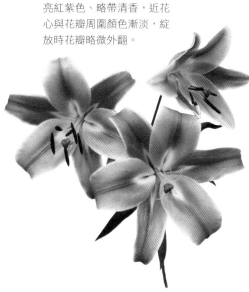

10 · OT 大連

OT 紅色系大花型，紅色系主力品種，花朵呈深紅色略帶清香，花心顏色深、外層顏色漸淡，花朵外型佳、市場接受度高。

12 · OT 帕雷諾

OT 紅色系大花型，花朵呈暗紅色略帶清香，花心顏色深、外層顏色漸淡，花朵外型佳、市場接受度高。

13 · OT 阿瑪羅西

OT 紅色系大花型新品種，花朵呈深紅色，花朵綻放完整，外型佳、市場接受度高。

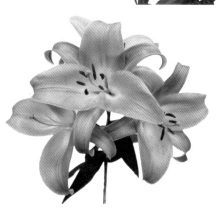

14 · OT 節奏舞者

OT 粉色系中大花型，花苞渾圓飽滿，綻放時略帶清香，花瓣外緣顏色較深、中心顏色略淺，市場主力花種，接受度高。

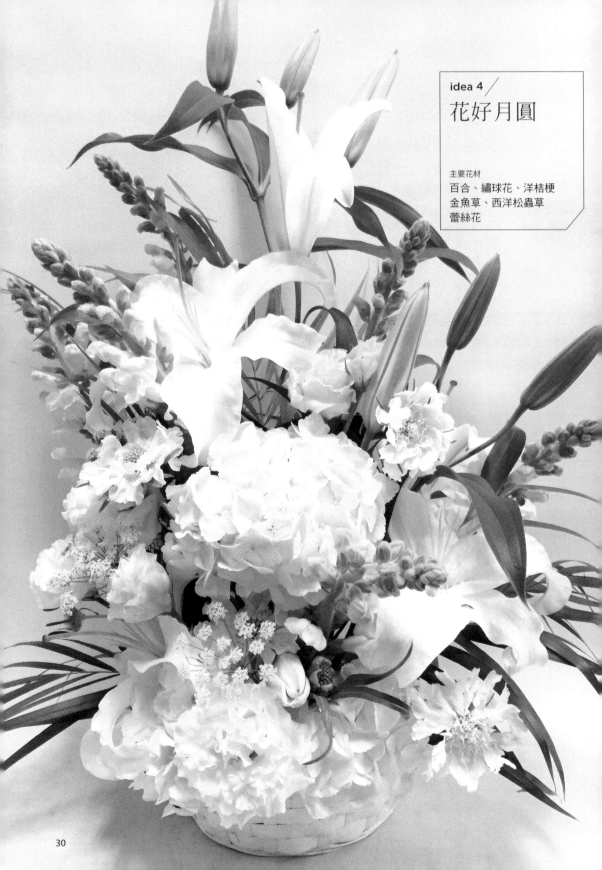

花好月圓

主要花材
百合、繡球花、洋桔梗
金魚草、西洋松蟲草
蕾絲花

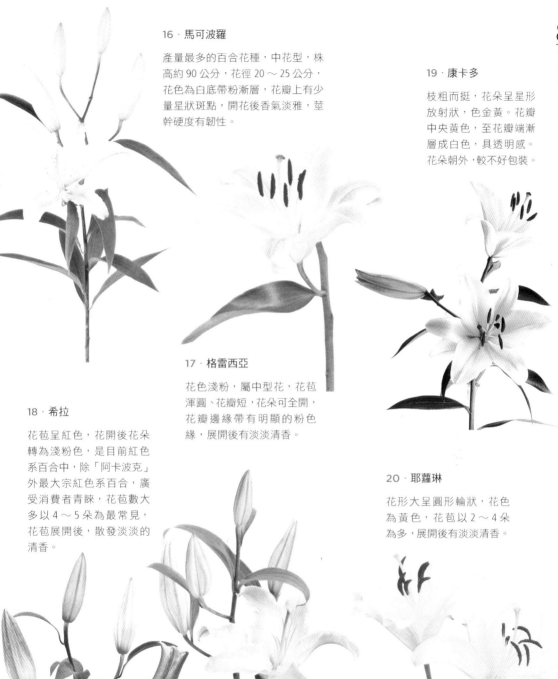

16 · 馬可波羅

產量最多的百合花種，中花型，株高約 90 公分，花徑 20 ～ 25 公分，花色為白底帶粉漸層，花瓣上有少量星狀斑點，開花後香氣淡雅，莖幹硬度有韌性。

19 · 康卡多

枝粗而挺，花朵呈星形放射狀，色金黃。花瓣中央黃色，至花瓣端漸層成白色，具透明感。花朵朝外，較不好包裝。

17 · 格雷西亞

花色淺粉，屬中型花，花苞渾圓、花瓣短，花朵可全開，花瓣邊緣帶有明顯的粉色緣，展開後有淡淡清香。

18 · 希拉

花苞呈紅色，花開後花朵轉為淺粉色，是目前紅色系百合中，除「阿卡波克」外最大宗紅色系百合，廣受消費者青睞，花苞數大多以 4 ～ 5 朵為最常見，花苞展開後，散發淡淡的清香。

20 · 耶蘿琳

花形大呈圓形輪狀，花色為黃色，花苞以 2 ～ 4 朵為多，展開後有淡淡清香。

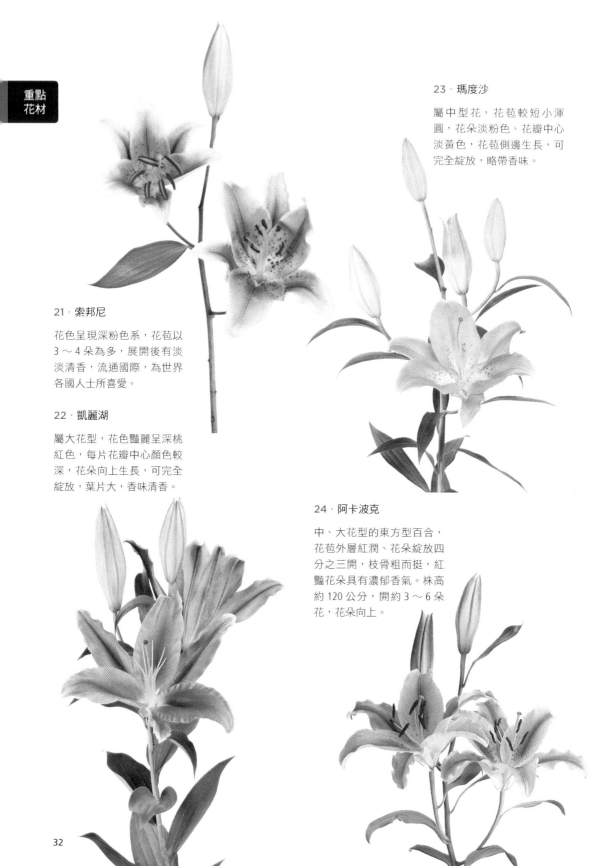

23·瑪度沙

屬中型花，花苞較短小渾圓，花朵淡粉色、花瓣中心淡黃色，花苞側邊生長，可完全綻放，略帶香味。

21·索邦尼

花色呈現深粉色系，花苞以3～4朵為多，展開後有淡淡清香，流通國際，為世界各國人士所喜愛。

22·凱麗湖

屬大花型，花色豔麗呈深桃紅色，每片花瓣中心顏色較深，花朵向上生長，可完全綻放，葉片大，香味清香。

24·阿卡波克

中、大花型的東方型百合，花苞外層紅潤、花朵綻放四分之三開，枝骨粗而挺，紅豔花朵具有濃郁香氣。株高約120公分，開約3～6朵花，花朵向上。

26 · 阿提亞

阿提亞為葵百合系列，屬東方型百合中的大花品種，顏色呈現紅潤、但花瓣外層略帶淺粉，花色與花形皆類似「阿卡波克」百合。

25 · 芒果

紅色系中大花型新品種，花苞渾圓飽滿，花朵綻放時顏色偏暗紅色。

27 · 神話

粉色系大花型，花朵綻放完整，綻放時略帶清香，花瓣顏色偏淡粉色。

28 · 薇薇安娜

植株高約 100 公分，屬於大紅花品種之香水百合，花朵顏色鮮豔紅潤，花瓣舌部草綠並有深紅斑點，香氣濃郁。

29 · 粉紅迷霧

粉色系大花型，花朵綻放完整，綻放時略帶清香，花瓣近中心顏色轉淡、愈外層粉色愈明顯。

30 · 瑪丹娜

紅色系大花型品種,花苞渾圓飽滿,花朵綻放約達八分開度,花瓣中心顏色略淺、外緣顏色較深,市場主力花種,接受度高。

31 · 里伯拉

花苞向上,屬百合中的深粉色花,顏色鮮豔散發出粉紅色的光彩,但花瓣中心點略帶紅色斑點,香味濃郁。

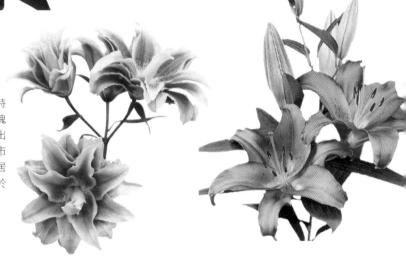

32 · 重瓣百合

又俗稱玫瑰百合,花朵綻放時層層花瓣相互交錯,具有玫瑰般的優美層次感,特別顯示出她的高貴氣質。引進到台灣市場的重瓣百合,以粉色系居多,由於花瓣數多,更有別於傳統單瓣百合的美麗風采。

33 · 雷山一號

花冠呈喇叭狀,香味清雅,花苞飽滿且長,約可長達 10 ～ 18 公分,寬度也有 5 ～ 7 公分。

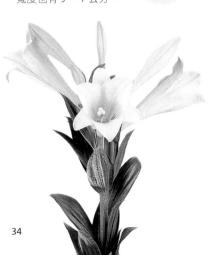

34 · LA 百合 木瓜黃

在花市俗稱姬百合,屬中型花,色澤特殊的橙黃色,花苞側邊生長,可完全綻放,小葉片,帶有淡淡清香。

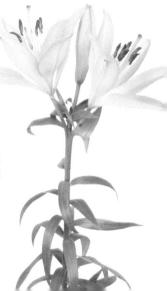

idea 5 /

幸福練習曲

主要花材
百合、玫瑰、闊葉武竹

非洲菊 日頭花、太陽花

Gerbera hybrid

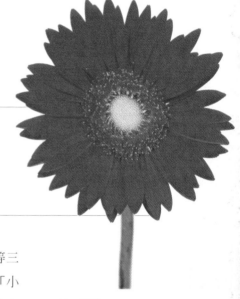

英 文 名	Gerbera
科　　名	菊科
花　　語	開朗的微笑
瓶插壽命	7 ～ 10 天

非洲菊依花型可分為單瓣、重瓣及半重瓣等三種，外觀類似渾圓明亮的太陽，因此又稱「小太陽花」，其原產地為南非，在氣候溫暖的台灣，一年四季都能生產供應。非洲菊花色鮮豔，有紅、白、黃、橙、紫、雙色系列…等，顏色變化豐富，其中以粉色、白色、紅色的產量最多，是市場上最暢銷的切花品種之一。

\ 花藝使用 /

非洲菊常用於瓶插觀賞、花束、花禮及會場佈置，其代表品種以希蘿（紅）、蘿瑞托（紅）、太陽神（橙）、伊斯瑪拉（粉紅）、粉紅魅力（粉紅）、白雪（白）等為主。而花市銷售時，常以透明塑膠套罩住花朵，並以鐵絲纏繞花莖做保護，花藝設計前可先去除。

\ 市場供應期 /

全年，3 ～ 8 月為盛產期

\ 主要產地 /

彰化、南投

01 · 希蘿

花朵直徑約 7 公分，花型渾圓大方，花瓣為尖瓣型，橙黃色花心，外觀明亮鮮豔。

02 · 蘿瑞托

平均花朵直徑約 7cm、屬中型花，花朵鮮紅，花瓣較圓，花心帶有橙綠色漸層。

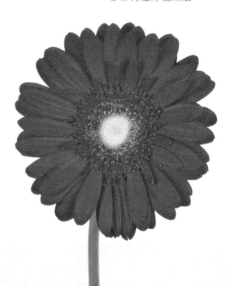

03‧黑心紅褐

花朵為深紅色,圓型花瓣、
瓣數多且緊密,花心為黑色。

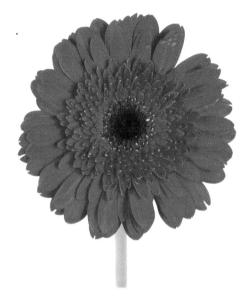

04‧黑心紅

花朵偏暗紅略帶紫色,
圓型花瓣,花心為黑
色,外層則是淡紅色。

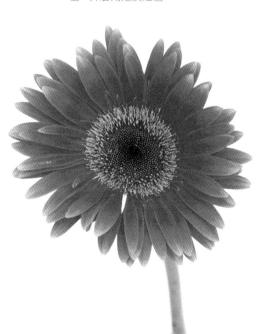

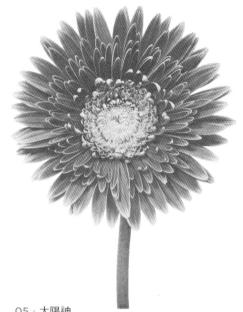

05‧太陽神

亮橙色品種,半重瓣,花
瓣邊緣淡黃,花瓣長短漸
層分布,帶點尖型的圓瓣,
橙綠色花心。

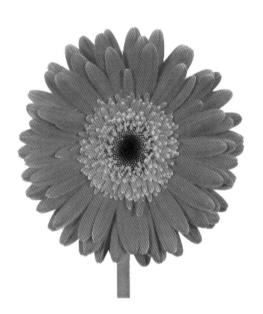

06‧沙丘

花朵為亮橙偏黃色,圓
型花瓣,花心為黑色。

花苞

花苞大、花瓣及花型完整無掉瓣、花瓣外緣無枯黃現象，花色要鮮明。

花莖

無病蟲害痕跡，花莖粗直硬挺、沒有萎軟折傷，吸水性較佳。

● Point

花莖容易感染細菌而腐爛發臭，因此水質要常保新鮮、乾淨，瓶插水不可太深，宜勤換水及每 2～3 天斜剪花莖約 3～5 公分，並提供保鮮劑以維持花卉品質。

07 · 黑心橙

花朵橙色，圓型花瓣，花心為黑色，外層則是較深的橙色。

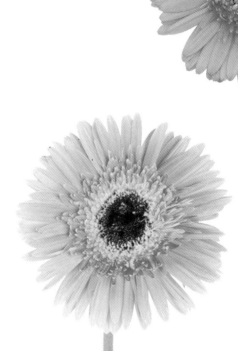

08 · 黑心橙黃

花朵為淺淺的橙黃色，圓型花瓣，花心為淡黑色，外層是較淺的橙色。

09 · 梅蘿絲

花朵為亮橙色，圓型花瓣，花心為黑色漸層，外層則是一圈較淺的橙色。

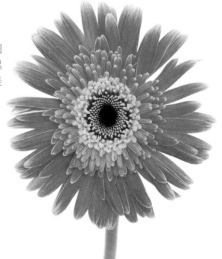

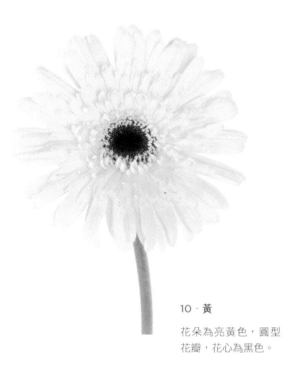

10 · 黃

花朵為亮黃色，圓型
花瓣，花心為黑色。

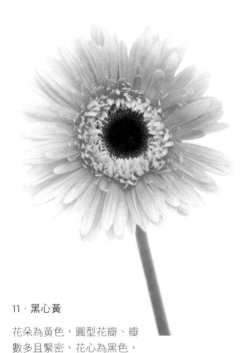

11 · 黑心黃

花朵為黃色，圓型花瓣、瓣
數多且緊密，花心為黑色，
外層則是較深的橙黃色。

12 · 白雪

花朵直徑約 7 公分，花瓣為帶
點尖型的圓瓣，花心為黑色，
形成明顯對比。

13 · 黑心白

花朵為純白色，圓型花瓣，
花心為黑色漸層，外層帶有
一圈淺黃色。

宇宙中心

主要花材
玫瑰、洋桔梗、非洲菊

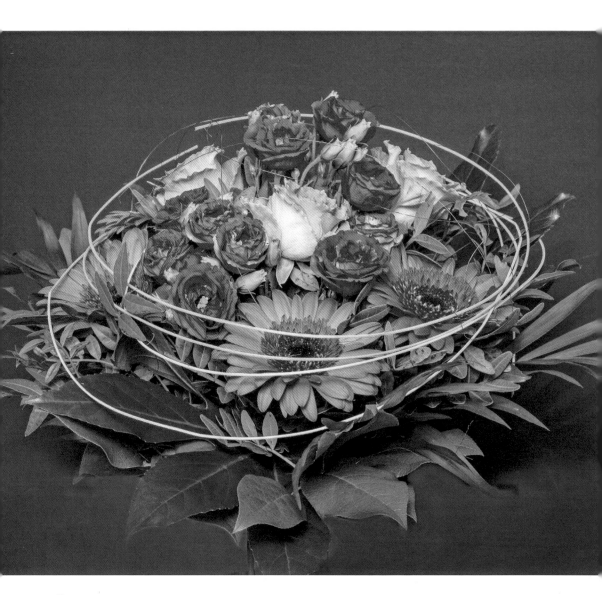

idea 7 /
簇擁繁星

主要花材
非洲菊、滿天星

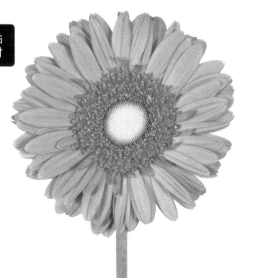

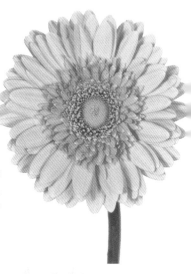

15 · 粉紅魅力

花朵直徑約 7 公分，
淡粉色品種，花瓣
中心點與外層差異
明顯，花瓣為圓瓣
型，橙綠色花心，
可愛討喜。

14 · 伊斯瑪拉

花朵為亮粉色，圓
型花瓣，花心為橙
黃色，外層則是略
深一點的粉色。

16 · 粉佳人

花朵顏色呈現桃
粉色、青心，花
朵直徑約 10 ～
12 公分。

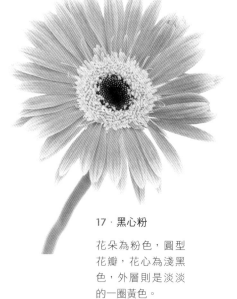

18 · 飛兒

花朵為粉色偏桃
紅，花瓣渾圓大方，
重瓣花型明顯，花
心為黑色。

17 · 黑心粉

花朵為粉色，圓型
花瓣，花心為淺黑
色，外層則是淡淡
的一圈黃色。

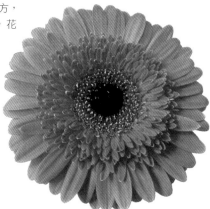

19 · 黑心紫白邊

花朵偏紫紅色，圓型花瓣的最外層則是帶有白色漸層，花心為黑色。

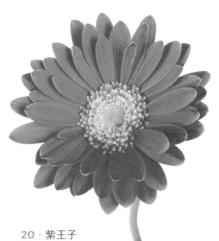

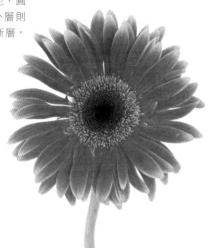

20 · 紫王子

花朵為亮紫色，圓型花瓣、瓣數多且緊密，花心帶有黃綠色漸層。

idea 8 /
微笑

主要花材
非洲菊

大菊 黃花

Dendranthema hybrid

英 文 名	Mum
科　　名	菊科
花　　語	清淨、高雅
瓶插壽命	8～20 天

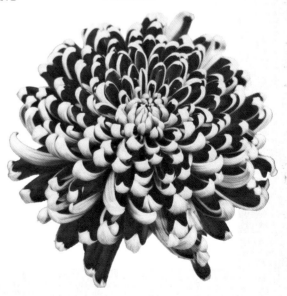

在中國文化和文學中，菊花是高雅純潔的象徵，傳統重陽節還有賞菊和飲菊花酒的習俗。大菊花四季皆產，夏菊 4～5 月、夏秋菊 7～9 月、秋菊 10～11 月、冬菊 12～2 月。依花瓣數有單瓣、半重瓣、重瓣之分，依花型有球型、半圓型、雛菊型等，花色更是豐富，除了藍色以外，各色系幾乎是應有盡有，且由於花期很長，也被稱為長壽之花。另外也有使用白菊利用虹吸原理染色而成的各色菊花，讓花瓣呈現多色變化。

01 · 金莎

顏色有金色、黃色不同品種，為最新品種之一，花型大方、綻放圓滿，為目前最受歡迎的大菊品種之一。

\ 花藝使用 /
適合一般居家或是廟堂祭祀拜拜使用，它的端整、清香也受到東、西洋花藝老師的大量使用，是花藝作品的主要花材之一。

\ 市場供應期 /
全年，以 3～5 月、10～翌年 2 月最多

\ 主要產地 /
彰化、雲林、南投

02 · 世界一

大菊黃色主力品種
之一，花型大方、
綻放圓滿。

03 · 黃秀鳳

為冬天主力花種，花色鮮黃，一枝
生單朵大花，是外銷到日本的菊科
中最主力的品種之一。

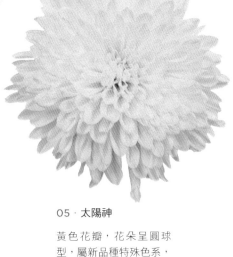

05 · 太陽神

黃色花瓣，花朵呈圓球
型，屬新品種特殊色系，
市場反應佳。

06 · 莎瑪奶油黃

花朵呈圓球的黃色大菊，花
瓣厚大，顏色鮮黃，愈近花
心愈呈現亮黃色，屬新品種
特殊色系，市場反應佳。

04 · 黃精競

為夏天主力花種，
花色鮮黃，一枝生
單朵大花，與大菊一
黃秀鳳皆是外銷到
日本的主力菊科花
卉品種之一。

花苞

花苞飽滿、微開 4～5 分。

莖葉

花莖直挺、葉片完整無乾枯
現象。梗彎代表品質不穩定,
屬次級品。

乒乓菊

挑選近似圓形為佳,但也由
於形狀為球型,所以碰撞到
花瓣容易剝落,選擇上避免
挑選碰撞受傷的花朵,以乾
淨為主。

● Point

購買回家後,盡快切除一小段
花莖及除去花莖下半段葉片,
並在清水中加入適量保鮮劑,
讓花朵持久綻放。

07‧白天星

大菊白色主力品
種,花型大方、
綻放圓滿。

08‧白東洋

大菊白色主力品種,
花型大方、綻放圓滿。

09‧羅莎諾

顏色為亮紫色,花
型大方、綻放圓
滿,花期長。

10‧羅莎諾粉

粉色大菊,花瓣
外層帶有特殊的
黃綠邊,不管是
色澤、花型皆極
具特色。

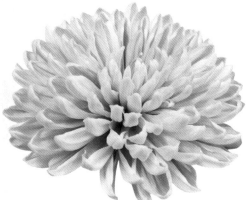

12 · 血瑪麗

屬大紅菊系列新品種,花瓣
粗厚,花朵綻放呈現渾圓半
球型態,愈近花心位層的顏
色更呈現出暗紅色,花瓣緊
密如同蜂窩外層。

11 · 大金紅

屬大紅菊系列新品種,花朵綻放渾圓又
大方,花瓣呈粗寬厚葉,內層為暗紅
色,花瓣外層則是披上淡黃色系。而仔
細觀察該品種花卉在綻放過程中,可以
欣賞到花苞轉變顏色的變化。

13 · 乒乓菊

因外型類似乒乓球而得
名,是由一朵朵小花集合
起來的圓形,花瓣兩側向
內捲曲,有圓滿之意。花
色有黃、白、淺綠 ... 等。

14 · 「染色」乒乓菊

乒乓菊會拿來染色成鮮
豔亮麗的顏色,如:粉
色、紫色等,增加色彩
的豐富性。

idea 9 /
珍珠戀曲

主要花材
洋桔梗、大理花、菊花
白乒乓菊

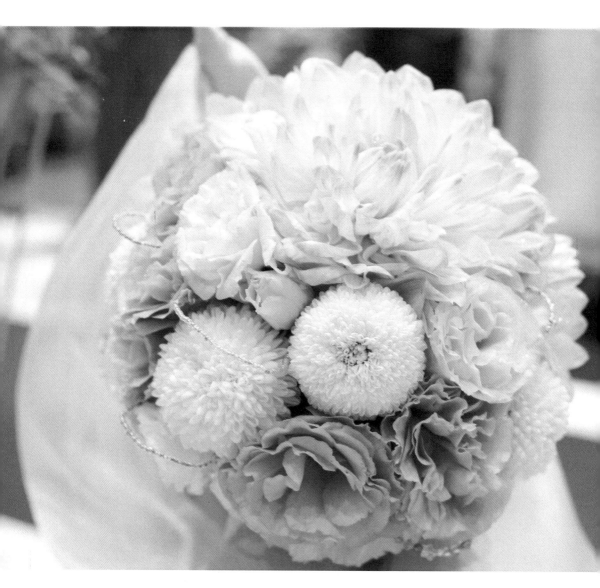

idea 10 /

仰望

主要花材
菊花、雲南菊

16 · 麵線菊

細如絲、也像線條般
的花瓣,綻放時也如
同煙火般的璀璨。

15 · 安娜深綠

綠色新品種大菊,花瓣略
帶卷曲,色澤、花型特殊,
市場反應佳。

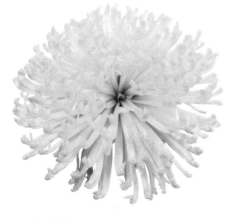

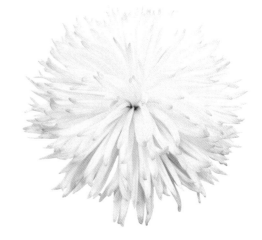

18 · 金嗓

同煙火、黃色線型花
瓣,但花瓣略帶淡綠
色,屬新品種特殊色
系,市場反應佳。

17 · 煙火

花朵如煙火般放射
狀綻放,黃色線型花
瓣,屬新品種特殊色
系,市場反應佳。

19 · 繽紛

花朵綻放渾圓,白色花瓣外層
略帶淡綠色,花瓣呈線型,屬
新品種特殊色系,市場反應佳。

20 · 牡丹菊

花型大方、綻放後如同牡丹花型般的渾圓，為進口大菊，長期以來為染色大菊主力品種，頗受歡迎。

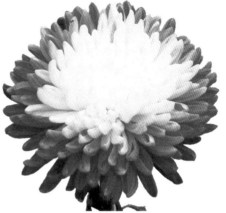

21 · 國王菊

花型大方、綻放後如同牡丹花型般的渾圓，花型與牡丹菊相近，為國產大菊，近來廣被做為染色大菊使用，頗受歡迎。

22 · 白東洋或白天星染色

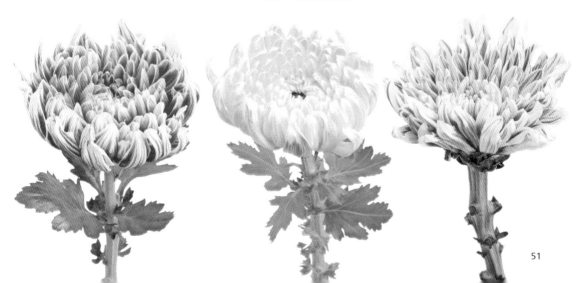

小菊 多花菊

Dendranthema hybrid

英 文 名	Spray Mum
科　　名	菊科
花　　語	清淨、高雅
瓶插壽命	7 ～ 15 天

小菊的花朵數多，有別於大菊的花朵皆為單朵。小菊大多是做為配花使用，花色有紅、粉、黃、橙、紫、白、雙色…等，品種多樣、色系鮮艷亮麗又多彩，例如「日本小紅」花色鮮紅，花心呈黃色，是小菊中數量最多的品種；「日本小黃」花色鮮黃、花心黃中帶綠，花瓣圓滾短小，為黃色小菊中數量最多品種，另外像是小菊粉、舞風車、龍鳳紫、荷蘭小白都是頗受歡迎的品種。

\ 花藝使用 /

「菊」與「吉」的諧音相同，象徵吉祥如意、延年益壽，非常適合擺設觀賞，或是用於年節祭祀之用。

\ 市場供應期 /

全年

\ 主要產地 /

彰化、嘉義、雲林

01 · 日本小黃

花色鮮黃，花心黃中帶綠，花瓣圓滾短小，看起來粉嫩討喜。花型呈同心圓狀放射，可愛的造型，為黃色小菊數量最多品種。

02 · 舞風車

花朵淺粉色，花心黃中帶綠，花瓣呈現中空長筒狀，具有明亮粉色，花型以放射狀綻放，屬於風車系列品種之一，造型可愛。

03 · 日本小紅

為冬天主力花種，花色鮮黃，一枝生單朵大花，是外銷到日本的菊科中最主力的品種之一。

05 · 荷蘭小白

花色純白，花心淺黃帶綠色，花瓣狹長呈放射狀，如同太陽綻放光芒，非常討喜。同一株花朵數多，為白色小菊頗受歡迎品種。

04 · 龍鳳紫

花色是鮮豔的紫色，花心小小的，呈現更深的紫色。花瓣瓣數多，長型，由中心往外呈放射狀綻放，屬於深色系的小菊品種。

06 · 麗莎粉

花色淺粉，花心呈黃綠色，花瓣略帶捲曲，由外朝內綻放，花型相當可愛。同一株花朵數多，為粉色小菊中頗受歡迎的品種。

07 · 棒棒糖粉

花瓣呈淡粉紫色，中心花蕊呈暗紫色，且突起明顯具圓弧形，感覺如柱狀的棒棒糖一般。

花苞

花苞多而飽滿，開約 4 分比
較適合。太過含苞即使日後
會開，仍然很小朵。

莖葉

花莖直挺、葉片完整無乾枯
或腐爛現象。

● Point

摘除花苞未開的分枝，可使
留下來的花開得較大朵。

購買回家後，盡快切除一小段
花莖及除去花莖下半段葉片，
並在清水中適量加入保鮮劑，
讓花朵持久綻放。

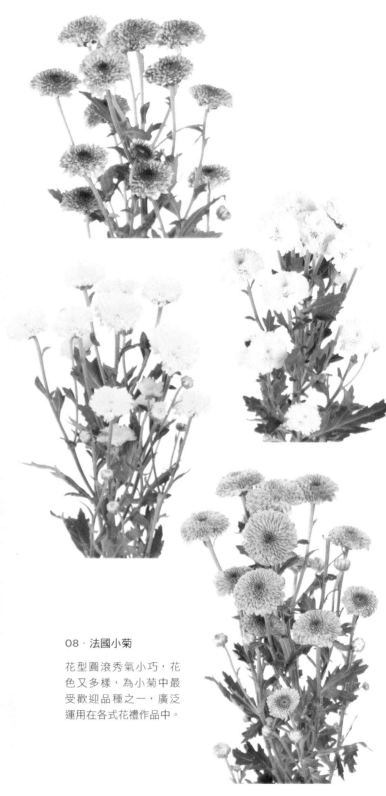

08 · 法國小菊

花型圓滾秀氣小巧，花
色又多樣，為小菊中最
受歡迎品種之一，廣泛
運用在各式花禮作品中。

10 · 寒初朝

花瓣粉紫色,中心花蕊為深紫色,
花莖分叉多,花苞及葉片數亦多。

09 · 老虎紅

花瓣細小呈暗紅色,中心花蕊黃綠
色、花蕊比例較一般小菊大些。

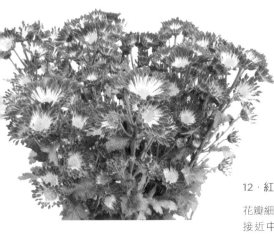

11 · 黃風車

花瓣細長管狀、黃色,
花蕊綠色,綻放時如
同風車造型,花苞及
葉片數亦多。

12 · 紅風車

花瓣細小管狀、粉紫色,
接近中心花蕊的花瓣呈
粉白色,花蕊黃綠色,
綻放時如同風車造型,
花苞及葉片數亦多。

14 · 德國風車

花瓣細長管狀、咖啡色,花瓣末
端則是橙黃色,綻放時如同風車
造型,花苞及葉片數亦多。

13 · 淘港粉

花瓣大、呈淺粉色,中心花蕊黃
綠色,花苞及葉片數亦多。

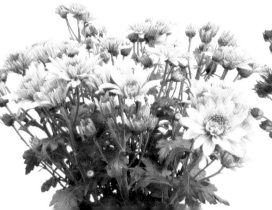

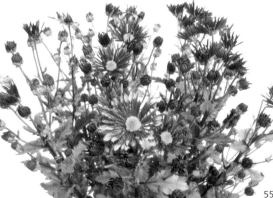

花甜筒

主要花材
小菊、玫瑰

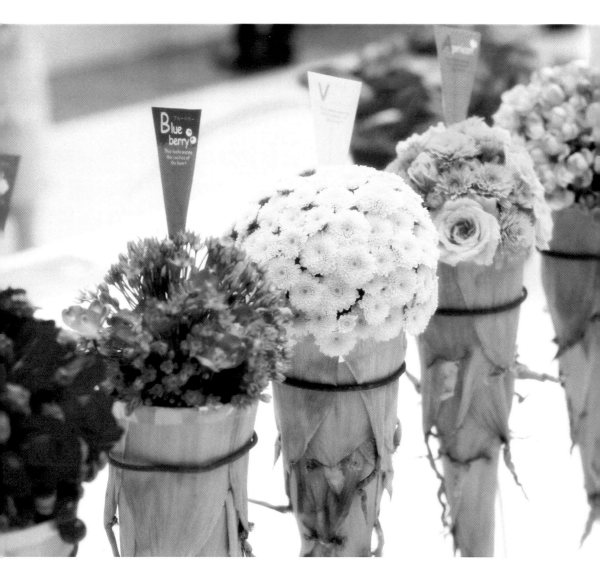

15 · 日曆小粉

粉色花瓣，中心花蕊偏淺綠色。

16 · 芬蘭小粉

粉色花瓣，中心花蕊偏黃綠色。

17 · 卡洛琳

粉紫色花瓣，中心花蕊為黃綠色。

19 · 小菊金

花瓣略帶金黃色，中心花蕊為黃綠色。

18 · 黃丁字菊

黃色花瓣，中心花蕊也呈黃色略帶淺淺的綠。

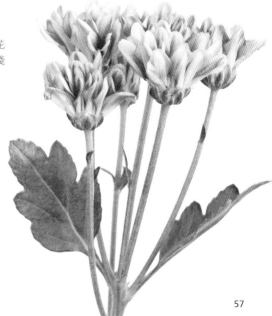

火鶴花 花燭

Anthurium hybrid

英文名	Anthurium
科　名	天南星科
花　語	熱情的心、關懷
瓶插壽命	14〜21天

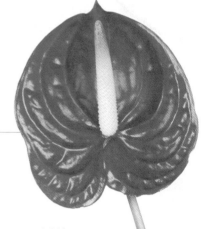

火鶴花為天南星科多年生草本植物，花色多樣有紅、粉、綠、橙、白等顏色，由於簡潔的線條，且花形奇特、顏色鮮豔耀眼。美豔的火鶴花，其顯著的心形苞片，我們常誤以是花，其實真正的花是那突起猶如長長紅鼻子的柱狀肉穗花序上的小花。台灣因生長環境合適，全年皆有生產，品質佳、觀賞期長。

\ 花藝使用 /

火鶴花開展的佛焰苞片質地厚實，表面被覆著臘質，乍看之下很像人造花，令人驚歎。在特殊的節日如情人節、母親節、畢業季、父親節等，都可以用來表達送花者滿滿的祝福之意。

\ 市場供應期 /

全年，以5月〜10月最多

\ 主要產地 /

台中、南投、嘉義、台南、高雄、屏東

01 · 丘比特

亮紅色的苞片，個頭頗為碩大，喜氣洋洋的感覺，很受台灣人的喜愛，在一般婚禮或節慶場合，都可看到其身影，為國內產量第一的火鶴花。

02 · 千里達

雙色系列，苞片色澤為綠色，尖端部分呈紅色，特殊的複色，使得外銷日本市場頗占優勢，經濟價值面較高，在高屏地區種植火鶴花的農場中，千里達屬於最主要切花品種之一。

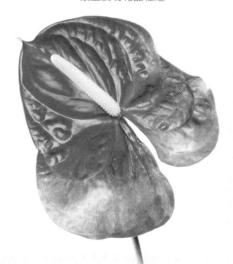

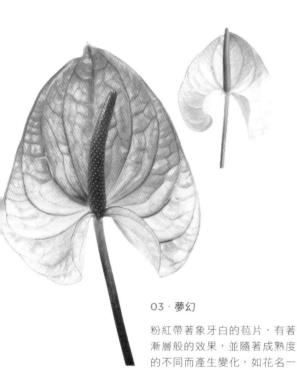

04‧翠綠

台灣栽培主要的綠色花品種之一，品質極佳，產量豐盛，青綠色革質苞片，氣質文雅清新，可長得比成人手掌還大。

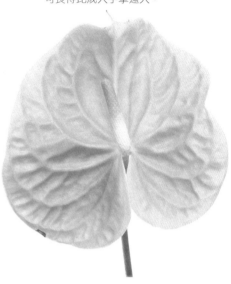

03‧夢幻

粉紅帶著象牙白的苞片，有著漸層般的效果，並隨著成熟度的不同而產生變化，如花名一般的夢幻之美，曾經奪得台灣區秋季高品質花卉競賽冠軍，深受日、美市場喜愛。

06‧粉佳人

油油亮亮的苞片，有著粉粉嫩嫩的顏色，葉自短莖中抽生，佛焰苞呈心形或盾形，葉脈清晰，有明顯凸出的皺摺感，恰到好處的粉嫩感，很讓人著迷。

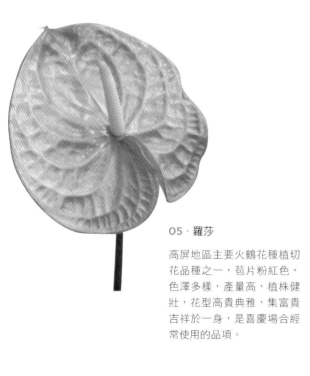

05‧羅莎

高屏地區主要火鶴花種植切花品種之一，苞片粉紅色，色澤多樣，產量高，植株健壯，花型高貴典雅，集富貴吉祥於一身，是喜慶場合經常使用的品項。

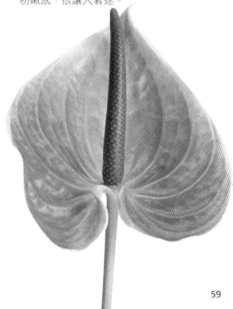

花苞

苞葉飽滿完整不捲曲、肉穗花序無黑點且色澤鮮豔。

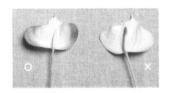

花莖

花莖堅實直挺不彎曲、沒有斑點。選購時,可留意保鮮管的水是滿的,且花莖在水中呈現飽滿乾淨的狀態;若水只剩一半,花莖腐爛,代表花材已進貨一段時間了。

● Point

取下塑膠保護套,切記小心緩慢,過於拉扯容易折斷肉穗花序。

瓶插水溫勿低於 12℃,否則易產生寒害。

07 · 巧克

屬大花型、淺咖啡色系,苞葉呈深紅帶些淺淺的咖啡色,肉穗花序柱頭綠色、下半段為橙黃色。

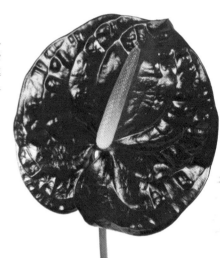

08 · 太極

屬中大花型,苞葉淡粉色為主,上半段帶著較深的粉色,肉穗花序為粉色。

09 · 粉新娘

屬大花型,苞葉呈心形、粉白色,肉穗花序柱頭桃紅色、下半段為粉色。

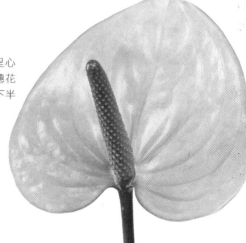

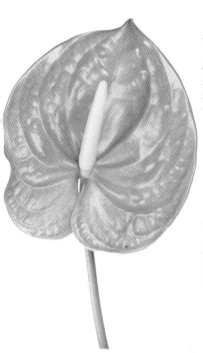

10 · 夏粉

屬大花型，苞葉略呈
三角形、淺粉色，肉
穗花序柱頭淡黃色、
下半段為白色。

12 · 月亮女神（白黃心）

屬中大花型，苞葉呈特殊
又少量的白色，肉穗花序
為淡黃色。

13 · 白青心

屬中大花型，苞葉完
全白色非常明亮，肉
穗花序柱頭青綠色、
下半段偏淡黃色。

11 · 花中花

屬中型花，具有內外
二層苞葉，包覆肉穗
花序的內層苞葉偏
小，外層苞葉呈細長
型，肉穗花序在苞葉
最下方處為淺粉色。

14 · 黃瑪莉

屬大花型，苞葉呈
心形、黃綠色如翡
翠綠效果，肉穗花
序柱頭深綠色、下
半段為黃綠色。

15 · 咖啡條紋

屬中花型，心形苞葉，苞葉上方呈水滴狀，深咖啡色、帶有粉色線條，肉穗花序為粉色。

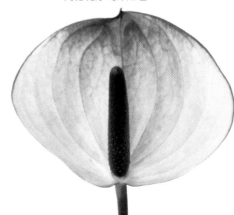

16 · 紅綠邊

屬大花型，苞葉呈特殊心形，中間淡紅色、左右二側為綠色，肉穗花序柱頭橙黃色、下半段為白色。

17 · 花紫

屬小花型，苞葉呈細長的三角形，顏色下半段為紫色、上半段帶有黃綠色漸層，肉穗花序偏深紫色。

19 · 小紅莓

屬小花型，苞葉淡粉色為主，上方帶深紅色，肉穗花序為深紅色。

18 · 千里馬

屬中小花型，心形苞葉，苞葉呈粉紫色，肉穗花序為深紫色。

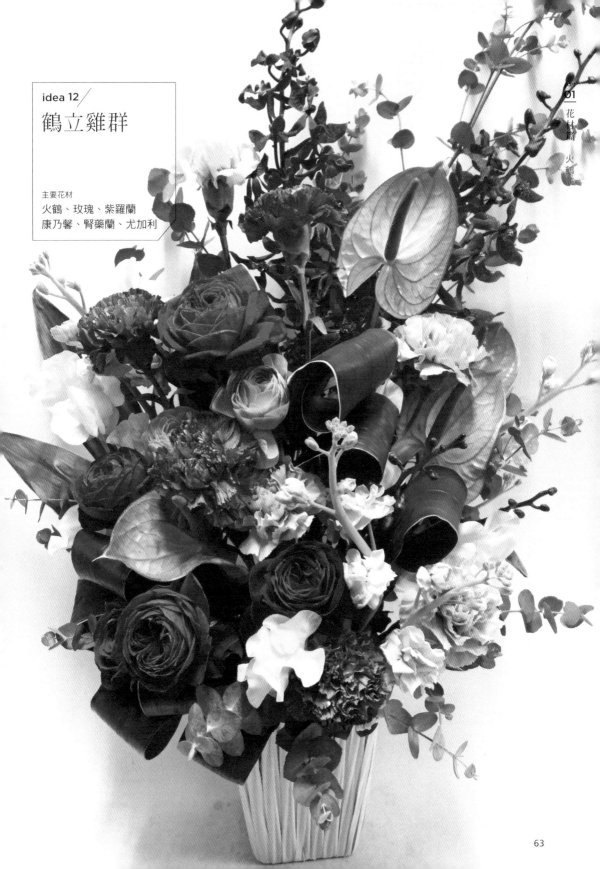

idea 12 /

鶴立雞群

主要花材
火鶴、玫瑰、紫羅蘭
康乃馨、腎藥蘭、尤加利

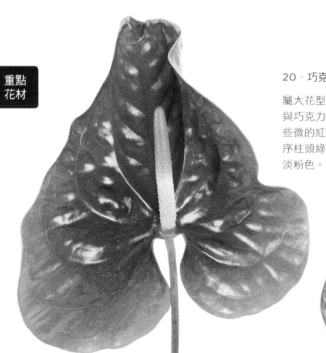

20 · 巧克力

屬大花型，苞葉偏咖啡
與巧克力色系，又帶有
些微的紅綠色，肉穗花
序柱頭綠色、下半段為
淡粉色。

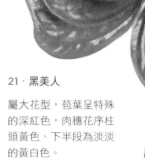

21 · 黑美人

屬大花型，苞葉呈特殊
的深紅色，肉穗花序柱
頭黃色、下半段為淡淡
的黃白色。

23 · 吉祥

屬大花型，苞葉偏
圓形、粉色，肉穗
花序柱頭淺綠色、
下半段為黃綠色。

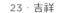

22 · 黑珍珠

屬大花型，苞葉呈特殊
的深紅色，較黑美人顏
色更深，肉穗花序柱頭
綠色、下半段為白色。

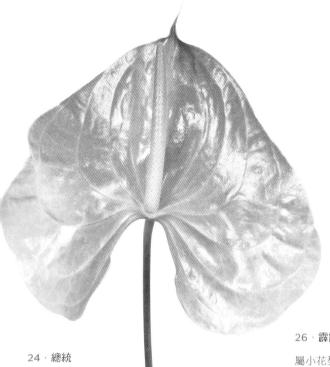

24 · 總統

屬大花型，苞葉粉
色為主，左右二側
下方帶有綠色，肉
穗花序柱頭綠色、
下半段為粉色。

25 · 可樂

屬大花型，苞葉呈亮紅
色，肉穗花序柱頭綠色、
下半段為淡黃色。

26 · 霹靂馬

屬小花型，苞葉顏色呈特
殊的紫色，肉穗花序偏暗
紫接近黑色。

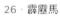

27 · 森林

屬大花型，苞葉呈翡翠綠
色，肉穗花序柱頭綠色、
下半段為黃綠色。

清涼一夏

主要花材
火鶴

idea 14 /
面面俱到

主要花材
火鶴、紅花月桃、黃麗鳥蕉
電信蘭葉

康乃馨 母親花、香石竹

Dianthus caryophyllus

英文名	Carnation
科　名	石竹科
花　語	熱心、母親我愛您
瓶插壽命	8～12 天

康乃馨分成單朵與多朵兩大類，單朵的花大、瓶插觀賞期長，但供貨量較少、可挑選的花色較有限，主要以紅、櫻紅、粉色為主，另有少量的紫色、滾邊雙色等；多朵的花苞數多、色彩豐富多變化，主要有紅、櫻紅、粉、紫、蘋果綠、橙色，另外還有雙色系列，包括紅底白邊、黃底紅邊、紅底白邊、粉底紫邊…等，多朵的康乃馨交易量大，約佔國產康乃馨的 8 成以上。

● 單朵花品種

單一花梗（俗稱一條龍），花苞較大、花色少。

\ 花藝使用 /
單朵花品種的單位產量低、生產技術高、花藝用量也呈現縮減，改以使用多朵花品種為主，且在 5 月份的交易量，幾乎占全年的 50%，是母親節最大宗用花。

\ 市場供應期 /
全年，以 12 月～5 月最多

\ 主要產地 /
宜蘭、彰化、南投、雲林、嘉義

● 多朵花品種

多花梗且分枝多、花較小、色系較多。

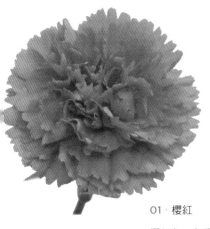

01 · 櫻紅

櫻紅色、色彩鮮艷，
花瓣周邊帶鋸齒，花
瓣皺折明顯。

02 · 粉

粉色、色彩穩定明
亮，花型大方，花瓣
略具波浪型。

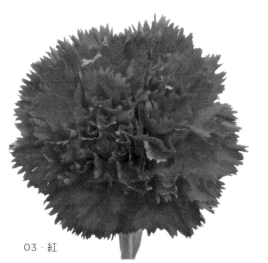

03 · 紅

深紅色、明亮鮮艷，
花瓣邊具有規則鋸
齒，花型大方、花瓣
皺折明顯。

04 · 多朵櫻紅

全朵呈櫻紅色，色彩
鮮明穩定，花瓣周邊
帶鋸齒。

05 · 多朵粉

全朵綻放呈粉色，色
彩穩定明亮，花瓣周
邊帶有鋸齒。

花苞

花苞結實飽滿，挑選開度 3
分以上為佳。

莖葉

留意花莖基部是否有黏稠黃
化的現象。

● Point

1. 康乃馨對會釋放出乙烯的
 東西相當敏感，所以要避
 免與會後熟的水果（如：
 蘋果、香蕉、芒果）或香
 菸放在一起，以免加速凋
 萎。
2. 需勤換水及每 2 ～ 3 天斜
 剪花莖約 5 ～ 10 公分。

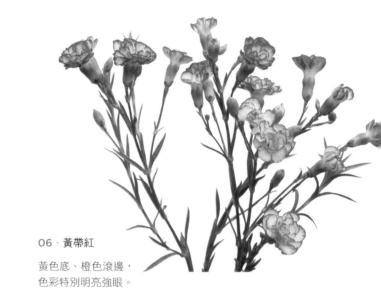

06．黃帶紅

黃色底、橙色滾邊，
色彩特別明亮強眼。

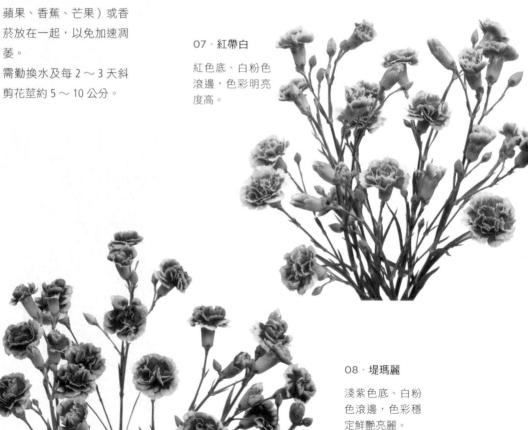

07．紅帶白

紅色底、白粉色
滾邊，色彩明亮
度高。

08．堤瑪麗

淺紫色底、白粉
色滾邊，色彩穩
定鮮艷亮麗。

09 · 蘋果綠

淺綠色，顏色由深
而淺帶有漸層，屬
特殊色系。

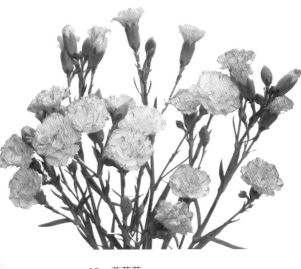

10 · 美莉莎

白色底，紅色微微著色花邊上，
綻放時色彩紋路格外顯得迷人。

11 · 波斯桃紅

深桃紅色，顏色鮮
艷，與「多朵紅」同
屬紅色系量多品種。

12 · 拿鐵

紫色底、淺紫粉邊，
顏色由中心深轉外層
變淺，屬紫色系中較
鮮艷品種。

13 · 多朵白

整朵純白色花瓣，白
晰透亮，花瓣邊緣呈
現絨布邊效果。

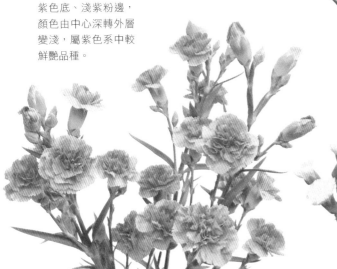

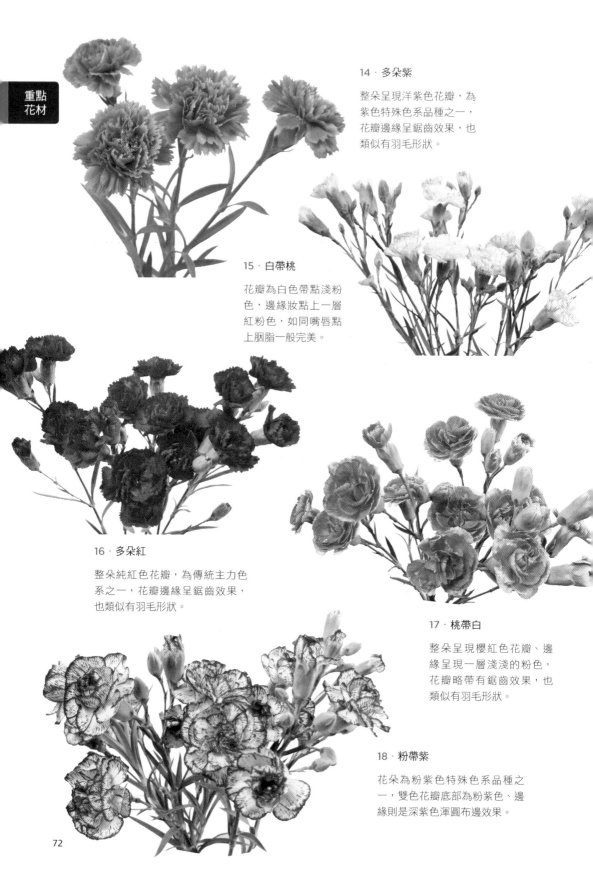

14.多朵紫

整朵呈現洋紫色花瓣,為
紫色特殊色系品種之一,
花瓣邊緣呈鋸齒效果,也
類似有羽毛形狀。

15.白帶桃

花瓣為白色帶點淺粉
色,邊緣妝點上一層
紅粉色,如同嘴唇點
上胭脂一般完美。

16.多朵紅

整朵純紅色花瓣,為傳統主力色
系之一,花瓣邊緣呈鋸齒效果,
也類似有羽毛形狀。

17.桃帶白

整朵呈現櫻紅色花瓣、邊
緣呈現一層淺淺的粉色,
花瓣略帶有鋸齒效果,也
類似有羽毛形狀。

18.粉帶紫

花朵為粉紫色特殊色系品種之
一,雙色花瓣底部為粉紫色、邊
緣則是深紫色渾圓布邊效果。

idea 15 /

感恩午宴

主要花材
康乃馨、彩色海芋
艷果金絲桃、陸蓮花
大理花、秋石斛蘭

洋桔梗 土耳其桔梗、媽祖花

Eustoma russellianum

英 文 名	Prairie Gentian
科 名	龍膽科
花 語	不變的愛、溫暖可人
瓶插壽命	5～12 天

洋桔梗原產地為美國南部、墨西哥一帶，目前以日本為世界最主要品種供應來源。近年來，日本也很流行以洋桔梗來表達愛情。洋桔梗酒杯狀花型曼妙，花莖直立纖細柔美，葉片呈墨綠色，花色豐富以粉、綠、白、藍、紫等大宗色系為主，並分有單色、雙色、鑲邊、漸層等不同色系品種，花瓣上也區分有單瓣、重瓣的差異，極具現代新潮與流行感。由於12 月～翌年 4 月為其盛產期，每逢農曆 3 月大甲媽祖遶境雲林、嘉義一帶時，當地花農以盛產的洋桔梗來迎接，久而久之便得到「媽祖花」此一稱呼。

\ 花藝使用 /

花形飄逸柔軟，像極了具有知性涵養的女性。花瓣有單瓣和重瓣等類型，尤以重瓣小花型綻放時與玫瑰相似，可運用在花束、花禮等用途，增加浪漫效果。

\ 市場供應期 /

全年，12 ～ 4 月為高峰期

\ 主要產地 /

南投、彰化、雲林、嘉義、台南

01·單瓣白紫邊

單瓣品種，花色為雙色品系，花瓣白底滾紫邊，喉部顏色為綠色，形狀嬌美，受市場喜愛。

02 · 艾瑞娜香檳粉

大輪重瓣花,分枝性佳,
花邊為鋸齒羽毛狀,花朵
具有黃與粉之漸層色澤。

04 · 艾瑞娜彩粉

重瓣中大輪花,花色
淺粉色,花型略帶螺
旋玫瑰瓣型。

03 · 艾瑞娜粉

分枝性佳,枝條較
硬,螺旋型花瓣似玫
瑰,同一花梗偶有淺
粉與深粉色花苞。

05 · 艾瑞娜桃

重瓣中大輪花,花
色偏桃紅色,花型
略帶螺旋玫瑰瓣型。

06 · 艾瑞娜綠

重瓣中大輪花,靠中
心花蕊花色為淺蘋果
綠、愈外層綠色愈深,
花型呈盃型。

07 · 艾瑞娜白

屬大輪重瓣花,花色純白,
分枝性佳,即使環境黑暗
花型也能維持不變。

花苞

花苞數多,單枝花朵達 3 朵以上,花苞
碩大、花色鮮明,開 6 ～ 7 分。

莖葉

花莖粗硬直挺、葉色鮮綠,無損傷、折
傷、病斑,葉瓣左右對稱完整為佳。

● Point

1. 同一枝中常可見一大朵花帶一小朵
 花苞,可去除小花苞取其簡潔感,
 並將多餘沒有花苞的分叉枝剪除,
 以免養分分散影響開花。
2. 避免放置在過熱的環境中,勤換水
 並將花梗重新斜剪,可有助於側枝
 上的花朵綻放更加持久。

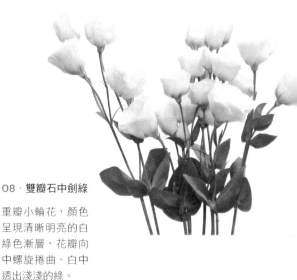

08 · 雙瓣石中劍綠

重瓣小輪花,顏色
呈現清晰明亮的白
綠色漸層,花瓣向
中螺旋捲曲、白中
透出淺淺的綠。

09 · 雙瓣琥珀

具有特殊的咖啡綠
色,屬於重瓣大輪
花,花瓣邊緣帶有波
浪般鋸齒,顏色呈淡
淡的咖啡褐色再帶點
淺綠色。

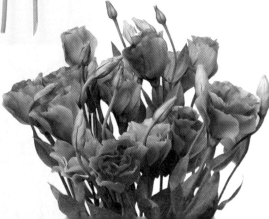

10 · 雙瓣彩藍

雙瓣中輪花,顏色屬
藍紫色,但偏向深
藍,屬深色系列。

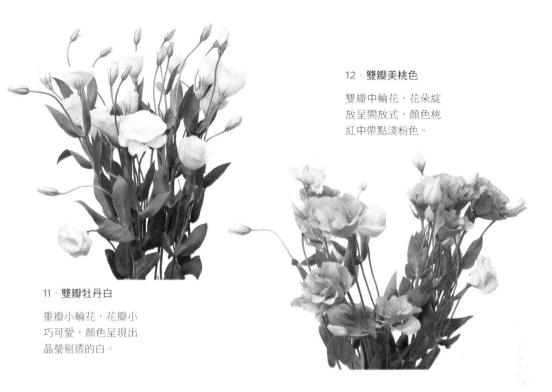

12‧雙瓣美桃色

雙瓣中輪花,花朵綻
放呈開放式,顏色桃
紅中帶點淺粉色。

11‧雙瓣牡丹白

重瓣小輪花,花瓣小
巧可愛,顏色呈現出
晶瑩剔透的白。

13‧順風薰衣草紫

屬淺亮紫色系大輪花新品
種,愈外層花瓣顏色漸淡,
花瓣略帶鋸齒狀,市場接
受度高。

14‧順風紫

花瓣略帶鋸齒狀的
紫色系大輪花,惟
花瓣數偏少,顏色
特殊頗受歡迎,市
場接受度高。

15‧順風綠

順風系列的綠色
系大輪花品種,顏
色偏白綠色,花瓣
數多,花瓣具玫瑰
型波浪效果。

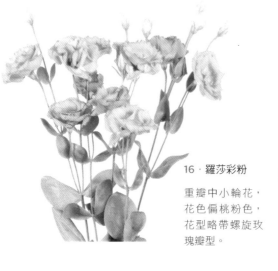

16 · 羅莎彩粉

重瓣中小輪花，
花色偏桃粉色，
花型略帶螺旋玫
瑰瓣型。

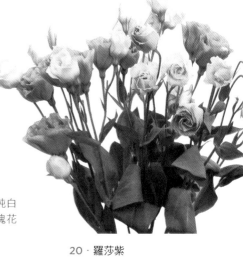

17 · 羅莎白紫邊

重瓣中大輪花，顏色屬白色底
鑲上紫色的邊緣，對比色清楚，
雖屬雙瓣花但花瓣數較其他花
種略少。

18 · 羅莎淡紫

重瓣中小輪花，花色偏藍紫色，
花型略帶螺旋玫瑰瓣型。

19 · 小羅莎白

重瓣小輪花，花色純白
色，花型與螺旋玫瑰花
瓣相似度極高。

20 · 羅莎紫

花色靛紫，重瓣大花，花型似
玫瑰，平均植高 70 公分，花莖
強健瓶插壽命長。

22．羅西娜紫

重瓣中輪花，花瓣呈玫瑰螺旋
花形，擁有亮眼的深紫色，頗
受花藝老師欣賞。

21．羅莎黃

重瓣大輪花，花莖約 7 ～ 9 公
分，植株強健，螺旋狀花瓣，
花型華麗，顏色深黃中帶有淺
綠色且貌似玫瑰。

24．羅西娜淺紫

重瓣中大輪花，花色
呈現出薰衣草的淡紫
色，花心又帶有白粉
色紋路，花型具螺旋
玫瑰瓣型效果，頗受
花藝老師欣賞。

23．羅西娜紫玫瑰

屬桃紅又偏亮紫色系大輪花
新品種，外層紫色花瓣顏色
漸淡，花瓣呈現玫瑰狀，花
型及顏色皆受到歡迎。

25．羅西娜綠

屬綠色系中輪花新品
種，顏色呈現綠中帶
白，花瓣具玫瑰狀、
花瓣數略少。

青春洋溢

主要花材
洋桔梗、向日葵、滿天星
斑葉女貞

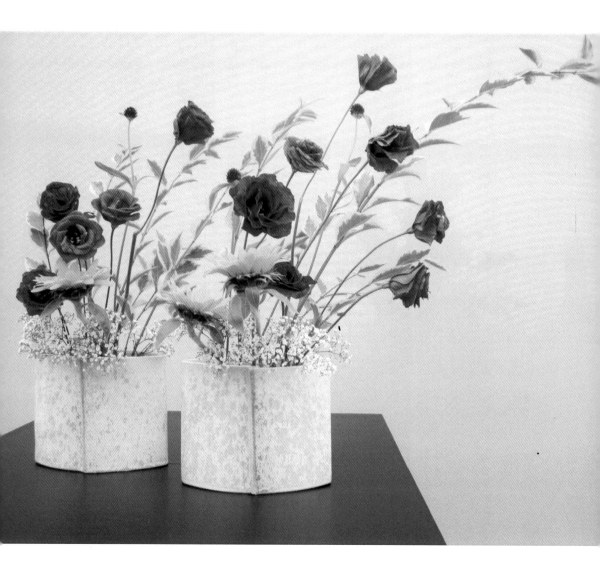

26 · 克萊麗

重瓣中大輪花,花色
亮粉色,花朵綻放為
開放式。

27 · 香檳粉

屬冬季橙粉色系主
力品種,花莖粗,
市場接受度高。

28 · 卡門紫

重瓣中大輪花,花色全朵皆為深
紫色,花朵綻放為開放式,為紫
色系中最受歡迎品種之一。

29 · 單瓣白紫邊

單瓣大輪花,花色
白底紫邊,花朵綻
放為開放式。

30 · 重瓣紫

紫色系大輪花,花
瓣數多,花瓣外層
帶明顯鋸齒狀,顏
色特殊頗受歡迎。

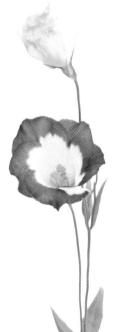

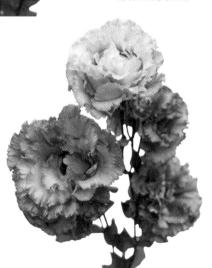

31 · 重瓣彩藍

重瓣大輪花,花色
偏藍紫色,花朵綻
放為開放式。

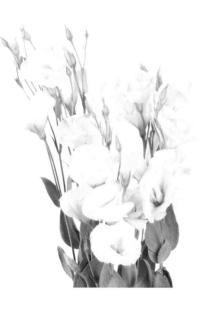

33 · 海之波

重瓣中大輪花，花色白底
邊 帶有藍紫色，花朵綻放
為開放式。

34 · 新喜純白

屬白色系中輪花新品種，
花瓣顏色透晰純白，花瓣
數略少，市場接受度高。

32 · 雙瓣綠

重瓣中大輪花，花
色呈翡翠綠色，花
朵綻放為開放式。

35 · 雙瓣白

重瓣中輪花，花色
純白色，花朵綻放
為開放式。

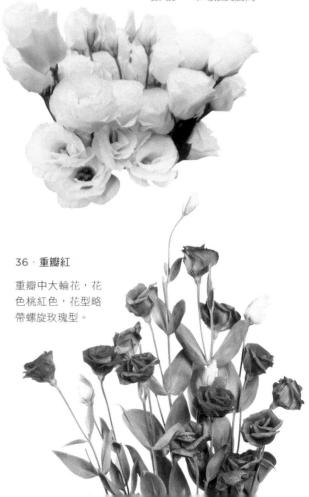

36 · 重瓣紅

重瓣中大輪花，花
色桃紅色，花型略
帶螺旋玫瑰型。

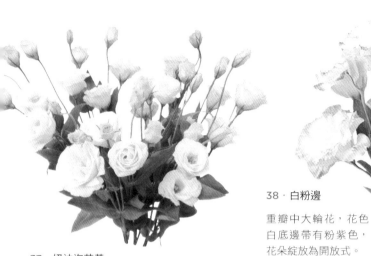

38 · 白粉邊

重瓣中大輪花，花色
白底邊帶有粉紫色，
花朵綻放為開放式。

37 · 奶油泡芙黃

重瓣中小輪花，花色帶有
奶油黃色，花朵具有玫瑰
瓣型效果。

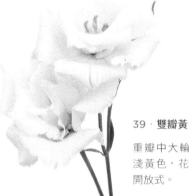

39 · 雙瓣黃

重瓣中大輪花，花色
淺黃色，花朵綻放為
開放式。

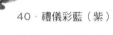

40 · 禮儀彩藍（紫）

重瓣中大輪花，花色
白底邊帶有淺紫色，
花朵綻放為開放式。

41 · 凜白

重瓣中大輪花，花色純白
色，花朵綻放為開放式。

42 · 羅貝拉粉

重瓣中大輪花，花色
為桃粉色，花朵綻放
為開放型但略具有玫
瑰花瓣效果。

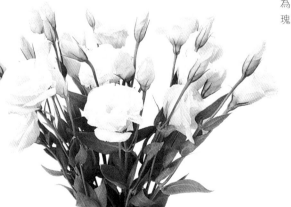

蝴蝶蘭

Phalaenopsis hybrid

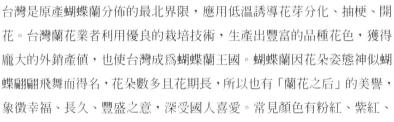

英 文 名	Phalaenopsis
科　　名	蘭科
花　　語	幸福來臨
瓶插壽命	8 ～ 14 天

台灣是原產蝴蝶蘭分佈的最北界限，應用低溫誘導花芽分化、抽梗、開花。台灣蘭花業者利用優良的栽培技術，生產出豐富的品種花色，獲得龐大的外銷產值，也使台灣成為蝴蝶蘭王國。蝴蝶蘭因花朵姿態神似蝴蝶翩翩飛舞而得名，花朵數多且花期長，所以也有「蘭花之后」的美譽，象徵幸福、長久、豐盛之意，深受國人喜愛。常見顏色有粉紅、紫紅、橘紅、紅色、白色、紫藍色，並有斑紋、線條變化。

\ 花藝使用 /
蝴蝶蘭因為有著雍容華貴的姿態，每到新年總是格外受到歡迎，有吉祥好運之意，盆花、插花、捧花經常運用。

\ 市場供應期 /
全年生產供應

\ 主要產地 /
嘉義、台南、高雄、屏東

● How to buy

挑選花梗長、花朵數多，花型平整、花色鮮潤、花瓣厚實。如果花瓣表面有皺紋或皺折，代表已快凋謝。

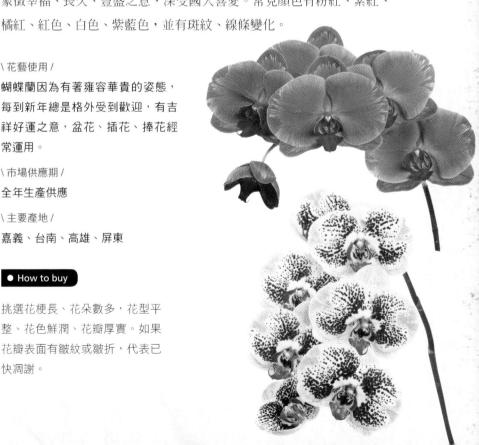

idea 17 /
蝴蝶蘭捧花

主要花材
玫瑰、蝴蝶蘭

文心蘭 跳舞蘭、跳舞女郎

Phalaenopsis hybrid

英 文 名	Phalaenopsis
科　　名	蘭科
花　　語	樂不思蜀
瓶插壽命	10 ～ 14 天

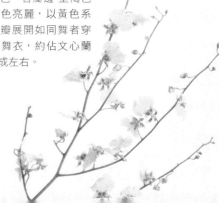

花姿曼妙的文心蘭為熱帶性花卉，是蘭花家族中的新貴，唇瓣多呈銀杏形，花朵顏色多樣，有紫色、褐色、純黃、黃綠、橙色、洋紅至深紅色…等，但以純黃色為主，陽光照射下，彷彿像鍍了金邊的珍寶一般。由於文心蘭花形特殊，花朵盛開時形狀宛若一群跳舞的女郎，所以又稱跳舞蘭。此外，文心蘭與近緣的齒舌蘭雜交育成更多花形與花色，市場上統稱為文心蘭。

\ 花藝使用 /

文心蘭形態優雅、花期又長，適合各種場合佈置擺設，近年來大量外銷日本、香港及東南亞等國際市場，已成為繼蝴蝶蘭之後，另一項最被看好的外銷重要花卉之一。

\ 市場供應期 /

全年，9 ～ 11 月為高峰期，4 ～ 6 月為次高峰期

\ 主要產地 /

台中、嘉義、屏東最多，雲林、台南、高雄、南投次之

01 · 大精靈黃

花瓣為淺黃色，帶有深咖啡色方塊狀斑點，屬大花型，花瓣呈現均勻放射狀，展開幾乎與成人手掌一般大小，但供應量極少。

02 · 南西

花瓣呈黃色、唇瓣邊呈褐色斑玫，顏色亮麗，以黃色系為主，花瓣展開如同舞者穿著亮麗的舞衣，約佔文心蘭供貨量 3 成左右。

花藥蓋

花苞

選擇花苞開數約達 1/2 以
上，花朵大、花藥蓋完整者
較為新鮮。

莖葉

枝梗挺直、分叉數多，達 7
叉以上尤佳。夏季受炎熱影
響，分叉數較少。

● Point

擺放處避免有蘋果、鳳梨、
香蕉、梨子，以免水果釋
放出來的乙烯，容易導致
文心蘭花藥蓋脫落，縮短
觀賞時間。

03 · 檸檬綠

花瓣全黃，在燈光照射下，略透
出淡綠色，極富浪漫感覺，花型
與南西相同，但略小於南西，供
貨量約佔 9 成比例，為目前市占率
最高的文心蘭品種。

04 · 寶貝臉蛋

唇瓣質地厚、大且圓整，花
萼及花瓣底色為綠色，唇瓣
為黃綠色。

05 · 野貓

特殊文心蘭品種，屬中型
花，花瓣呈深咖啡色、邊緣
略帶黃色、具蠟質。

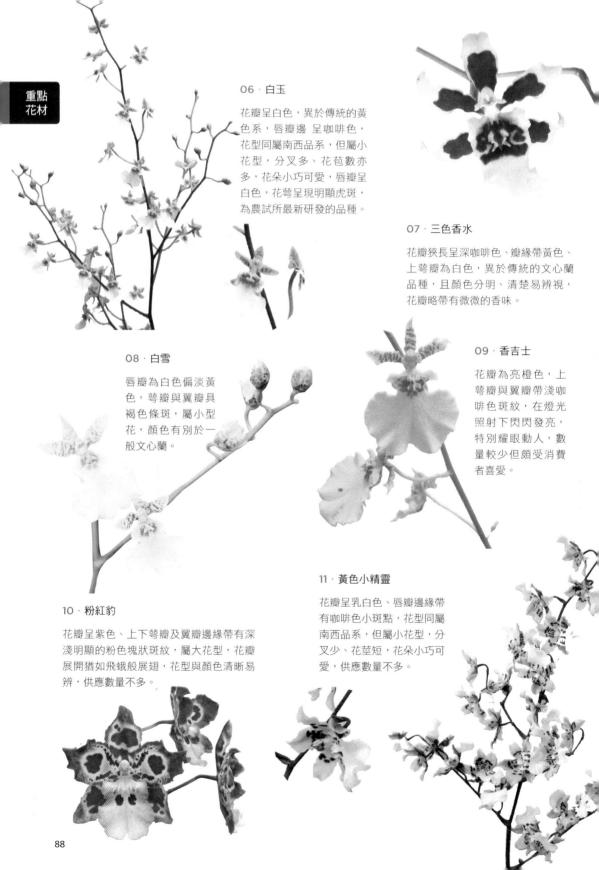

06 · 白玉

花瓣呈白色，異於傳統的黃色系，唇瓣邊呈咖啡色，花型同屬南西品系，但屬小花型，分叉多、花苞數亦多，花朵小巧可愛，唇瓣呈白色，花萼呈現明顯虎斑，為農試所最新研發的品種。

07 · 三色香水

花瓣狹長呈深咖啡色、瓣緣帶黃色、上萼瓣為白色，異於傳統的文心蘭品種，且顏色分明、清楚易辨視，花瓣略帶有微微的香味。

08 · 白雪

唇瓣為白色偏淡黃色，萼瓣與翼瓣具褐色條斑，屬小型花，顏色有別於一般文心蘭。

09 · 香吉士

花瓣為亮橙色，上萼瓣與翼瓣帶淺咖啡色斑紋，在燈光照射下閃閃發亮，特別耀眼動人，數量較少但頗受消費者喜愛。

10 · 粉紅豹

花瓣呈紫色、上下萼瓣及翼瓣邊緣帶有深淺明顯的粉色塊狀斑紋，屬大花型，花瓣展開猶如飛蛾般展翅，花型與顏色清晰易辨，供應數量不多。

11 · 黃色小精靈

花瓣呈乳白色、唇瓣邊緣帶有咖啡色小斑點，花型同屬南西品系，但屬小花型，分叉少、花莖短，花朵小巧可愛，供應數量不多。

idea 18/
相映成趣

主要花材
玫瑰、文心蘭、高山羊齒
闊葉武竹

向日葵 太陽花

Helianthus annuus

英 文 名	Sunflower
科　　名	菊科
花　　語	愛慕、光輝
瓶插壽命	6 ～ 10 天

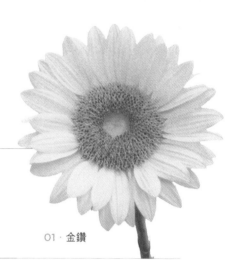

01 · 金鑽

向日葵因花色黃艷，花苞正面常向著太陽轉動，花開會朝向陽光最多一面，又稱「太陽花」，也是秘魯的國花，又被稱為「秘魯的黃金花」。台灣銷量最大的品種為「光輝」，花心黑紫，其花期、瓶插壽命皆較長，而且沒有花粉。另外一款「香吉士」與光輝特點大致相同，花心為深褐色，花瓣較長、且多，花朵呈現上亦較「光輝」自然、美麗。另外還有「巨無霸」大花品種，花朵直徑可達 20 公分以上，花瓣呈現耀眼的金黃色；「月光」品種，花心則為鮮翠的蘋果綠，花瓣狹短而濃密。

02 · 香吉士

\ 花藝使用 /

北部生產的向日葵切花多集中於 6 月，正是畢業旺季用花的高峰時期，因此大量用於畢業花束、花禮，有畢業花之稱。

\ 市場供應期 /

全年，以 5 ～ 6 月為最大量

03 · 希望

\ 主要產地 /

台北、桃園、新竹、彰化

● How to buy

花苞開約 3 ～ 5 分，無折損與蟲害。花莖直挺、花腳無褐色變黑。

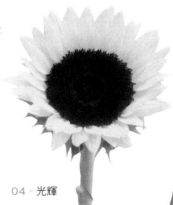

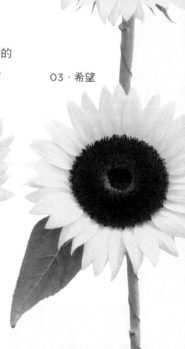

04 · 光輝

idea 19
夏日印象

主要花材
向日葵

雞冠花 雞公花

Celosia cristata

英文名	Cristata Group Cockscomb
科　名	莧科
花　語	真摯的愛情
瓶插壽命	7～10 天

雞冠花因為花序排列像雞冠而得名，其實它是由許多小花組成的，一個雞冠是一個花序，而不是一朵花，每個花序裡面有黑色種子，種子曬乾後泡點水，就可以在家種植。顏色豐富，有黃色、綠色、紅色、粉色、橘色、雙色等。雞冠花又被稱為「不凋花」，因為這些小花都擁有乾膜質的花被，花被的水分含量少，即使乾枯了也不容易看出來，可以維持雞冠花的花期。

\ 花藝使用 /

常使用在花壇美化、花藝設計上，屬於大眾花卉。由於花型似雞冠，在文化層面上，取其諧音象徵「起家」，又比喻「加官進祿」。另外，生態上多種子，因此也象徵多子、多孫、多財富。每逢祭祀節日時常被用來象徵吉祥招福，也是祭祀花卉。

\ 市場供應期 /

全年

\ 主要產地 /

桃園、彰化、屏東

● Point

要避免對雞冠花噴水，以免發黴。

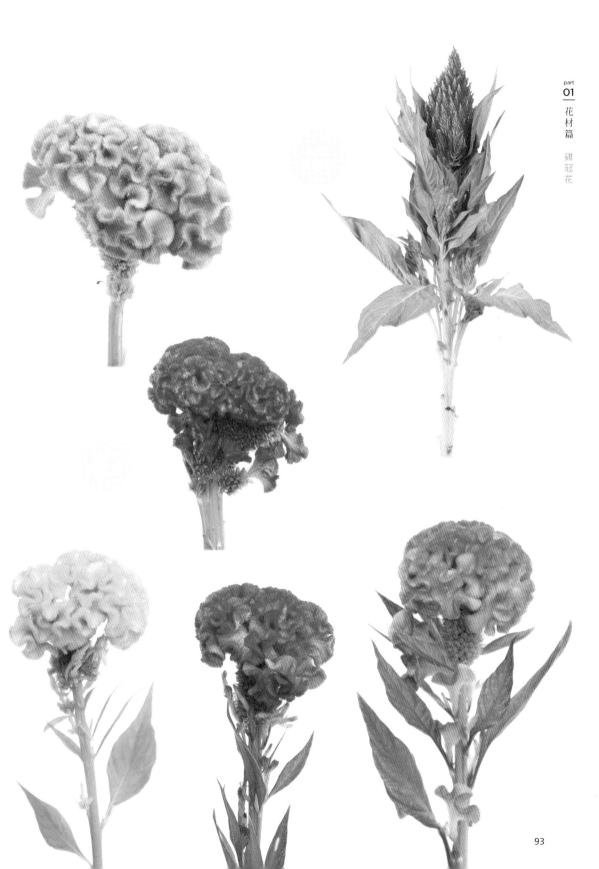

濃妝

主要花材
玫瑰、小菊、雞冠花
針墊花、文心蘭、玫瑰果

紅花月桃 紅薑花

Alpinia purpurata

英文名	Red Ginger
科　名	薑科
瓶插壽命	6 ～ 7 天

紅花月桃原產於馬來西亞，鮮
紅色的苞片豔麗奪目，由於像
薑一般地下具有膨大的根莖，
所以也叫「紅薑花」。葉子的
外形跟月桃很像，不過月桃的
花苞是黃綠色，而紅花月桃則
酷似一支烈焰熊熊的火炬，與
濃綠色的葉子形成強烈對比，
極具觀賞價值。

\ 花藝使用 /
**多用於表現熱帶風情，
祭祀的節日也會使用。**

\ 市場供應期 /
全年

\ 主要產地 /
屏東

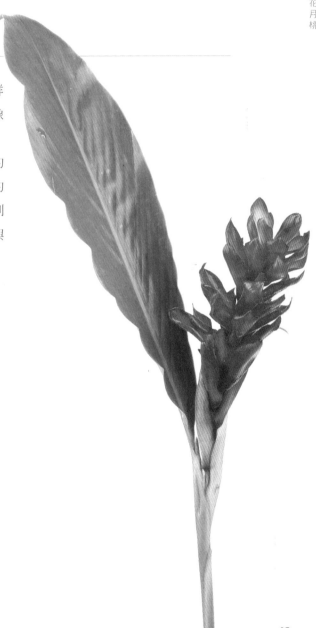

針墊花 針包花

Leucospermum

英 文 名	Leucospermum
科　　名	山龍眼科
花　　語	歡樂、幸運、無限祝福
瓶插壽命	7～12 天

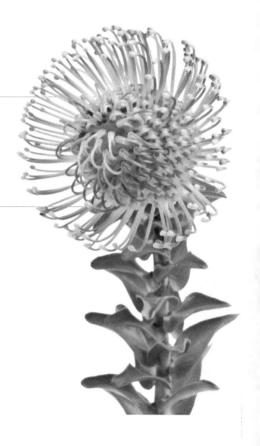

針墊花原產於南非，爲紐澳進口花材，大多爲針狀、心臟形或尖狀，花朵盛開時像大頭針插在球形的針墊上因此取名爲針墊花。針墊花市面上較少見到，顏色鮮艷繽紛，十分漂亮，常見的顏色有紅色、黃色、橙色等。

\ 花藝使用 /

針墊花屬於高價花材，造型特殊，常使用在組合盆花，看起來喜氣洋洋。

\ 市場供應期 /

9～12 月

\ 主要產地 /

進口花材

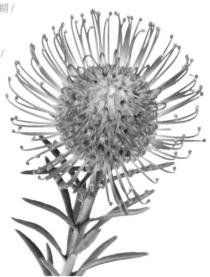

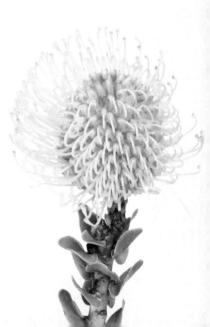

idea 21/

Halloween

主要花材
南瓜、非洲菊、針墊花
袋鼠爪花、蠟花

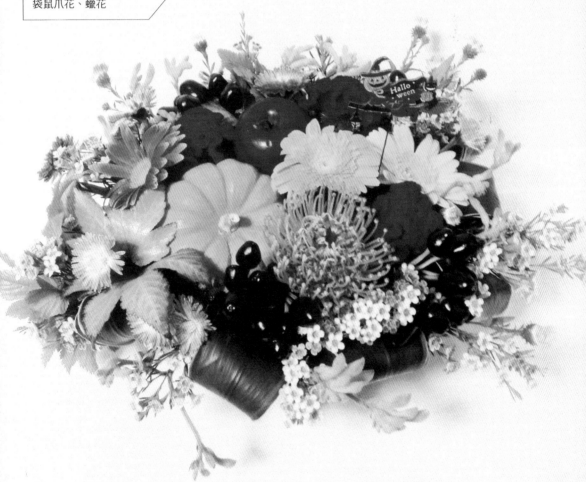

帝王花 海神花

Protea spp.

英 文 名	Protea
科 名	山龍眼科
花 語	富貴吉祥、勝利
瓶插壽命	夏天約 7 ～ 10 天，冬天約 14 天

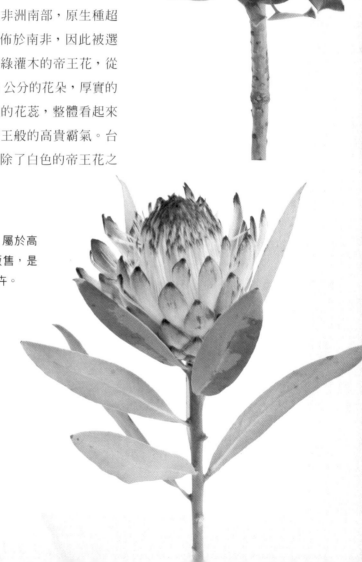

帝王花屬主要分佈於非洲南部，原生種超
過 100 種，有九成分佈於南非，因此被選
為南非國花。屬於常綠灌木的帝王花，從
枝端開花直徑超過 20 公分的花朵，厚實的
苞片包裹著數量可觀的花蕊，整體看起來
雄壯華麗，散發出帝王般的高貴霸氣。台
灣一般從澳洲進口，除了白色的帝王花之
外，還有粉紅色的。

\ 花藝使用 /

帝王花象徵富貴華麗，屬於高
價花卉，以單枝計價販售，是
特殊設計才會使用的花卉。

\ 市場供應期 /

全年

\ 主要產地 /

澳洲進口

紅火球帝王花

Telopea speciosissima

英 文 名	Red Waratah
科　　名	山龍眼科
花　　語	勝利、圓滿、富貴吉祥
瓶插壽命	7 ～ 14 天

帝王花屬的一種大型灌木，原產於澳洲的新南威爾斯州，是新南威爾斯的特有種，1962 年被選爲新南威爾斯州的州花，有「花中之王」之稱。帝王花的品種多達兩百多種，它的花色美麗，春天開花，頭花看起來像是一朵花，實際上是由數百朵花組成的頭狀花序，鮮豔美麗引人注目，造型特殊使得整體看起來優雅，在台灣屬於高貴等級的切花。

\ 花藝使用 /

屬於高價花卉，以單枝計價販售，
是特殊設計才會使用的花卉。

\ 市場供應期 /

全年

\ 主要產地 /

澳洲進口

● How to buy

選擇花瓣完整無擦傷及病害，花色乾淨明亮不要有氧化的部分，以免花瓣黑掉。

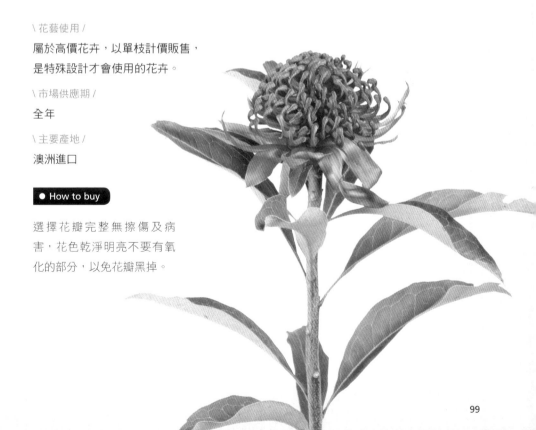

緋紅山龍眼花 紅瓶刷

Banksia coccinea

英 文 名	Scarlet Banksia
科　　名	山龍眼科
花　　語	熱情
瓶插壽命	7 ～ 12 天

緋紅山龍眼花因為外型特殊像瓶
刷所以又叫紅瓶刷，為澳洲、紐
西蘭進口花材，是澳洲有名的灌
木，這屬有 50 多種，花或果具
有觀賞價值，耐寒也耐旱，較常
作為庭園美化、行道樹、防風林、
大型盆栽等使用，對水分的要求
不嚴格。

\ 花藝使用 /

進口高價切花，花絲多而長，
質感特殊，可讓作品令人眼睛
為之一亮。亦可以用作為乾燥
花來使用。

\ 市場供應期 /

全年

\ 主要產地 /

澳洲、紐西蘭

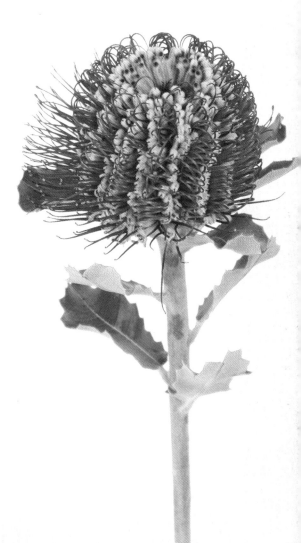

蜂巢薑 黃球薑

Zingiber spectabile

英 文 名	Beehive Ginger
科　　名	薑科
瓶插壽命	6 〜 14 天

蜂巢薑是熱帶薑科植物，外形像蜂巢也像麥克風，花序起初是淡黃色，隨著日照漸漸轉成橘黃、艷紅色。圖上所見的花序其實是苞片，真正的花小而不明顯，而且只開一天。經過人工栽培之後，還有金色、杏黃、淺綠、巧克力色等品種。

\ 花藝使用 /

外型獨樹一格，瓶插壽命長，經常和赫蕉、野薑花之類的熱帶風情花卉一起做搭配使用。

\ 市場供應期 /

夏季

\ 主要產地 /

屏東

萬代蘭、千代蘭

Vanda Alliance

英 文 名	Vanda
科　　名	蘭科
花　　語	圓滿長久的祝福
瓶插壽命	8 ～ 14 天

萬代蘭是大型蘭花品種，千代蘭則屬中
小花品種，花色繁多，從雪白、鮮黃、
艷紅、魅紫到湛藍、亮橘都有，除了具
備多種單色之外，還有充滿斑點或網紋
的雙色花，亮麗動人。花瓣有圓形、長
形和三角形等，花型千變萬化，有的圓
而扁平、有的扭曲反轉。萬代蘭切花品
種眾多，並與近緣屬百代蘭、腎藥蘭、
蝴蝶蘭等數十種蘭花雜交形成複雜及龐
大的族群。

\ 花藝使用 /
萬代蘭花朵大、花色鮮艷，常用於
正式會場、胸花、花禮設計中。

\ 市場供應期 /
春、夏

\ 主要產地 /
高雄、屏東

01．紅

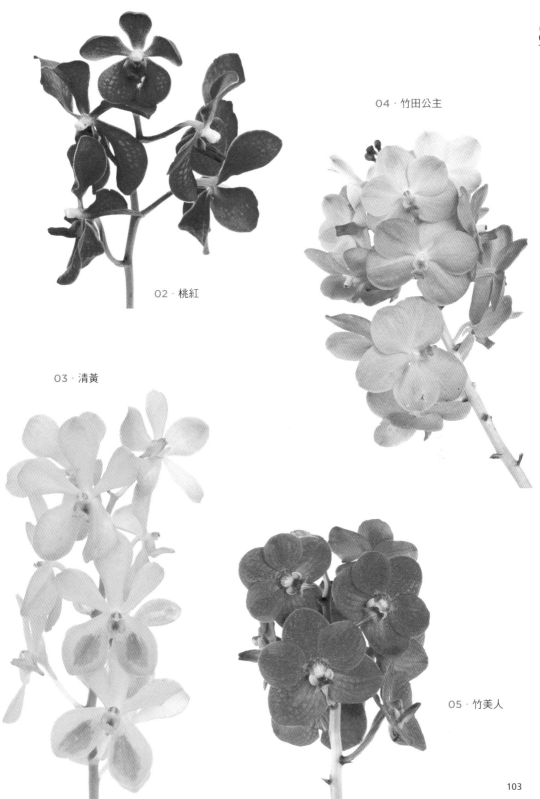

04．竹田公主

02．桃紅

03．清黃

05．竹美人

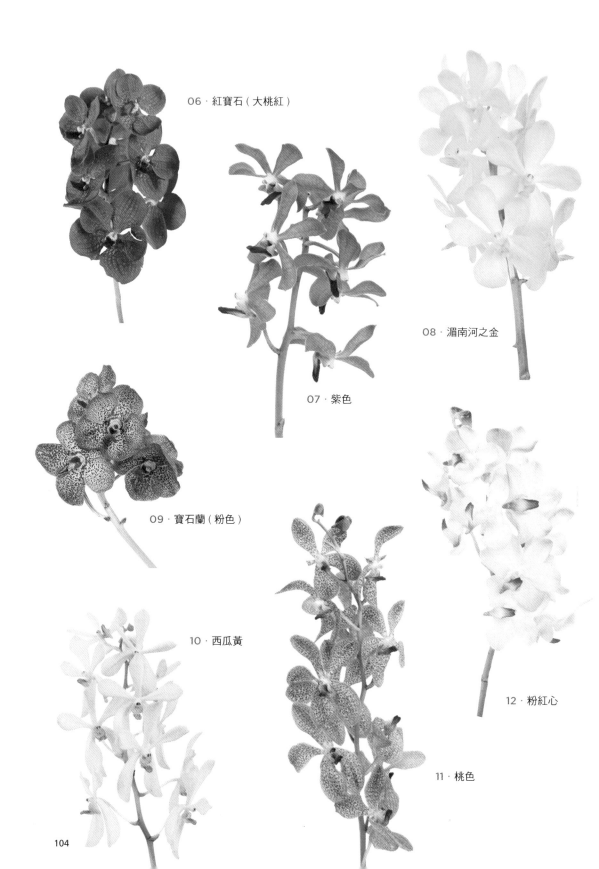

06‧紅寶石（大桃紅）

08‧湄南河之金

07‧紫色

09‧寶石蘭（粉色）

10‧西瓜黃

12‧粉紅心

11‧桃色

14 · 夢賴千代

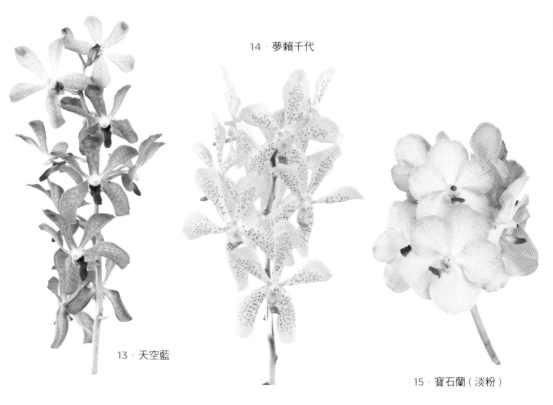

13 · 天空藍

15 · 寶石蘭（淡粉）

16 · 莎亞

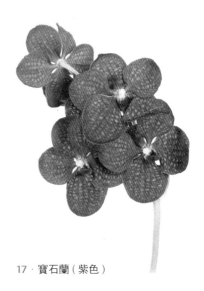

17 · 寶石蘭（紫色）

腎藥蘭 火焰蘭

Renanthera spp.

英 文 名	Renanthera
科　　名	蘭科
花　　語	熱情
瓶插壽命	7 ～ 10 天

腎藥蘭花型小而美，四散飛舞的花莖，所以
有「火焰蘭」的別稱，與萬代蘭、千代蘭、
百代蘭、龍爪蘭是近親，可以進行異屬雜
交，價值在於提供鮮艷橘紅色的基因。屬名
Renanthera 是由拉丁文 renes（腎臟）與希臘
文 anthera（花藥）組合成，意思就是花藥的
形狀類似腎臟。腎藥蘭花色橘紅，上頭有著
深紅色的斑紋，中心是黃色的，花朵的萼瓣
較為寬大，其它花瓣較窄，唇瓣則不明顯。
台灣夏季開花，熱帶地區開花期全年。

\ 花藝使用 /
花色華麗煥彩、造型富有熱帶氣息，很適合
與紅薑花、火鶴、天堂鳥等花材搭配設計。

\ 市場供應期 /
全年

\ 主要產地 /
高雄、屏東，泰國、紐澳進口

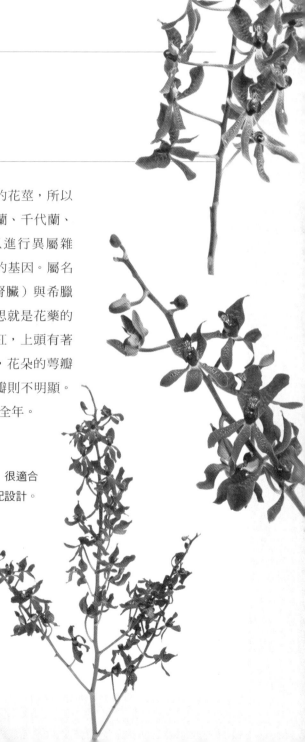

仙履蘭 拖鞋蘭

Paphiopedilum spp.

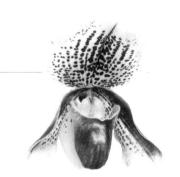

英文名	Lady's Slipper
科　名	蘭科
花　語	深思熟慮、有責任感
瓶插壽命	7 ～ 10 天

花色有紅、黃、綠、白、褐等色，唇瓣演化成囊狀，就像是芭蕾舞鞋很容易辨識，且有二枚花瓣特別長，花期從 8 月～翌年 6 月，一般常見為盆栽，市面上亦有供應鮮切花，獨特的花唇具有古典美人的韻味，英國人稱它為「淑女的拖鞋」（Lady's Slipper）。

\ 市場供應期 /

主要 10 月～翌年 3 月

\ 主要產地 /

台中、南投、台南

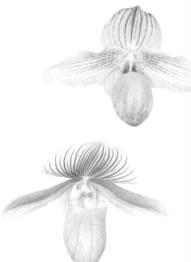

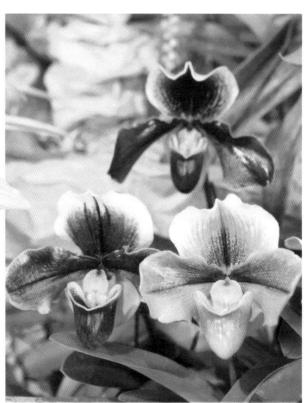

鬱金香

Tulip hybrid

英 文 名	Tulip
科　　名	百合科
花　　語	愛的表白、榮譽、祝福、永恆
瓶插壽命	5～7 天

鬱金香是荷蘭和土耳其的國花，原產地從南歐、西亞一直到東亞的中國東北一帶，荷蘭是鬱金香的外銷大國，花色有紅、橙、黃、桃、紫、粉色、白色，或花瓣邊緣嵌有它色，其酒杯狀的花形，象徵急欲敞開心胸向愛人告白；在歐美的小說、詩歌中，也被視為勝利和美好的象徵，也可代表優美和雅致。

\ 市場供應期 /

12 月～翌年 3 月

\ 主要產地 /

荷蘭進口

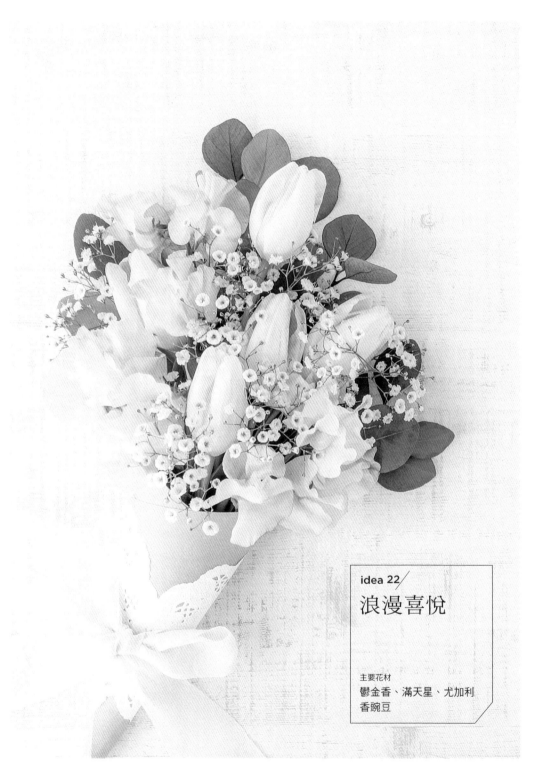

idea 22/
浪漫喜悅

主要花材
鬱金香、滿天星、尤加利
香豌豆

大理花

大麗花、大麗菊
天竺牡丹

Dahlia hybrid

英 文 名	Dahlia
科　　名	菊科
花　　語	華麗、感謝與誠摯的祝福
瓶插壽命	5～7 天

大理花屬於球根花卉，開花期長，全世界多達三萬個園藝品種。花型品系多，在切花市場還有大、中、小及迷你花型之分；花色繁多，常見有紅色、粉色、黃色、橘色、白色等；可以做為花壇栽植、盆栽、切花之用，有高性和矮性兩大品種類型；高性種多應用於切花與庭園布置，而矮性種則做為盆栽欣賞。

\ 花藝使用 /
大理花中的中型花，花朵直徑 10～20 公分，是做為切花使用的種類。花色艷麗，一枝一朵，吸水性佳，屬於價格實惠的良好花材。

\ 市場供應期 /
10 月～翌年 7 月

\ 主要產地 /
桃園、彰化田尾最多

● How to buy

盡量挑選花朵開放三、四分的花苞，花苞完整不要有破損，注意挑選葉片鮮綠者，因為大理花的葉子容易枯萎變黃。

● Point

葉片怕悶，容易變黑，購買回來後應該盡速拆掉外層透明包裝套，重新切口後插入水中。

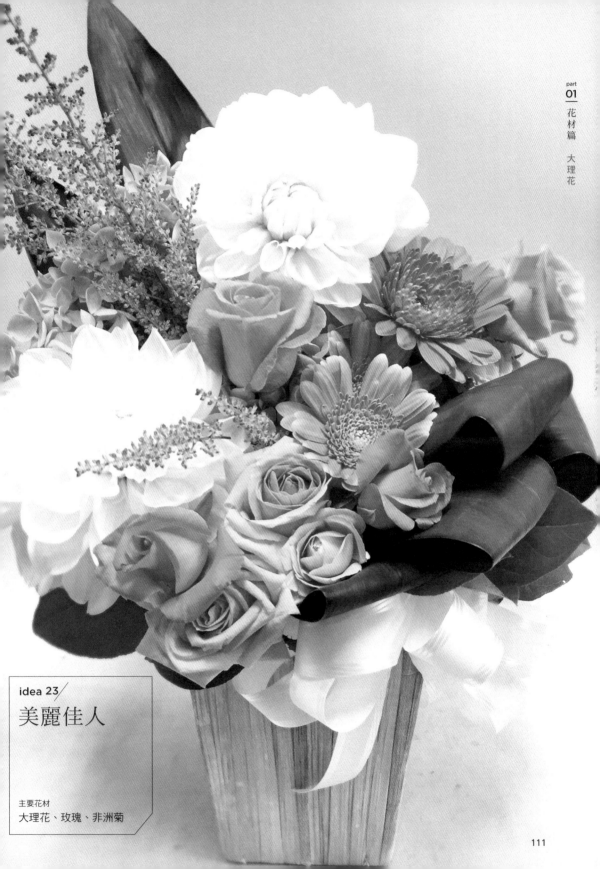

idea 23/
美麗佳人

主要花材
大理花、玫瑰、非洲菊

麥稈菊 蠟菊、鐵菊、不老菊

Xerochrysum bracteatum

英 文 名	Strawflower、Everlasting
科 名	菊科
花 語	永久不變、銘記在心
瓶插壽命	10 ～ 14 天

麥稈菊是多年生草本，台灣作為一年生園
藝植物栽培，一般株高 40 ～ 90 公分。莖
幹中空直立粗硬，頂生或腋生頭狀花序，
花徑 5 ～ 8 公分，多層總苞片，外層苞片
短，排列呈覆瓦狀，苞片質堅似蠟有光澤，
質感似紙質，花朵中心的管狀花謝後，蠟
質苞片維持原狀；採收後，會隨著空氣濕
度而開放與緊閉。擁有令人眼睛為之一亮
的美麗顏色，花色有桃紅、黃、黃褐、橙、
紅、粉紅、桃、銀白、淡黃等。

\ 花藝使用 /
麥稈菊花色多，花朵凋謝後依然長期維持原
狀，是優質的切花、壓花、乾燥花材料。花色、
外型討喜，是花藝設計師和花店業愛用的花
材，即使單獨用來做花束設計，可以組合各式
各樣多色彩的麥稈菊花束。

\ 市場供應期 /
4 ～ 8 月

\ 主要產地 /
彰化

● How to buy

選購切花時，以花苞已
經半開放且枝葉新鮮者
為優，選擇花苞飽滿鮮
亮、枝葉健壯無枯黃者
為佳。

● Point

注意不要對花噴水，否
則花會閉合。如要製成
乾燥花，可挑選含苞或
半盛開狀態的麥稈菊，
除去葉片，須倒掛使花
莖保持挺直，於蔭涼通
風處自然乾燥。

idea 24/
永保青春

主要花材
麥稈菊、星辰花

睡蓮 香水蓮

Nymphaea hybrid

英文名	Water lily
科　名	睡蓮科
花　語	清淨、自守
瓶插壽命	4～6天

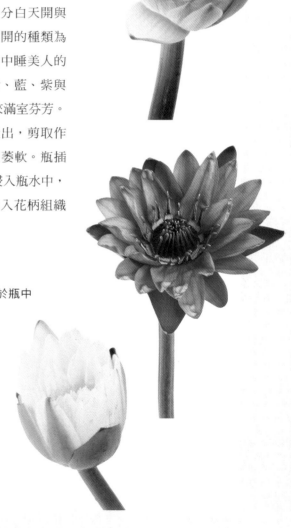

睡蓮有睡眠運動，依種類不同可分白天開與
夜晚開兩大類，切花使用以白天開的種類為
主，這些花日開夜合，所以有花中睡美人的
稱號。花色豐富，有紅、白、黃、藍、紫與
漸層色等變化，花香濃郁，常帶來滿室芬芳。
睡蓮是水生植物，花柄自水中挺出，剪取作
為切花時，容易因為脫水使花柄萎軟。瓶插
建議將水裝滿，使花柄可以完全浸入瓶水中，
並且每天換水使清潔的水可以滲入花柄組織
中使花柄堅挺、花朵持續開放。

\ 花藝使用 /

清新脫俗的氣質，常被剪成切花插於瓶中
觀賞，也特別適合用於供佛。

\ 市場供應期 /

5～10月

\ 主要產地 /

桃園、彰化、台南

金杖花 金杖球、金杖菊、金鎚花

Craspedia globosa

英 文 名	Billy Buttons、Woollyheads
科 　 名	菊科
花 　 語	希望、光芒
瓶插壽命	夏季：5～7天；冬季：10天

多年生的菊科草本植物，植株高度有 6、70 公分，花是由無數筒狀花組成球體形，著生於花莖頂端，一株可採收約 30 支花，由於模樣討喜，用於切花很受歡迎。栽種在炎熱的平地通常無法越夏，於秋天重新重植，隔年春天開花；若是種在高山上，除了秋播，也可於春天播種、當年 8～9 月即可開花。

\ 花藝使用 /
新鮮切花多用於配花，渾圓討喜的外形，也常見於胸花的設計當中。若是倒掛 2 周自然風乾，也可做為乾燥花來使用。

\ 市場供應期 /
夏季、秋季

\ 主要產地 /
彰化為主，其次為台南

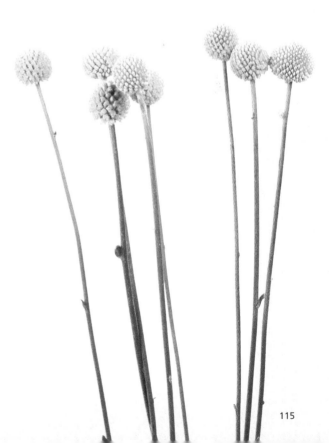

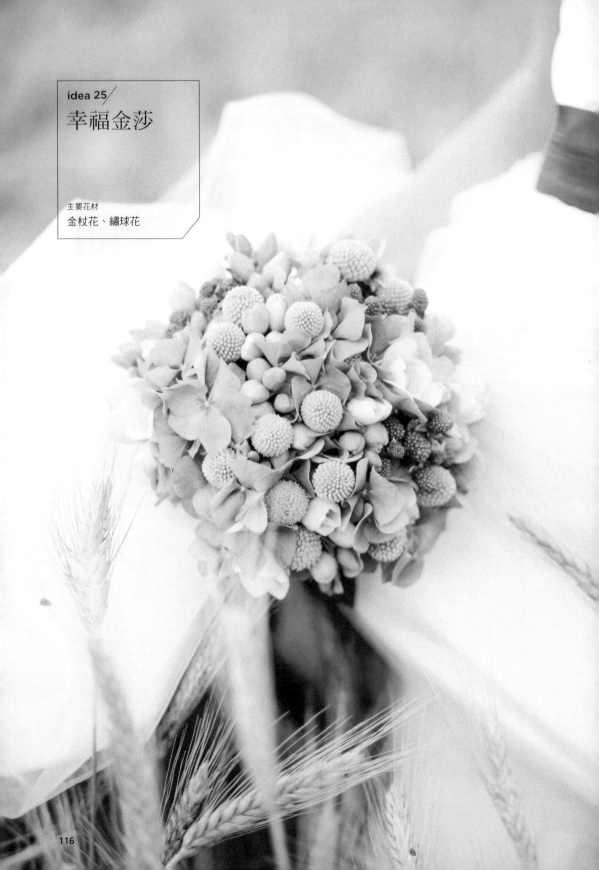

idea 25/
幸福金莎

主要花材
金杖花、繡球花

陸蓮花 花毛茛、波斯毛茛

Ranunculus asiaticus

英 文 名	Buttercup、Persian Buttercup
科　　名	毛茛科
花　　語	爽朗
瓶插壽命	6～8天

原產於歐洲東南部及土耳其、敘利亞、伊朗等地區，多年生草本球根花卉，有紡錘形的成簇小塊根；葉片為羽狀裂葉，莖中空，莖、葉、花萼被有細毛；株高30～60公分。花瓣具有透明如絲緞般的高貴質感，有紅、粉紅、桃紅、白、黃、橘等花色，還有花瓣鑲邊或色彩漸層的特殊花色；深色品系的花朵色彩濃郁醒目；淺色品系花朵的亮麗有透明感。現在台灣已有生產，花農多直接進口球根或種子在冷涼地區栽培。

\ 花藝使用 /
陸蓮花形似小型的牡丹花，優雅的花姿與鮮明亮麗的花色，可做為主花及配花花材。

\ 市場供應期 /
冬末春初

\ 主要產地 /
桃園、彰化

● How to buy

選購陸蓮花切花以花色均勻、鮮亮飽和的為佳，挑選花苞開放6～7分者。

● Point

瓶插的水位不必太高，以花莖切口處能吸到水為最適合，否則水很容易渾濁腐臭，並添加保鮮劑可以延長瓶插壽命、增加觀賞價值。

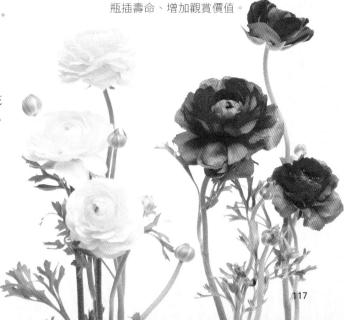

idea 26/

春來乍到

主要花材
陸蓮花、香豌豆

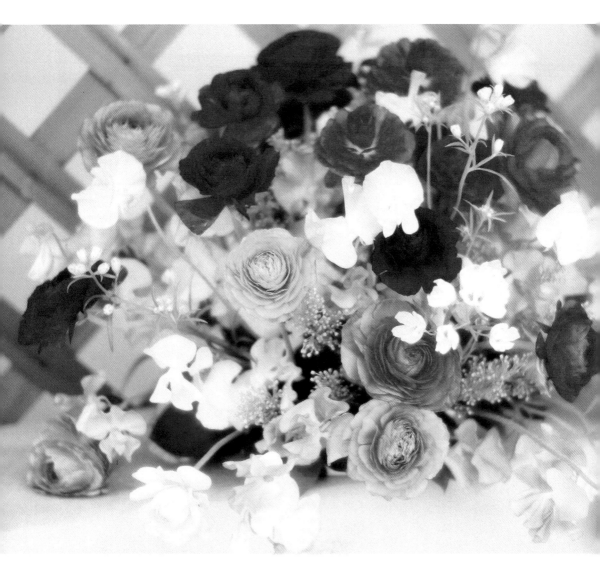

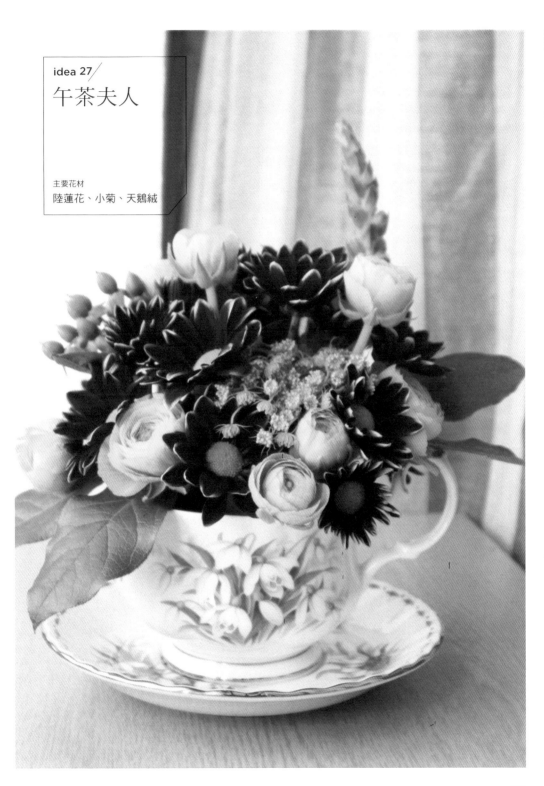

idea 27/
午茶夫人

主要花材
陸蓮花、小菊、天鵝絨

千日紅 圓仔花、千日草

Gomphrean spp.

英文名	Button Flower
科　名	莧科
花　語	不朽、永恆的愛
瓶插壽命	8～12天

千日紅屬於全日照植物，生長需要充足的日照，日照不足時不易開花。千日紅供花期間長，花朵色系鮮明、花色眾多，有紅色、紫色、白色、紫紅等，因為價格便宜且容易栽種，園藝應用多為庭園草花、花壇、盆栽使用，另有做為切花的使用需求。

\ 花藝使用 /
千日紅吸水性佳，花藝設計上大多當做配角的花材。台灣中元節習俗常用千日紅來作祭祀花品；亦很適合特定節日使用，如七夕情人節就頗受歡迎，可以當作配色的點綴。千日紅花朵乾燥後不易褪色，為乾燥花材的優質素材。

\ 市場供應期 /
春末～秋季

\ 主要產地 /
全台皆有，中南部較多。

● How to buy

選擇花梗立挺且花朵新鮮、花色飽和者為佳；挑選葉片鮮綠者為佳，避免枯黃的葉子。

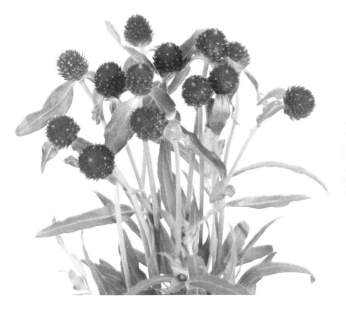

美洲千日紅

煙火品種

有著鮮豔的粉紅色苞片，
搭配黃色花蕊，就像是
炸開的小炮竹，枝條雖
纖細，卻非常堅硬，瓶
插壽命長，也適合製成
乾燥花。

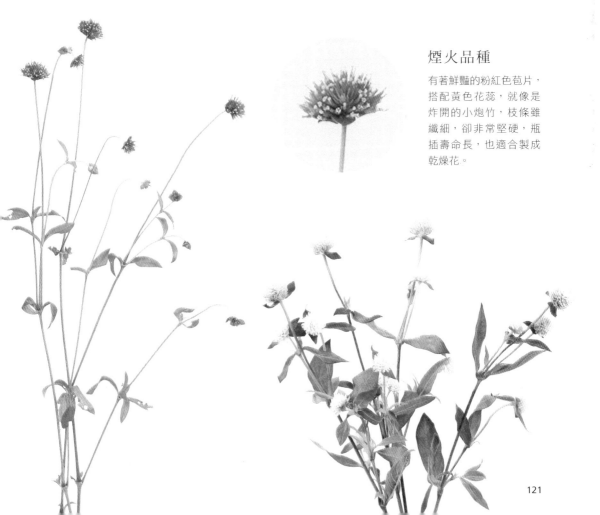

迎來蜜糖

主要花材
千日紅、白孔雀

idea 29/
南瓜漫遊

主要花材
千日紅、尤加利、康乃馨

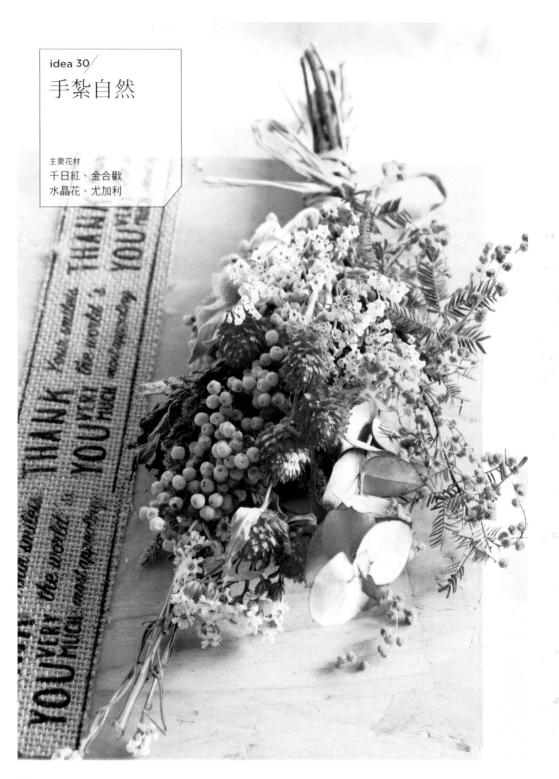

idea 30/

手紮自然

主要花材
千日紅、金合歡
水晶花、尤加利

蓬蒿菊 瑪格麗特、木春菊

Argyranthemum frutescens

英 文 名	Marguerite、Marguerite Daisy
科 名	菊科
花 語	期待的愛、預言戀愛、暗戀
瓶插壽命	5 ～ 10 天

蓬蒿菊市場上常稱瑪格麗特（Marguerite），原產於南歐、非洲加拿列群島，由於莖部容易木質化，所以又名木春菊，又因為植株具有類似茼蒿菜的特殊香味，因此也叫做蓬蒿菊，是多年生草本花卉，株高 30 ～ 80公分，適合於高冷地山區栽培；可以做為切花、草花盆栽，是春天常見的花卉，有白色、黃色、粉紅色等花色。

\ 花藝使用 /
蓬蒿菊可以做為主花及配花花材，當做填補空間花材使用；充滿歐洲鄉村的鄉野氣息，單獨使用就能成為一束清新優雅的花束，是花藝設計師和花店喜歡使用的花材。

● How to buy

選擇花朵數量較多且花朵新鮮、花色飽和者為佳。

\ 市場供應期 /
冬～春季

\ 主要產地 /
彰化

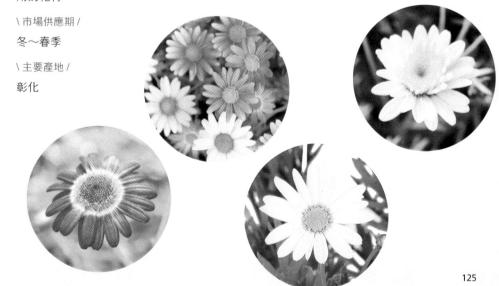

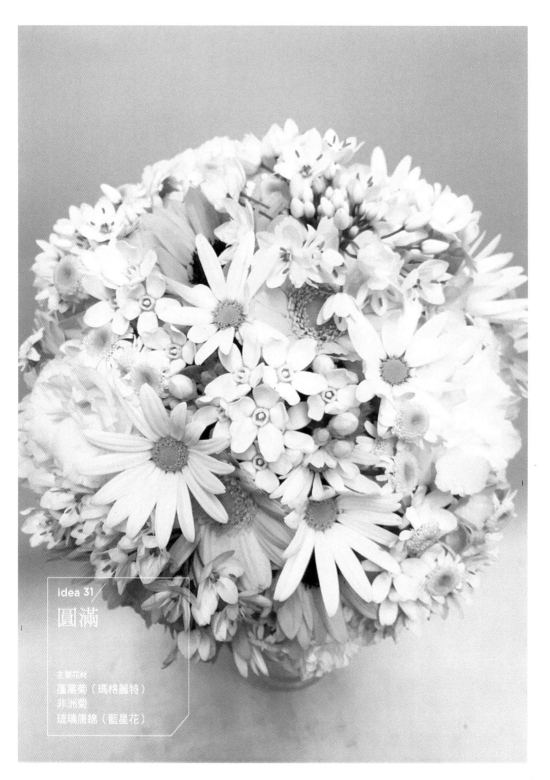

idea 31
圓滿

主要花材
蓬蒿菊（瑪格麗特）
非洲菊
琉璃唐綿（藍星花）

idea 32

感謝

主要花材
瑪格麗特、常春藤
康乃馨

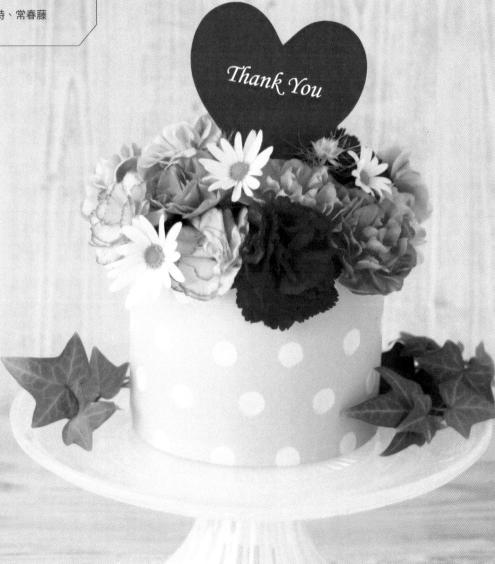

翠珠花 藍蕾絲花

Trachymene caerulea

英 文 名	Blue Lace Flower、Australian Lace Flower
科　　名	繖形花科
花　　語	祝你幸福
瓶插壽命	7～10 天

翠珠花原產於澳洲，是一年生草本花卉，喜歡冷涼、日照充足的生長環境，可以做為庭園花壇、盆栽、切花之用。纖柔的球型花序，有著非常討人喜歡的藍色；切花商品主要常見的是藍色的翠珠花，還有白、粉紅等花色。

\ 花藝使用 /
翠珠花吸水性良好，花姿輕盈雅緻好搭配，通常做為配花花材，當做填補空間使用，亦很適合使用在花束設計。

\ 市場供應期 /
全年

\ 主要產地 /
彰化

● How to buy

選購含苞而只有少許小花開放狀態的花朵，挑選葉片鮮綠者為佳。

● Point

瓶插時，必須將會被插入水中的葉片全部去除，並在水中重新切口。使用翠珠花花材前，建議先浸插在草本花卉保鮮劑中至少 2 小時，可以有效延長切花的觀賞壽命。

idea 33 /

花團錦簇

主要花材
陸蓮、白頭翁、翠珠花
琉璃唐綿（藍星花）

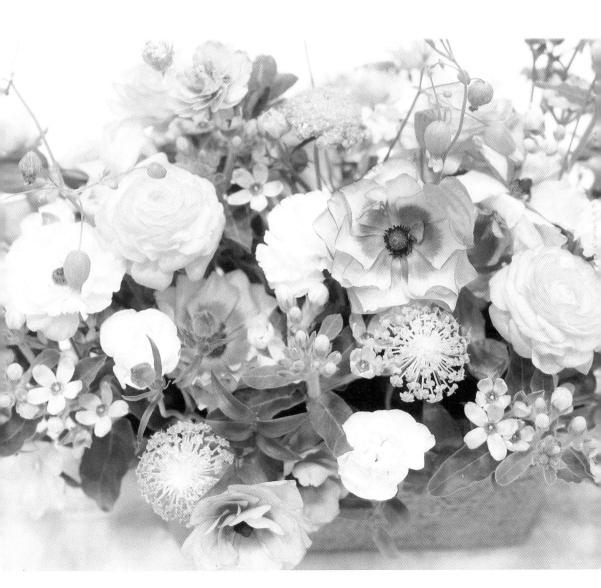

刺芹 薊花、假芫荽

Eryngium hybrid

英 文 名	Sea Holly
科　　名	繖形科
花　　語	獨立、嚴格、抵御侵略
瓶插壽命	10 ～ 14 天

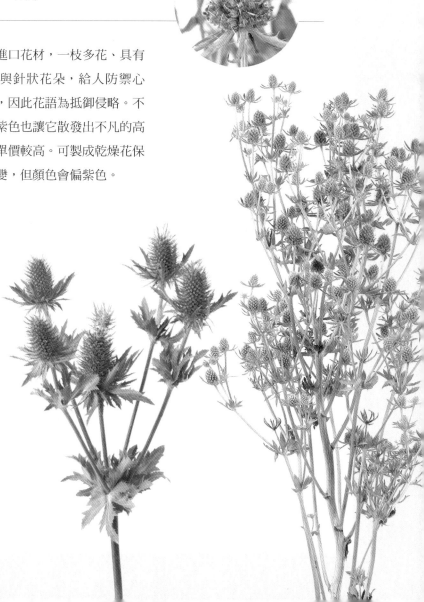

刺芹為荷蘭進口花材，一枝多花、具有多刺的葉片與針狀花朵，給人防禦心強烈的印象，因此花語為抵御侵略。不過冷調的藍紫色也讓它散發出不凡的高雅氣質，唯單價較高。可製成乾燥花保存，花形不變，但顏色會偏紫色。

\ 市場供應期 /

秋季

\ 主要產地 /

荷蘭進口

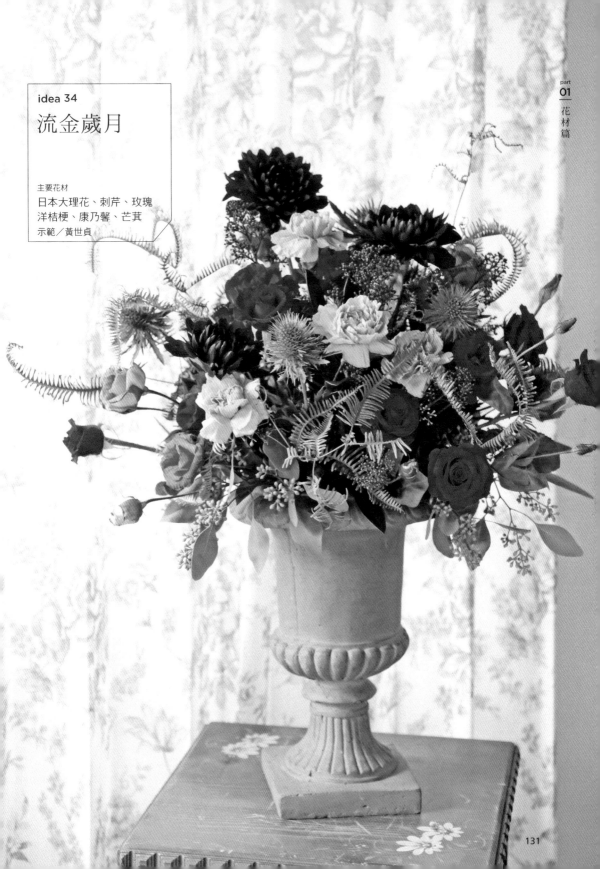

idea 34
流金歲月

主要花材
日本大理花、刺芹、玫瑰
洋桔梗、康乃馨、芒萁
示範／黃世貞

黑種草 黑子草

Nigella damascena

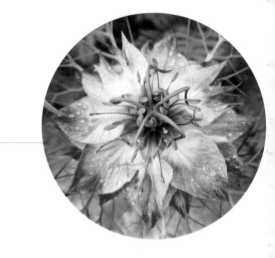

英 文 名	Love ina Mist、Devil-in-a-bush、 Love-Lies-Bleeding、Black Cumin
科 名	毛茛科
花 語	迷惘、困惑
瓶插壽命	7 ～ 10 天

黑種草原產於南歐、地中海沿岸地區,是一年生草本花卉,可以做為庭園花壇、盆栽、切花、乾燥花之用。株高 40 ～ 60 公分,莖直立多分枝;葉片互生,2 ～ 3 回羽狀深裂。單花頂生,下部具葉狀總苞,萼片花瓣狀;有紅、粉紅、桃紅、紫紅、白、藍、紫藍、紫、淡黃等花色;黑種草的原生品種為 5 枚花瓣,一般市面販賣的園藝品種為重瓣品種。開花後結長圓形蓇葖,成熟時頂端開裂,內含黑色種子;膨脹圓滾的蓇葖,可以製作乾燥花材。

\ 花藝使用 /

黑種草的花形細緻高雅,花色優雅,令人喜愛,是很好的花材,可以做為主花及配花花材。

\ 市場供應期 /

全年

\ 主要產地 /

荷蘭進口

idea 35/
花果總匯

主要花材
黑種草、松蟲草
琉璃唐綿（藍星花）
菝葜（山歸來）

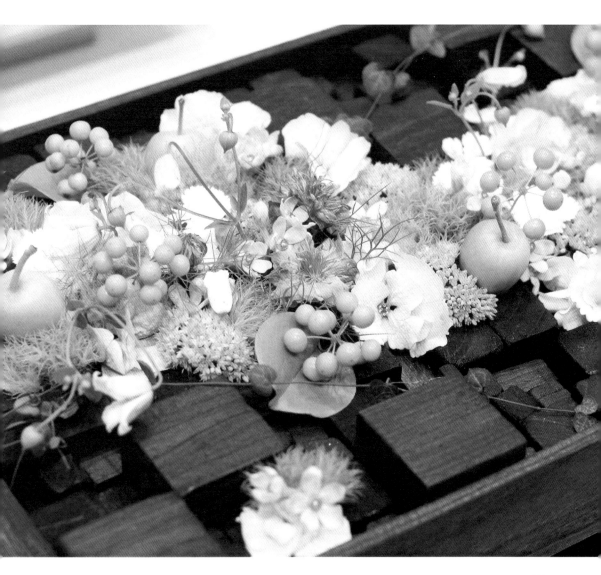

梔子花 黃枝花、黃梔花

Gardenia angusta

英 文 名	Gardenia、CapeJasmine
科　　名	茜草科
花　　語	我很幸福
瓶插壽命	4～6 天

梔子花原產於中國，是常綠灌木，因為果實很像古代的酒器「卮」而得名；株高 1～2 公尺。葉片對生，長橢圓形。花頂生，花瓣肥厚，裂片微後捲，初開白色，逐漸轉黃，具有濃郁花香。單瓣品種會結果；重瓣品種玉堂春（*Gardenia angusta* 'Veitchii'）是園藝栽培品種，開花後不結果。花期 4～9 月，是受人喜愛的盆栽、綠籬、庭園造景、切花、切葉的香花植物。

\ 花藝使用 /
梔子花每朵花可開放 3～5 天，可連枝剪下做為切花花材，大多做為配花花材。

\ 市場供應期 /
4～9 月

\ 主要產地 /
彰化

西洋松蟲草 西洋山蘿蔔

Scabiosa spp.

英 文 名	Scabious
科 名	山蘿蔔科
花 語	我的一切、魅力
瓶插壽命	6 ～ 10 天

松蟲草原產於南歐，是一年生草本花卉，可以做為庭園花壇、盆栽、切花之用；園藝品種繁多，有一般和矮性品種，株高 40 ～ 90 公分。對生深羽裂狀披針形葉片；頂生花，花朵半圓球形，有紅、深紅、酒紅、粉紅、白、紫、藍、紫藍等花色；開花後，結成中空膨大的果實，被有粗毛，可以製作成乾燥花材。

\ 花藝使用 /
松蟲草花色繁多，花朵具有淡淡的麝香香味，是很好搭配的花材，做為主花及配花花材皆適宜。

\ 市場供應期 /
春～夏季

\ 主要產地 /
彰化

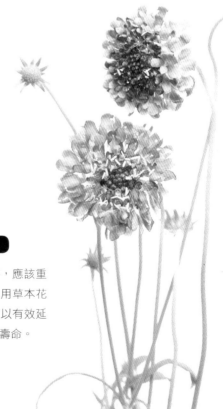

● How to buy

選購花朵剛開放的，挑選花朵色澤鮮明飽和且花朵完整、無損傷者。

● Point

買回來瓶插時，應該重新切口，並使用草本花卉保鮮劑，可以有效延長切花的觀賞壽命。

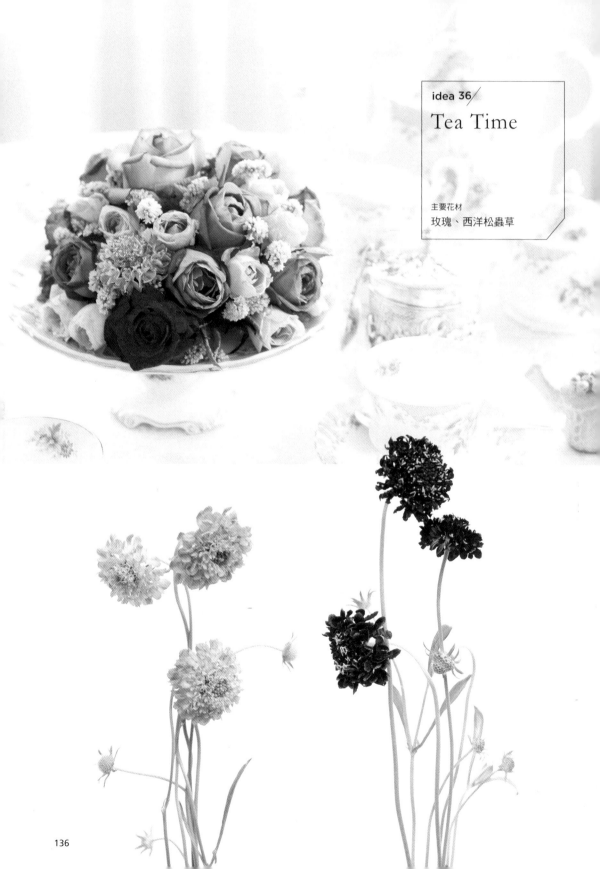

idea 36/
Tea Time

主要花材
玫瑰、西洋松蟲草

idea 37/
幸福嚮往

主要花材
玫瑰、西洋松蟲草、泡盛花
尤加利

白頭翁 罌粟秋牡丹

Anemone coronaria

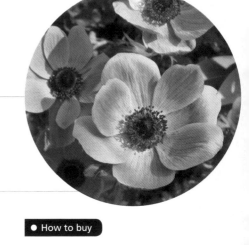

英 文 名　Poppy Anemone、Windflower、Anemone

科　　名　毛茛科

瓶插壽命　7 ～ 10 天

白頭翁原產於南歐、地中海沿岸地區，是多年生球根花卉，全株有毒；果實上成熟後有棉絮狀長芒，極似滿頭白髮的老翁而得名。可以做為庭園花壇、盆栽、切花之用，具有扁球形或圓錐形根莖，根出葉，羽狀複葉；花朵形似罌粟花，花瓣主要是花萼變形而成，花莖直挺，花色豔麗醒目，有紅、紫紅、粉、藍、橙、白及漸層色等花色，另有重瓣和半重瓣品種，園藝品種繁多；高性品種適合做為切花。

● How to buy

選購花朵剛開放的，挑選花朵色澤鮮明飽和且花朵完整、無損傷者為佳。

● Point

白頭翁花材對於溫度非常敏感，建議將白頭翁切花放置於涼爽通風處或花卉冰箱中，並使用草本花卉保鮮劑，避免損耗切花的使用期限。

\ 市場供應期 /

2 ～ 5 月

\ 主要產地 /

彰化、南投

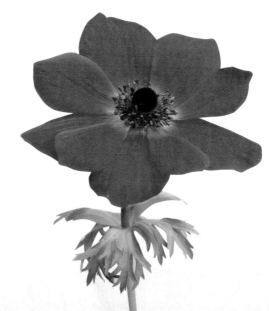

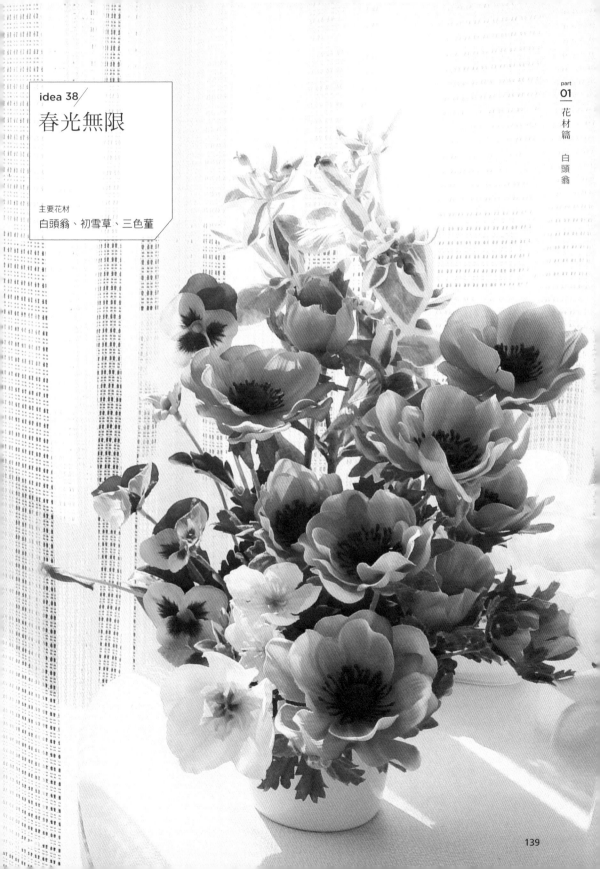

idea 38/
春光無限

主要花材
白頭翁、初雪草、三色菫

idea 39 /

春光提籃

主要花材
白頭翁、葡萄風信子
鬱金香

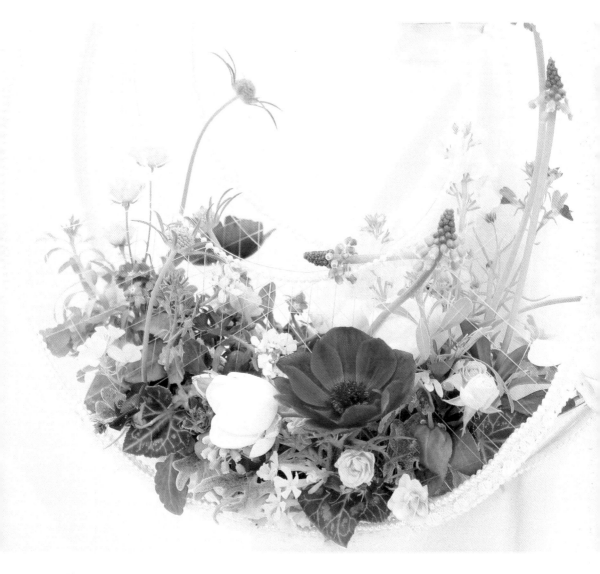

紅花 紅藍花、薊花、橙波羅

Carthamus tinctorius

英 文 名　Safflower

科　　名　菊科

瓶插壽命　7 ～ 14 天

一年或二年生草本植物，一般株高30 ～ 100公分，莖幹堅硬，花期為5 ～
7月，頭狀花序，橘紅色花朵，具特殊花香；開花後，7 ～ 9月可結果。
此外，紅花也具藥用價值，更是很好的染料、觀賞植物，也是一種油料
作物。

\ 花藝使用 /

紅花多做為配花花材，
也可以倒掛做成乾燥花
使用。

\ 市場供應期 /

2 ～ 3 月

\ 主要產地 /

彰化、嘉義，荷蘭進口

風鈴花 風鈴草

Campanula medium

英 文 名	Bluebell、Canterbury Bells
科　　名	桔梗科
花　　語	嫉妒、溫柔的愛
瓶插壽命	7 ～ 14 天

原產於南歐，是多年生草本，在台灣多做為一二年生植物栽培；有株高 10 ～ 40 公分的矮性品種，及株高約 60 ～ 90 公分的切花品種。由於花朵像風鈴而得名，常見有藍紫色、粉紅色、淡白色、淡藍色等。早些年在台灣多為進口切花，現在台灣已有盆花、切花的栽培生產，是新興的切花作物，但是在台灣不適於平地種植。

● How to buy

選購時，以主莖較長、粗壯、分枝多且花苞密集者，每一花序已有三分之一的花朵已開放者，花苞沒有被壓扁的；注意挑選綠色的葉片，避免有枯黃的葉子。

\ 花藝使用 /
風鈴花碩大的花朵與鮮明柔和的花色，可做為主花花材及配花花材。

\ 市場供應期 /
12 月～翌年 4 月

\ 主要產地 /
彰化，大部份荷蘭進口

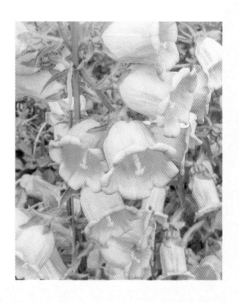

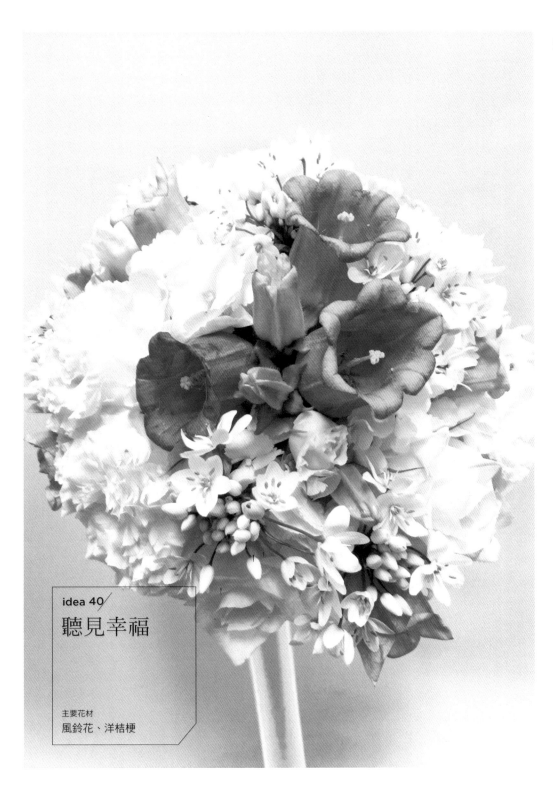

idea 40

聽見幸福

主要花材
風鈴花、洋桔梗

大星芹

Masterwort、Great masterwort

英 文 名	Astrantia Major
科 名	繖形花科
瓶插壽命	約 5 ～ 7 天

多年生草本花卉，屬名 Astrantia（星芹屬）源自拉丁文「星星」之意。
大星芹名字的由來，主要是因為花序的形狀構造，其實它的花朵小而不
起眼，但是繖形花序下面的多枚苞片，呈放射狀排列，就像光芒四射的
星星一般。常見花色有粉白色系、粉紅色系、深紅色系及紫紅色系等。
大星芹在夏季開花，有淡雅花香，優雅而富於變化的花色，也是很好的
庭園造景花卉。

\ 花藝使用 /
大星芹的苞片具有如紙般
的質感，色彩變化豐富，
由淡色而至先端顏色加
深，非常吸引人；尤其是
苞片花色持久、觀賞期
長，是優質的切花、乾燥
花材料。

\ 市場供應期 /
5 ～ 8 月

\ 主要產地 /
荷蘭

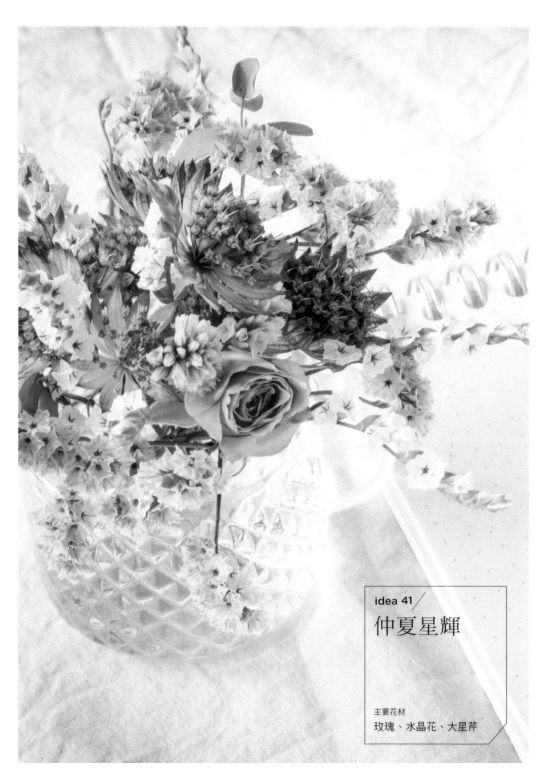

idea 41

仲夏星輝

主要花材
玫瑰、水晶花、大星芹

劍蘭 唐菖蒲、福蘭

Gladiolus hybrid

英 文 名	Gladiolus
科 名	鳶尾科
花 語	福氣臨門
瓶插壽命	7～12 天

劍蘭名字的由來，是因為葉片形狀與劍相似，而拉丁語中的劍即是 gladius。劍蘭花色多樣，包括有紅、粉、白、紫、黃及雙色系列等，是傳統祭祀花卉中最富人氣的花種之一。由於花苞一節一節向上攀升，花開也是由下往上，所以有步步高升、漸入佳境的象徵，又稱為福蘭。

\ 花藝使用 /

劍蘭運用於花束，多是酬神、拜拜祈福時使用；婚宴喜慶會場，則特別適合挑選粉色劍蘭做為主花佈置。另有迷你劍蘭，花梗細、顏色鮮豔，更適合用於胸花製作。

\ 市場供應期 /

全年，11 月～翌年 2 月為最大量期

\ 主要產地 /

台中、彰化、雲林、屏東

● How to buy

花苞

花苞尾端未乾癟,花苞總數
綻放約 2 成左右。

花莖

花莖直挺、葉脈未乾燒。

● Point

1. 買回家後,應先將外葉整
 理去除,折去老化的花苞
 或頂端 1～2 個花苞,以
 促進其他花朵順利綻放。

2. 加入水量 4～10% 的砂
 糖,可增加劍蘭綻放朵數
 與大小。

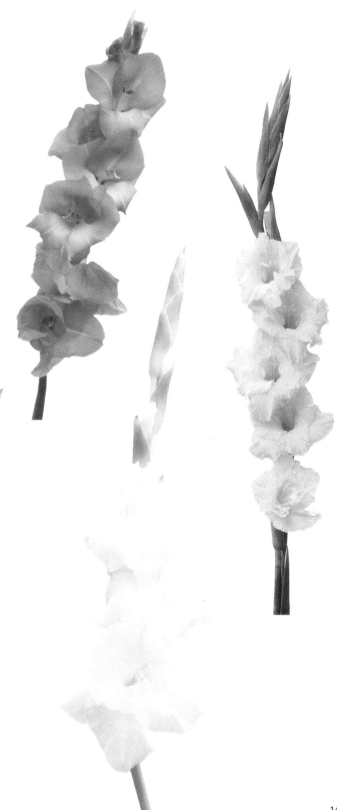

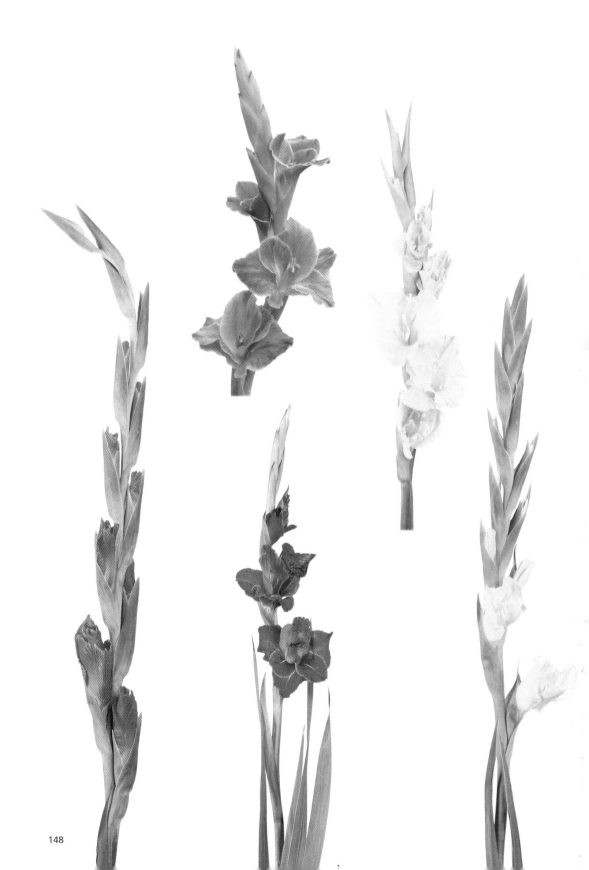

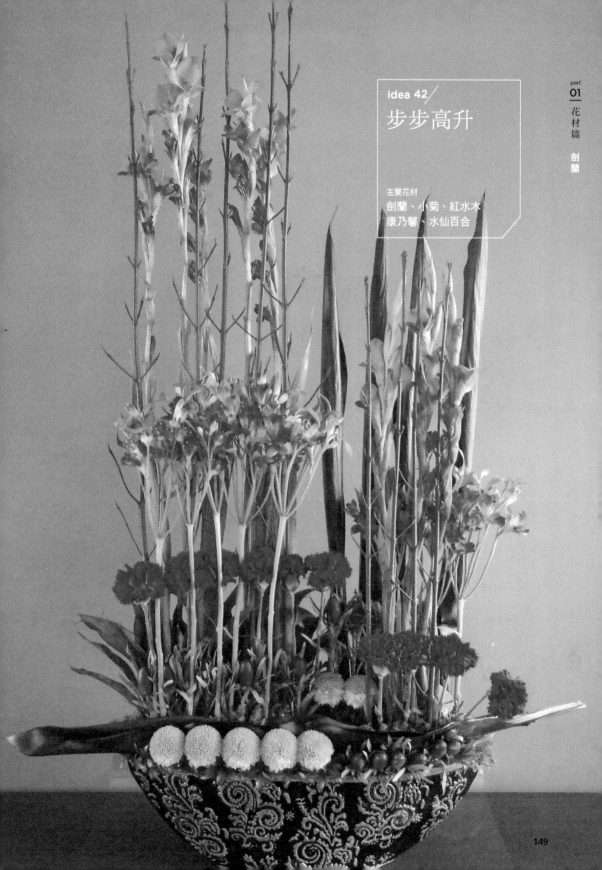

idea 42/
步步高升

主要花材
劍蘭、小菊、紅水木
康乃馨、水仙百合

龍膽

Gentiana triflora

英 文 名	Gentian
科 名	龍膽科
花 語	喜歡看憂傷時的你
瓶插壽命	10 ～ 12 天

龍膽為日本進口花材，顏色有白、紫、粉、藍、淺紫等，具有細長的莖梗，看起來纖弱惹人憐愛，其根味苦似膽，故得名。花朵長橢圓狀有如一顆顆小鈴鐺，層層攀掛於莖梗上。外型高雅，是歐式花藝的極佳花材，亦可摘下花朵，置於盛了水的透明杯盤上，欣賞花朵在水上浮沉的晶漾美感。藍、紫色系的花朵充滿浪漫色彩，很適合獻給情人表達心意。

\ 花藝使用 /

龍膽花的粉紫色調甚為迷人，常用於花束、花禮；或是數枝用麻繩簡單紮成小花束，佈置於餐桌或居家，散發淡雅清新的氛圍。

\ 市場供應期 /

10 月～翌年 4 月

\ 主要產地 /

日本進口

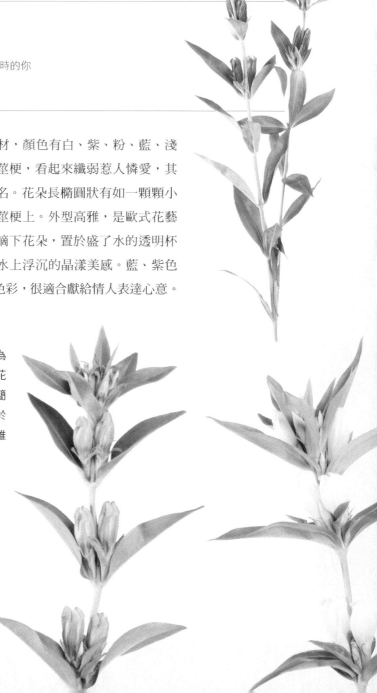

● How to buy

花苞

以花色飽滿、花苞碩大、花
莖挺直、葉澤鮮綠無缺損病
斑者為佳。通常側芽多則花
小，側芽少則花大，可據此
判斷並挑選。

● Point

不要和蘋果、鳳梨、香蕉等
水果放在一起，以避免碰到
乙烯，花卉熟成太快。冬天
很耐放，瓶插時約1、2天更
換一次清水，並清除水面下
的殘葉以免腐敗滋生細菌。

idea 43 /

喜出望外

主要花材
龍膽、洋桔梗
豔果金絲桃（火龍果）

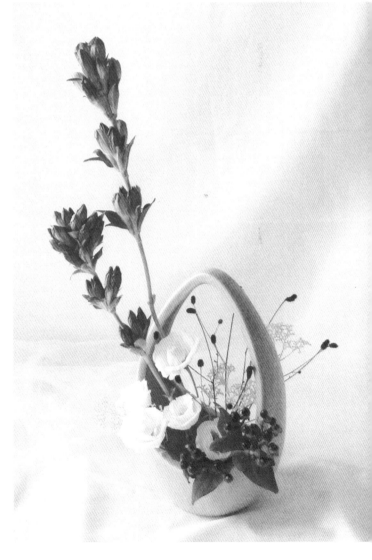

金魚草 龍口花、兔子花

Antirrhinu mmajus

英 文 名	Snapdragon
科 名	玄參科
花 語	傲慢、愛出風頭
瓶插壽命	4～6 天

金魚草的花色有白、紅、黃、粉、紫等色系，花冠類似「金魚尾鰭」而得名。金魚草花形討喜，每種花色也代表不同涵意，紅色代表「鴻運當頭」、白色代表「心地善良」、黃色代表「金銀滿室」、粉色代表「花好月圓」、紫色代表「貴人到來」。此外「金魚」取其諧音象徵有「有金又有餘」，因此也是國人普遍喜愛的吉祥花卉，同時也是重要祭祀花種之一。

\ 花藝使用 /
粉嫩豐盈的質感，作為花束素材或插歐式花都很合適。

\ 市場供應期 /
全年，以 11 月～翌年 4 月最多

\ 主要產地 /
南投埔里、彰化。

● **How to buy**

花苞排列整齊、花苞完整、花莖直挺、葉片鮮綠者佳。

● **Point**

花序有背地性，要避免平放，以免尾端翹起彎曲。

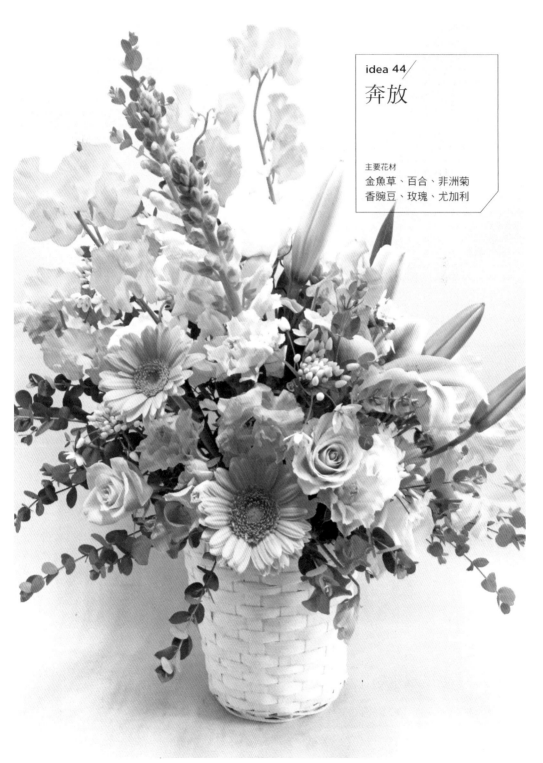

idea 44/
奔放

主要花材
金魚草、百合、非洲菊
香豌豆、玫瑰、尤加利

大飛燕草 翠雀花

Delphinium hybridum

英 文 名	Delphinium
科 名	毛茛科
花 語	自由正義
瓶插壽命	夏季 5～7 天，冬季 8～10 天

大飛燕草為溫帶草本作物，原產於
歐洲南部、中國西北與東北地區、
蒙古、西伯利亞，花色有：白、粉、
紅、藍、紫，平地只適合秋冬栽培，
或以溫控室來培育量產，正常花期
是在春夏季。長且直立的穗狀花序
上著生小花，由下往上盛開，花瓣
開展的姿態就像燕子成群飛翔，因
而得名。

\ 花藝使用 /

**大飛燕草色彩瑰麗、花形高
雅，屬於高級切花。**

\ 市場供應期 /

全年，10 月～翌年 3 月較多

\ 主要產地 /

南投、彰化

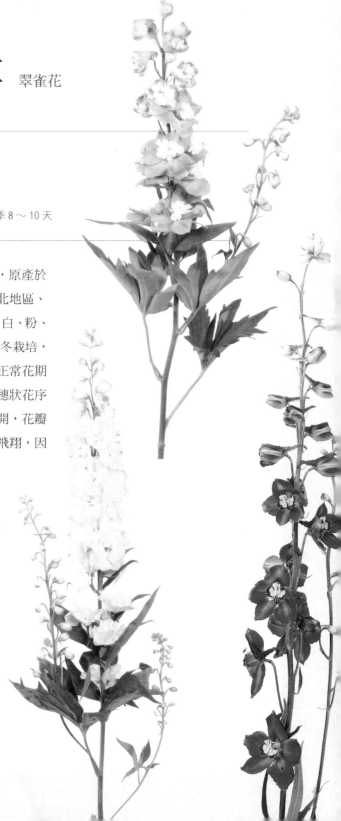

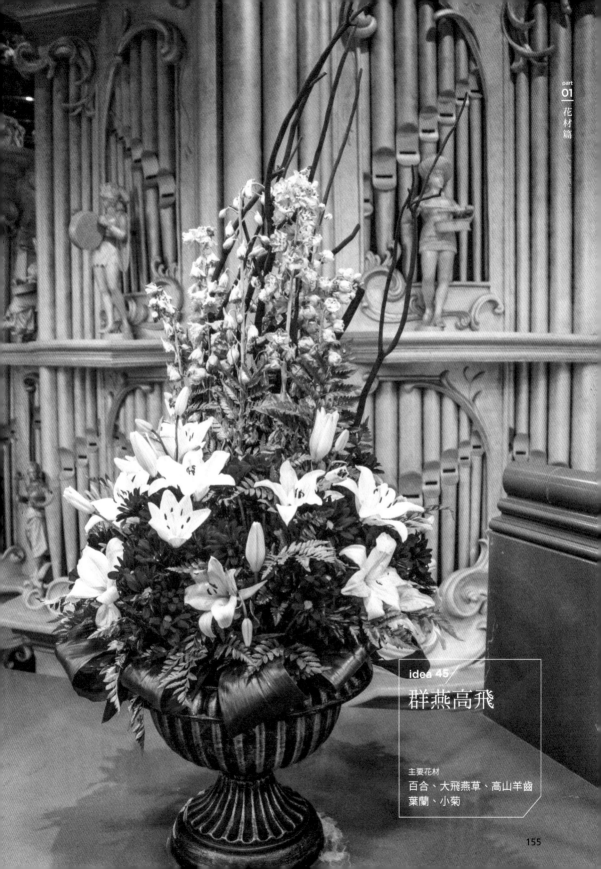

idea 45

群燕高飛

主要花材
百合、大飛燕草、高山羊齒
葉蘭、小菊

155

晚香玉 夜香花、夜來香

Polianthes tuberosa

英 文 名	Tuberose
科　　名	龍舌蘭科
花　　語	危險的快樂
瓶插壽命	夏季 2 ～ 3 天，冬季 5 ～ 7 天

晚香玉花色白潤具有臘質，有如玉般滑潤，
因晚上會散發清香味，所以又稱夜來香。
由於耐寒性較差，適合在高溫濕氣重的地
方露天栽種，並且有分為單瓣、重瓣兩個
系統，重瓣多在冬天開花，花瓣較香，夏
天開花以單瓣為主，由花序底部往上綻放。
晚香玉適應力強，可以作為花壇、盆栽、
切花材料，還可以提煉出精油，成為台灣
常見的花卉之一。

\ 花藝使用 /

由於晚香玉花莖細長，線條柔和，
栽植和花期調控容易，是重要的切
花之一，常用於花束、插花等應用
中的主要配花。冬季還會用來替代
玉蘭花。

\ 市場供應期 /

單瓣：夏季為主；重瓣：四季供應

\ 主要產地 /

彰化、嘉義、屏東

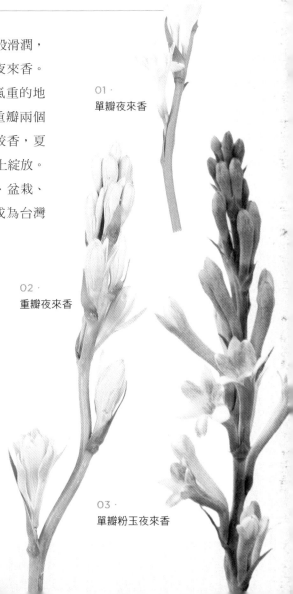

01 ·
單瓣夜來香

02 ·
重瓣夜來香

03 ·
單瓣粉玉夜來香

麒麟菊 秀線、繡線菊

Liatris spicata

英 文 名	Gayfeather、Blazing Star、Button Snakeroot
科　　名	菊科
花　　語	警惕、努力
瓶插壽命	7 ～ 12 天

麒麟菊原產加拿大東南部至美國東部，屬多年生草本的球根花卉，株高約 100 ～ 180 公分，頭狀花序一球球有如毛撢子；其多數小頭狀花序聚集成矛形長穗狀花序。花色有紫、粉紅以及白，喜充足光照及冷涼環境，在台灣花期以冬～春季為主。

\ 花藝使用 /

麒麟菊外型修長獨特且色澤鮮明，通常用於插花時點綴用。株型直挺有如一炷香，在花市被主推為祭祀用花。

\ 市場供應期 /

全年

\ 主要產地 /

彰化

● How to buy

選擇含苞的花朵，葉子顏色鮮綠，無蟲害及折損，葉子容易枯黑要特別注意。

● Point

麒麟菊的葉片衰敗得比花朵快，瓶插時，宜摘除浸泡在水面下的葉片，以免感染病菌加速腐敗。每 1 ～ 2 天宜換水並略剪去莖底約 2 公分，可延長瓶插壽命，同時置於光線明亮處，但是不宜日光直射。

觀音薑 觀音蓮

Curcuma hybrid

英 文 名　Curcama

科　　名　薑科

瓶插壽命　瓶插壽命 _7 ～ 10 天

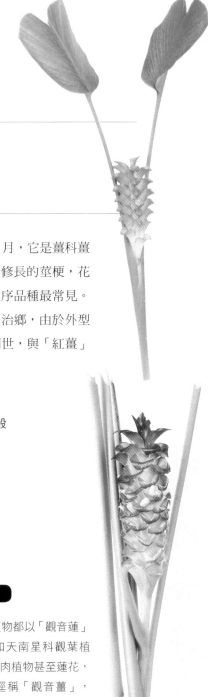

觀音薑原產地在熱帶亞洲，主要花期為 7 ～ 11 月，它是薑科薑黃屬，色彩豔麗的花序為該屬最大特點。具有修長的莖梗，花序部分則連成一長串，以粉紫、橙、白色的花序品種最常見。在台灣主要產地為屏東縣鹽埔鄉、萬巒鄉、長治鄉，由於外型有如鳳梨果實般帶有喜氣再加上常有新品種問世，與「紅薑」同是受歡迎的新興花卉。

\ 花藝使用 /

觀音薑以豔麗色澤的花序而受到人們喜愛，除了一般花藝使用，也常用於祭祀。

\ 市場供應期 /

5 ～ 9 月

\ 主要產地 /

屏東

● How to buy

首先觀察莖部是否健康，避免選擇了摧折、潰傷者；花苞以顏色鮮明，自然綻放、飽滿不萎縮為佳，避免選購花苞下緣有褐色花卉，小花開放 1、2 朵為選購最佳時機。

● Point

市面上許多植物都以「觀音蓮」為俗名，例如天南星科觀葉植物、景天科多肉植物甚至蓮花，選購時不妨逕稱「觀音薑」，較不易混淆。

狐尾百合 獨尾草

Eremurus stenophyllus

英 文 名	Foxtail lily
科 名	百合科
花 語	尊貴、欣欣向榮、傑出
瓶插壽命	7 ～ 12 天

狐尾百合因為一串串花穗的形狀像狐狸尾巴而得名，也有人認為像狼牙棒。其長穗狀小花由下層漸漸往上綻放，尖端處微微下垂十分可愛。為高價花材，一般由荷蘭進口，花穗最常見有黃色，此外亦有粉紅、橘色，植株高約有 120 ～ 130 公分。

\ 花藝使用 /

狐狸尾般的柔美曲線相當引人注目，因為狐尾百合的體型較大，若以多枝表現在大型花藝作品中更是氣勢不凡。

\ 市場供應期 /

夏季

\ 主要產地 /

荷蘭

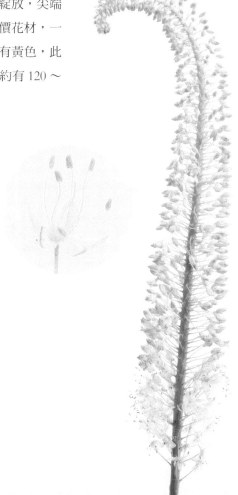

香蒲 水蠟燭、水燭

Typha spp.

英 文 名	Car-tail	
科 名	香蒲科	
花 語	為你祈禱	
瓶插壽命	3～5天	

原產於台灣、中國、日本等地區,是多年生水
生植物,一般生長於水塘,濕地,根莖橫走,
地下莖匍匐泥中生長。線形葉片,細長而尖,
互生全緣;夏季葉心抽出花莖,頂生穗狀花序。
香蒲的穗狀花序,上半部深褐色為雄花,下方
紅棕色為雌花,形狀極像蠟燭而得名。由於葉
片線條簡單分明,大多做為葉材使用。

\ 花藝使用 /

香蒲葉為一般花店業者、花藝設計師或花藝教學常用
的葉材類。另外,花市有時可以看到染色的水蠟燭,
也是一種趣味花材。

\ 市場供應期 /

葉/全年;花/4～8月

\ 主要產地 /

屏東萬丹

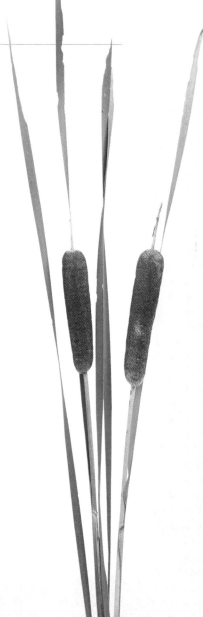

擎天鳳梨

Guzmania hybrid

英 文 名	Guzmania	
科 名	鳳梨科	
花 語	財氣興旺	
瓶插壽命	10 ～ 14 天	

觀賞鳳梨種類繁多，可依觀賞的部位分為「觀花」、「觀果」及「觀葉」三種。其中「擎天鳳梨」是主要觀花種類，多以橙色、紫色、紅色為主，具有觀賞價值的部分是花萼和苞片，真正的花朵較小，有白色或黃色，反而沒有觀賞價值，花序可以維持兩週觀賞壽命。

\ 花藝使用 /

有好運旺來的意思，是過年熱門的盆花，亦可剪下來當切花。

\ 市場供應期 /

冬季（大多在農曆年前後兩個月）

\ 主要產地 /

屏東

貝殼花

Molucell alaevis

英 文 名	Bells of Ireland	
科 名	脣形科	
花 語	唯一的愛	
瓶插壽命	7 ～ 10 天	

原產於亞洲西部和敘利亞，一年生草本植物，株高約 60 公分，因花萼特別發達呈杯狀，形狀類似貝殼而得名，真正的花則是裡面的白色小花，花萼是由下而上順著生長，須等到上部充分發育，再採收用於切花。愛爾蘭栽培貝殼花最盛，素有「愛爾蘭之鐘」（Bells of Ireland）的美譽，除了用於高級切花，亦適合盆栽或庭園美化。

\ 花藝使用 /

花萼造型奇特，珍雅美觀，常做為高級襯材，也可製成乾燥花使用。

\ 市場供應期 / \ 主要產地 /

11 月～翌年 6 月　　南投、嘉義、屏東

伯利恆之星

阿拉伯天鵝絨、聖星百合、
大花天鵝絨

Ornithogalum saundersiae

英 文 名	Star of Bethlehem
科　　名	百合科
花　　語	敏感
瓶插壽命	夏季 8 ～ 10 天／冬季 14 天

聖經中記載著，耶穌誕生時，在伯利恆天上有顆發光體，指引來自東方的博士找到耶穌，西方國家慶祝聖誕節時，聖誕樹裝飾在樹梢的那顆星星就是象徵伯利恆之星。而有一種產於歐洲南部至非洲北部泛地中海週邊的植物，皎潔的星形花朵在野地中十分醒目，就像是夜空中閃耀的明星，因此就被暱稱為伯利恆之星。不過台灣栽培的伯利恆之星，其實是原產南非的種—南非伯利恆之星 *Ornithogalum saundersiae*，開花多且瓶插壽命長，身形也較為高大，與歐洲的種並不一樣。

\ 花藝使用 /

伯利恆之星在市場上十分常見，花莖硬挺，很適合做為設計線條架構。
除了整枝使用，也常將小花一朵一朵剪下來做搭配或點綴。

\ 市場供應期 /

全年

\ 主要產地 /

台中后里、嘉義、台南、屏東

● How to buy

花苞部分要完整翠綠新鮮不要黃化，有泛黃的地方容易腐爛。花苞選擇越大越好，最好買外圍微開的花苞比較耐放。

● Point

瓶插要勤換水，放於通風位置，可以讓花序上的花朵逐一開放。

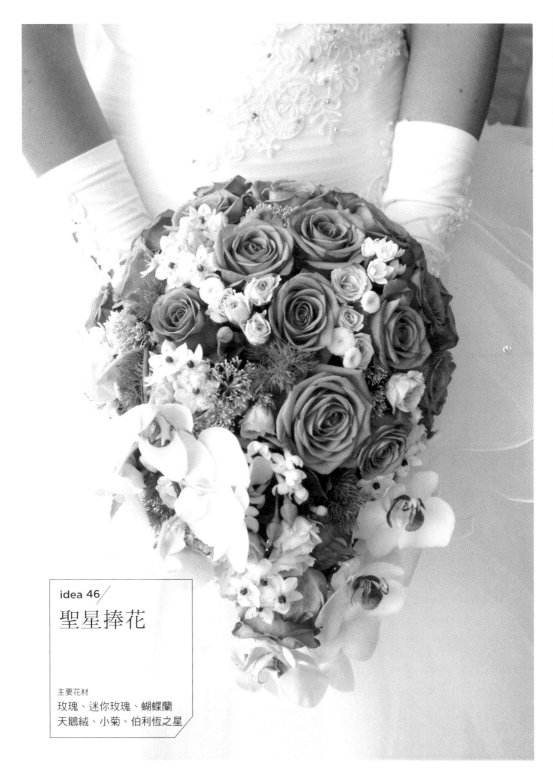

idea 46 /
聖星捧花

主要花材
玫瑰、迷你玫瑰、蝴蝶蘭
天鵝絨、小菊、伯利恆之星

163

繡球花 八仙花、紫陽花、洋繡球

Hydrangea hydrid

英 文 名	Hydrangea
科 名	八仙花科
花 語	有包容力
瓶插壽命	7～10天

繡球花的顏色眾多，有白色、藍色、粉色、紫色、紅綠色等等，有進口也有本土的，台灣顏色較多為白色、藍色、紅色，色彩鮮豔多變。繡球在花萼初展時呈綠色，繼而乳黃、白色、淡粉紅色，最後是依土壤酸鹼度而決定最終的花色。通常在酸性土地（pH值5.5以下）會呈藍色；而在中性至鹼性的土壤（pH值6.0以上）呈粉紅色至紅色。

\ 花藝使用 /

由於繡球花的形狀像古代婚慶迎娶的繡球，非常適合年節喜慶的擺設，也常做為重大節日餽贈的鮮花花禮，或是活動會場佈置上的花禮。而國外品種的繡球花質地較硬，還可以做成乾燥花應用於佈置欣賞。

\ 市場供應期 /

全年

\ 主要產地 /

台北市陽明山、桃園市復興區等；另有荷蘭進口

● How to buy

選購時要特別注意花形須完整、葉色要綠、葉柄短、莖部結實，花飽滿無缺水狀況。

● Point

繡球花需水性高而不怕水，如果買回家發生脫水現象，要盡快在花上噴灑水霧，嚴重時可將整枝花泡水急救。

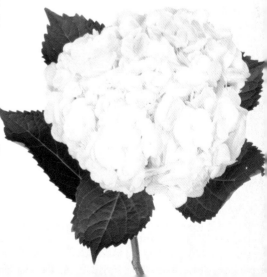

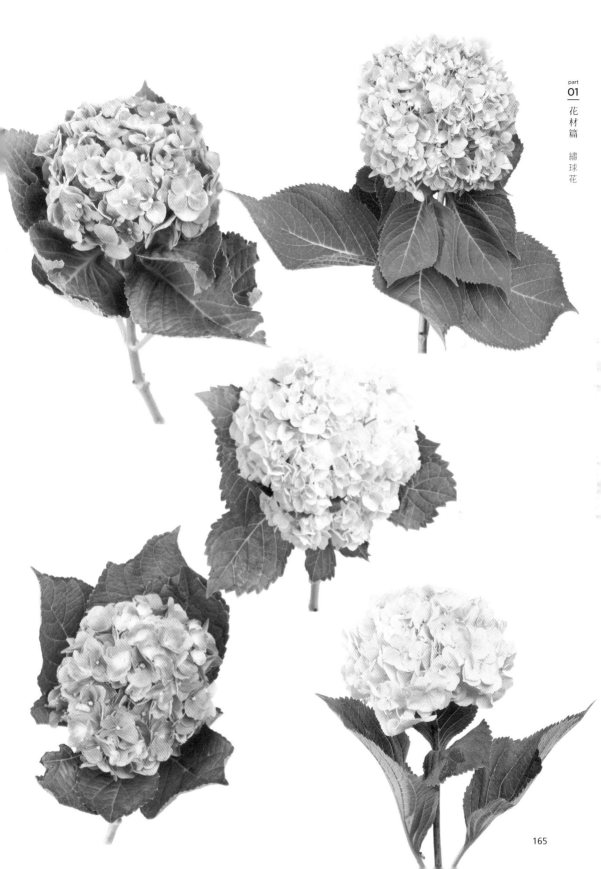

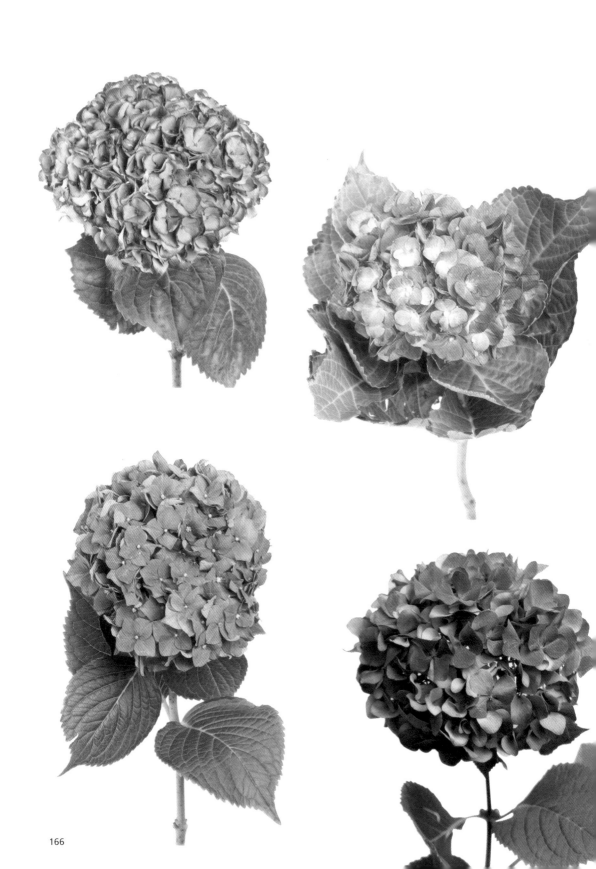

idea 47

豐盈

主要花材
繡球花、滿天星

花嫁

主要花材
玫瑰、繡球花、沙巴葉

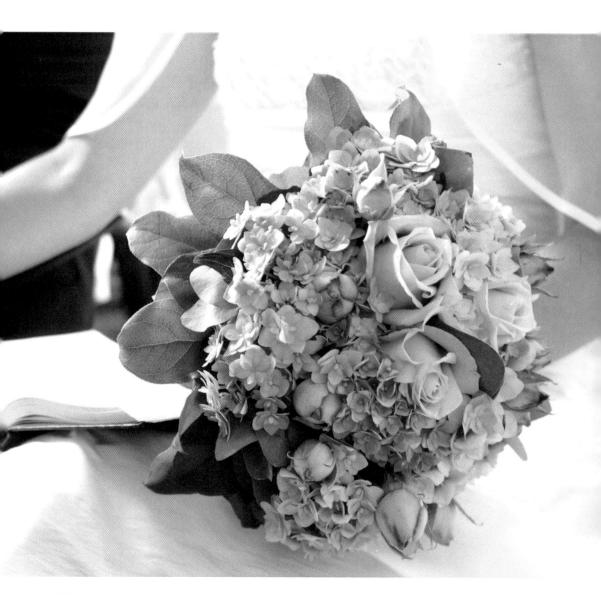

水仙百合　秘魯百合、百合水仙

Alstroemeria hybrida

英文名	Lily of the Incas
科　名	百合水仙科
花　語	喜悅、期待相逢
瓶插壽命	夏季 5 ～ 7 天，冬季 8 ～ 10 天

水仙百合是球根花卉，花形像百合，但有美麗的斑點，有如翩翩起舞的花蝴蝶，其花瓣有 6 枚，其中上面 2 枚和下面 1 枚常有明豔彩斑，花色瑰麗多彩，有紫色、紅色、黃色、白色、粉色還有雙色花、鑲嵌條紋色澤等。地下有肉質塊莖，適合種植生長在涼爽的地區，如：陽明山、清境就有種植許多水仙百合，由於耐熱性差，不宜種植在超過 25℃ 以上的高溫地區。

\ 花藝使用 /

水仙百合屬於大眾花卉，吸水性佳，一般民眾用於瓶插，或者花店、花藝老師也常使用，花朵細緻，具有歐洲風格。

\ 市場供應期 /

全年

\ 主要產地 /

台北、南投

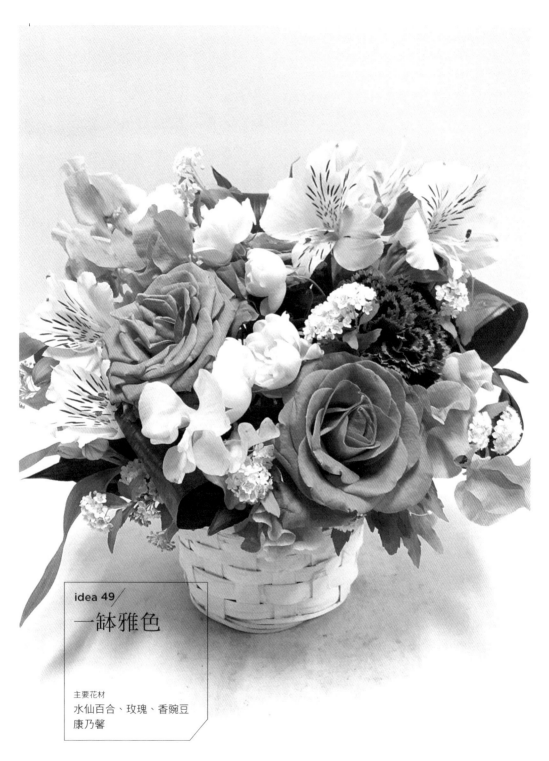

idea 49/

一缽雅色

主要花材
水仙百合、玫瑰、香豌豆
康乃馨

薑荷花 泰國鬱金香、熱帶鬱金香

Curcuma alismatifolia

英 文 名	Siam Tulip、Curcuma Tulip
科　　名	薑科
花　　語	愛你在掌握中
瓶插壽命	15 天

花梗上半部為色彩鮮豔的粉紅色苞片，呈穗狀花序，苞片末端有綠色斑點，內有白色小花；株高 30～50 公分。因屬薑科，再加上粉紅色的苞片美麗如蓮花，而有「薑荷」之名；又因原產泰國，且花朵外型似鬱金香而有「泰國鬱金香」之別名。

\ 花藝使用 /

由於物美價廉，一般傳統花店常使用，且因蓮花狀的外型而經常用於禮佛及祭祀等民俗節日。與薑花一樣都具有長闊葉片，適合用於南洋風造景。市面上以桃粉色品種為主，現亦有苞片白色、紫紅色的新品種。

\ 市場供應期 /

4～10 月

\ 主要產地 /

屏東

● How to buy

觀察莖部是否健康，避免選購有折傷、潰傷者；花苞以顏色鮮明，自然綻放、飽滿不萎縮為佳，避免選購花苞下緣有褐色花卉，小花開放1、2 朵為選購最佳時機。

● Point

薑科植物的肉質花梗很需水分，一旦缺水很容易凋萎影響外觀，最好勤於更換補充清水，大約一天一次。

寒丁子

Bouvardia hybrid

英 文 名	Bouvardia
科　　名	茜草科
花　　語	交際、熱忱
瓶插壽命	8 天

原產於中美洲的直立或攀緣狀常綠灌木，沿用日文名稱，意思為「冬季開放，花形像丁字的花」。寒丁子的花朵為四裂星形，與同科的繁星花、仙丹花類似，花色有粉色、紅色、白色、橘色等，花瓣以單瓣為主，也有培育出的重瓣品種。

\ 花藝使用 /
寒丁子的質感細膩，屬於高級配材，常用於花束搭配。

\ 市場供應期 /	\ 主要產地 /
10 ～ 12 月	日本進口

● Point

不耐乾，要注意保水以免花序萎軟、葉片乾枯。

珊瑚鳳梨

Aechmea fulgens

英 文 名	Coralberry
科　　名	鳳梨科
花　　語	有餘蔭
瓶插壽命	8 ～ 10 天

整株為紅色，呈蓮座型外觀。葉面為淡綠色略被白粉；葉背暗紫色，圓錐花序呈珊瑚狀；花瓣為紫色，顏色鮮豔。生命力強，能適應各種不良環境，全年開花，4 ～ 8 月為盛花期。國外近來也出現橘色及粉色的園藝品種。適合置於室內當觀賞植物。

\ 花藝使用 /
珊瑚鳳梨色澤紅豔搶眼，外形似珊瑚枝，高貴美麗，不論單枝造型或是群體營造的大片之美都能予人驚豔感。

\ 市場供應期 /	\ 主要產地 /
全年	屏東

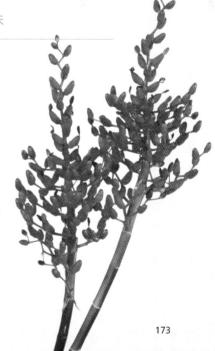

團狀
花材

金花石蒜 龍爪花、忽地笑

Lycoris aurea

英 文 名	Golden Spider Lily
科　　名	石蒜科
花　　語	喜悅
瓶插壽命	7～9 天

花色豔麗的金花石蒜，秋天盛開的花緣反翹，瓣緣還具有波浪，花形特別讓人印象深刻。等到花朵凋謝後，才會開始長出葉子，入夏之後葉片乾枯休眠，有著見花不見葉，見葉不見花的獨特性。由於球根深埋在地底下，無人知道它的存在，等到花期一到，抽出花梗、開出漂亮的花朵，十分令人驚喜，所以又叫「忽地笑」。台灣的金花石蒜多長於濱海地帶，因為人為的開採，使得產量逐年下降，直到 80 年代開始發展切花種植，使野地的金花石蒜獲得生存。

\ 花藝使用 /
顏色鮮豔討喜好搭配，吸水性加，外銷日本，受到日本花藝界的熱烈喜愛。

\ 市場供應期 /
8～10 月

\ 主要產地 /
新北市（雙溪、石門、金山）、台中、南投

● How to buy

選購以含苞為主，花形完整無受損，花色鮮明。

丹頂蔥花

Allium sphaerocephalon

英 文 名	Round-Headed Leek、Round-Headed Leek
科 名	百合科
花 語	不要放棄
瓶插壽命	6 ～ 8 天

丹頂蔥花是耐寒的多年生球根花卉,可做為庭園栽植、花壇、盆栽、切花等;最吸引目光的是每當開花時,紫紅色的圓球形繖形花序,每一長莖上豔麗的紫紅色圓球形花,花莖高度 60 ～ 100 公分,另有綠色、白色等多色。

\ 花藝使用 /
丹頂蔥花切花大部分從國外空運進口,屬於高價切花,可當團狀花或線形花使用。

\ 市場供應期 /
夏、秋季

\ 主要產地 /
紐西蘭、荷蘭

● How to buy

選購丹頂蔥花以含苞為主,花頭鮮嫩不乾扁、花梗直挺為佳。

初雪草 銀邊翠、冰河草

Euphorbia marginata

英文名	Snow On The Mountain、Variegated Spurge
科　名	大戟科
花　語	好奇心
瓶插壽命	5～7 天

初雪草屬於大戟屬草本植物，夏季需在高冷地區才能栽培成功，通常做為切花使用。英文名稱 Snow on the mountain 意為 " 高山積雪 " 的雅稱，便是在形容它如同雪花輕飄飄的型態，盆栽的初雪草商品，還經常在聖誕節與聖誕紅一起搭配組合，頗有北國的味道。

\ 花藝使用 /

切花供應量適中，為配花的花材。

\ 市場供應期 /

全年

\ 主要產地 /

彰化

● How to buy

選擇花梗立挺且花朵新鮮、花色飽和者為佳。挑選葉片鮮綠者為佳，避免枯黃的葉子。

● Point

全株有白色乳汁，需注意若接觸皮膚會有刺激引起過敏的現象。

百子蘭 百子蓮、愛情花、非洲百合

Agaphanthus africanus

英 文 名	Lily of the Nile
科　　名	石蒜科
花　　語	愛之訪、愛之訊
瓶插壽命	5 ～ 8 天

原產於南非，是多年生球根花卉，株高可達 100 公分，花梗挺立，頂端著生數十朵筒狀小花，花瓣略向外翻捲，生長特性為喜好陽光，花色有藍色、藍紫色、淡紫色、白色，因為結子多而得名，也是俗稱的「愛情花」。

\ 花藝使用 /
花形像是縷空的花球，姿態迷人，做為團狀花使用。

\ 市場供應期 /
4 ～ 7 月

\ 主要產地 /
新北市（三芝）、南投

● Point

切口會有黏液，若暴露於空氣中任其乾燥，會影響後續吸水性，所以要盡快插水。

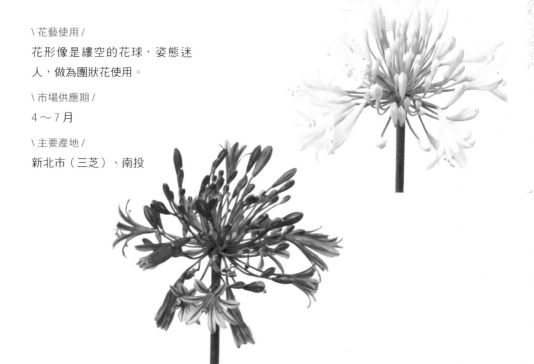

177

風信子

Hyacinthus orientalis

英 文 名	Hyacinth
科　名	百合科
花　語	重生的愛
瓶插壽命	4～6 天

風信子原產於希臘、敘利亞、及中亞，株高約 20～30 公分，具有穗狀花序，由下至上逐段開放出二三十朵小花，每朵花有 6 瓣，像個卷邊的小鐘，花色有白、藍、桃紅、粉紅、黃、淡綠等色。十六世紀中從土耳其傳入歐洲，到了十八、十九世紀時，歐洲人對風信子的喜愛更勝於鬱金香，除了栽種在庭園之外，也在客廳栽種風信子來美化與聞香，粉紅色花氣味清香，淡紫色花較濃郁，純白色花則香味較淡。

\ 花藝使用 /
常將花序拆解，應用於珠寶花卉。藍色風信子在英國習俗一直是不可或缺的新娘捧花或飾花，代表新人的純潔，也象徵帶來幸福。

\ 市場供應期 /
10 月～翌年 2 月

\ 主要產地 /
多從荷蘭進口

● How to buy

通常在花朵尚未張開時切下作為切花使用，選擇著色鮮明無損傷為主。

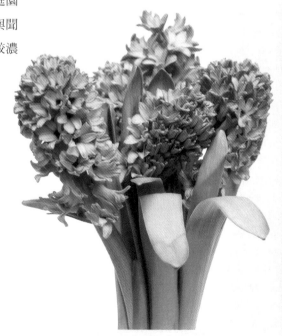

idea 50/
一束香氛

主要花材
風信子、玫瑰、朱蕉

芍藥

Paeonia lactiflora

英文名	Chinese Peony
科　名	毛茛科
花　語	惜別依依、難捨難分
瓶插壽命	5～8天

芍藥原產中國以及亞洲北部，被列為中國六大名花之一（梅花、蘭花、荷花、菊花、牡丹、芍藥），並有「花中宰相」的雅號，不僅有觀賞價值，更有相當重要的藥用價值。芍藥有紅、紫、黃、白等色，花形與牡丹類似，不過牡丹是木本植物，葉子有明顯的缺裂，芍藥是草本植物，葉子則沒有明顯缺裂，花形略為含蓄、花莖柔弱，兩者氣質不同。

\ 花藝使用 /
芍藥花形婀娜，色、香、韻三者兼具，可表達如同窈窕淑女儀態萬千的花姿。

\ 市場供應期 /
4～6月

\ 主要產地 /
日本、紐西蘭進口

● How to buy

通常在花朵尚未張開時切下作為切花使用，選擇著色鮮明無損傷為主。

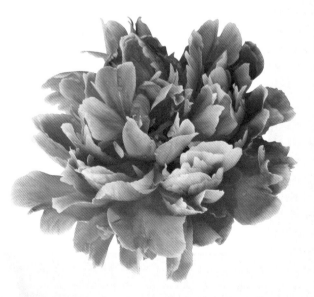

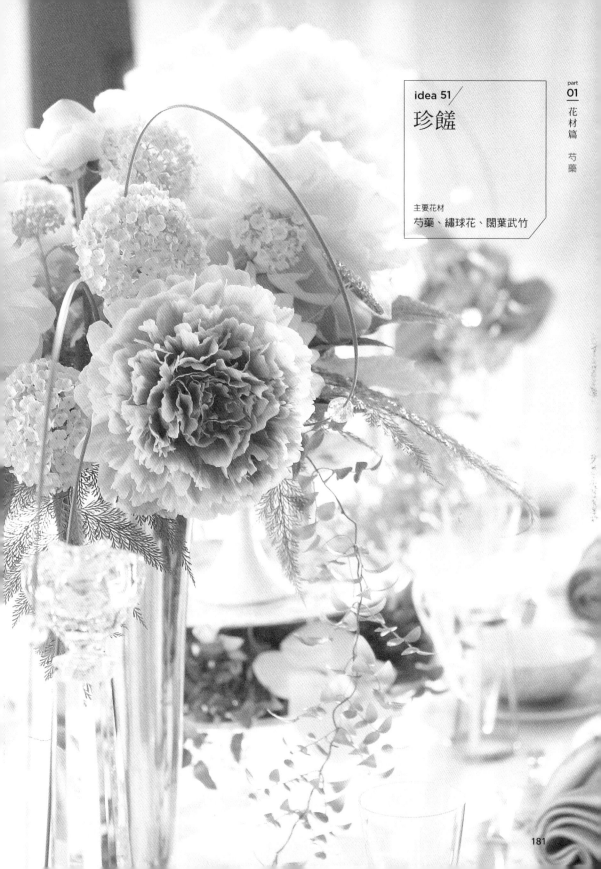

idea 51

珍饈

主要花材
芍藥、繡球花、闊葉武竹

天鵝絨

Ornithogalum thyrsoides

英 文 名	Wonder Flower、Cape Chincherinchee
科 名	百合科
花 語	不變的愛、祝福、高雅
瓶插壽命	7 ～ 10 天

天鵝絨原產南非開普敦省西、北部地區的荒原中，是百合科聖星百合屬之多年生球根花卉，實心的花莖長度約 20 ～ 50 公分，花序為總狀花序，花朵數約 30 ～ 50 朵，一共 6 枚白色花瓣，繁茂盛開的模樣為她博得天鵝絨的名字。花期之後適逢夏季，進入休眠期。

\ 花藝使用 /

天鵝絨開花性良好，作為切花使用，花序上的每一朵花幾乎都會開放，顏色亮白可與任何花卉做搭配。

\ 市場供應期 /

3 ～ 5 月

\ 主要產地 /

台北陽明山

● Point

瓶插水位不可過深，只要花莖基部可以吸水即可，並須勤於換水，添加保鮮劑以延長瓶插壽命。

idea 52 /

期盼

主要花材
玫瑰、天鵝絨
豔果金絲桃

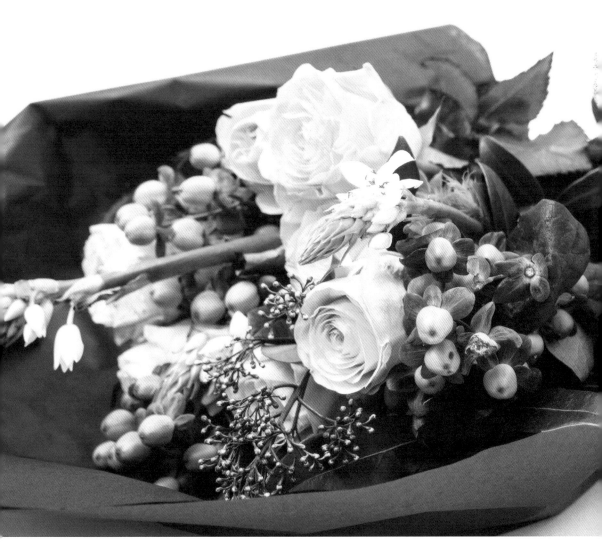

西洋水仙 洋水仙

Narcissus hybrid

英 文 名	Narcissus
科 名	石蒜科
花 語	期盼愛情、愛你、純潔
瓶插壽命	5～7 天

水仙屬植物原產於中歐、地中海沿岸和北非地區，在歐洲栽培歷史悠久，尤其在英國最受重視。西洋水仙有喇叭水仙、大盃水仙與口紅水仙三大系統，每一花莖單生一朵花。花色有純黃、純白或黃色加白色混搭變化，純淨的花色與中央喇叭狀、邊緣帶有波浪的副花冠，為其欣賞的重點。

\ 市場供應期 /
12 月～翌年 4 月

\ 主要產地 /
荷蘭進口

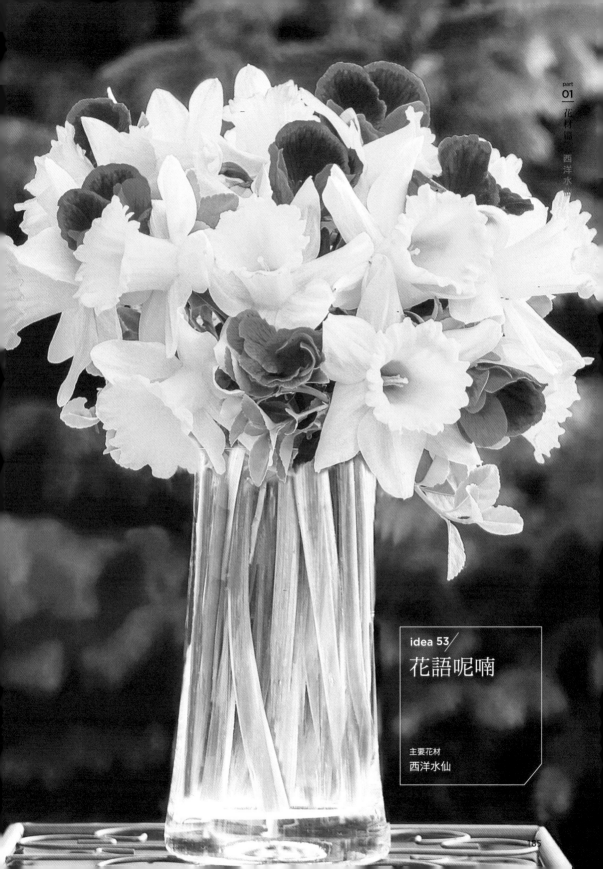

idea 53/
花語呢喃

主要花材
西洋水仙

野薑花 蝴蝶薑、穗花山奈

Hedychium coronarium

英 文 名	Ginger lily
科　　名	薑科
花　　語	為人們帶來快樂與激勵、信賴、高潔清雅
瓶插壽命	3～4 天

野薑花一般做為植栽觀賞及切花，其地下莖肥厚類似薑，和我們平常食用的薑都是薑科植物，嫩芽跟地下莖也可食用，例如野薑花粽等。它的花香濃郁，花色潔白若蝶，所以也有蝴蝶薑、白蝴蝶花的美名，但其實我們看到蝶翼般展開的「花瓣」以及中央二裂的「唇瓣」是它退化的雄蕊，而真正的花瓣反而並不顯眼。美麗的外型和潔白的花色，深受人們的喜愛，廣泛應用於花藝。

\ 花藝使用 /
舉凡瓶插、花束、居家佈置都很常見，可沉醉
在滿室生香的感受。

\ 市場供應期 /
全年

\ 主要產地 /
彰化、屏東

● How to buy

選購時以花莖健康無折損腐爛，花苞飽滿為佳；此外，可選小花開放 1～2 朵者為最適宜，以便有較長的觀賞期。

● Point

購買回去之後應儘速瓶插於水中，瓶插前可先剪除莖基部 2～3 公分以促進水分吸收；花苞外表要適時噴水，以避免乾枯不開花。

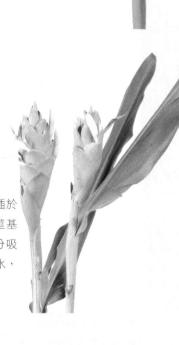

樹蘭

Epidendrum radicans

英 文 名	Crucifix Orchid
科　　名	蘭科
花　　語	平凡中的幸福
瓶插壽命	7 ～ 10 天

樹蘭原產於南美及西印度群島，莖細圓直立
有如蘆葦，頂生如花團一般的球狀花，花期
為初春至夏末，可長達半年。早期因樹蘭的
花色單調、花型偏小，並未受到青睞，但近
年來經由品種改良技術，花型已顯著改善。
花色鮮麗繁多，有紅、橙黃、紫紅、粉紅等，
具有熱帶風情，花瓣與萼瓣形色相同，脣瓣
末端深裂如羽狀為其特徵。

\ 市場供應期 /

5 ～ 10 月

\ 主要產地 /

桃園、南投、彰化

另有一種同名為樹蘭（*Aglaia
odorata Lour.*）的灌木香花植
物，會開出有如栗米的黃色
小花，可參考 P281 的介紹。

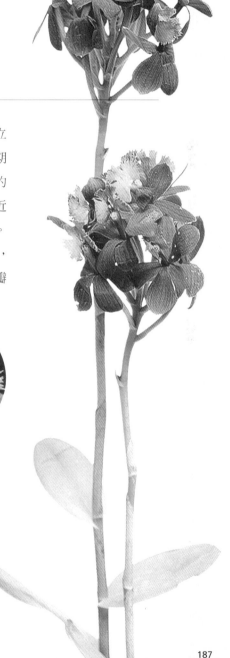

嘉蘭　嘉蘭百合、火焰百合

Glorio sasuperba

英 文 名	Flame Lily
科　　名	百合科
花　　語	為你燃燒
瓶插壽命	7 ～ 10 天

火焰百合因為花朵形狀像火焰而得名。
原產地是非洲至南亞熱帶地區，屬於球
莖花卉，適合生長在高溫、日照足的環
境，也可栽種為觀賞盆栽。

\ 花藝使用 /

花瓣反捲，具有熱情奔放
的艷麗色彩，富含異國風
情，適合用於表現新潮感
的作品之中。

\ 市場供應期 /

全年

\ 主要產地 /

嘉義最多、台北陽明山

● How to buy

顏色鮮豔分明、花瓣完整
無斷裂。

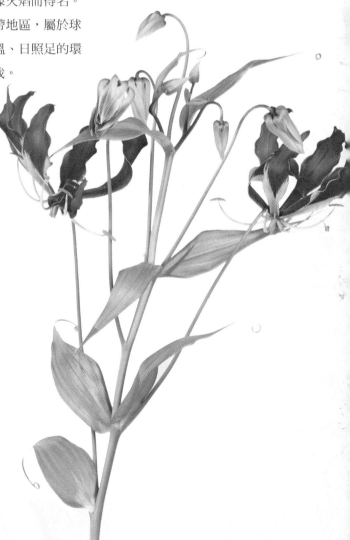

idea 54/

喜氣洋洋

主要花材
嘉蘭

idea 55/

午宴款待

主要花材
嘉蘭、玫瑰、非洲菊

宮燈百合 中國燈籠、聖誕百合、聖誕鈴

Sandersonia aurantiaca

英 文 名	Christmas Bells、Chinese Lantern
科　　名	百合科
花　　語	愛嬌、望鄉
瓶插壽命	7 ～ 10 天

宮燈百合屬只有宮燈百合一種植物，非常特殊，是具有商業價值的球根花卉，玲瓏可愛的金黃色花朵，形狀很像聖誕節鐘鈴以及中國古代宮燈而得名，莖為綠色的細嫩莖，質感細膩，自然天成。原產於南非，非常適合溫帶、亞熱帶地區的溫室與田間露地栽培，台灣於 1991 年引進栽培成為新興花卉，園藝上做為切花、庭園花壇之用。

\ 花藝使用 /

宮燈百合外型討喜，是花藝設計師和花店業愛用的花材，即使單獨用來做花束設計，一樣非常漂亮。

\ 市場供應期 /

全年，以秋冬季為主

\ 主要產地 /

台中神岡最多，其它在中高海拔地區也有（陽明山、清境、埔里）；或是從荷蘭進口。

● How to buy

每一花梗上約有 15 ～ 20 朵花，挑選已有 3 ～ 4 朵花完全開放，花色飽和且呈現金黃色者。需注意整枝花型完整飽滿、色澤鮮豔無受損。

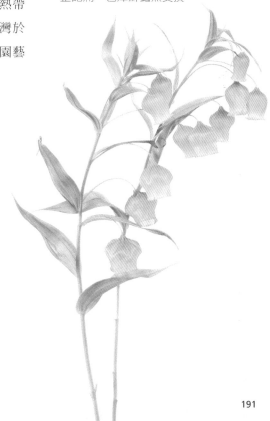

秋石斛蘭 蝴蝶石斛

Dendrobium hybrid

英 文 名	Dendrobium、Denphale
科　　名	蘭科
花　　語	任性美人
瓶插壽命	7～14 天

秋石斛蘭花形與蝴蝶蘭相近，又有「蝴
蝶石斛」之稱，花色相當美麗豐富，一
般常見的有紫紅、粉紅、紫、白、綠或
雙色等品種變化。

\ 花藝使用 /

適合切花瓶插觀賞，也經
常用於胸花設計，線條形
的花序用於捧花或大型花
藝設計都適宜。

\ 市場供應期 /

全年，以 3～8 月為主

\ 主要產地 /

泰國進口為主，屏東少量
生產

● How to buy

花型完整、著色均勻。

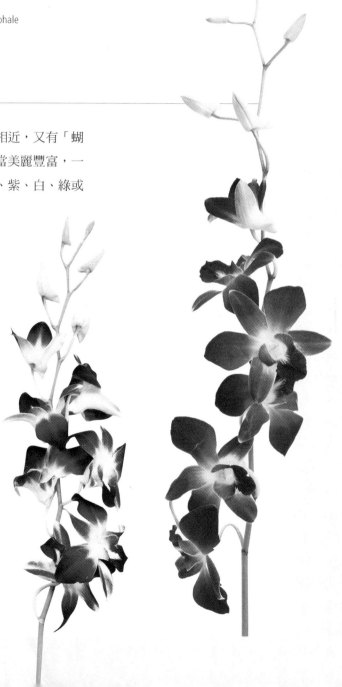

idea 56 /
蝴蝶胸花

主要花材
石斛蘭

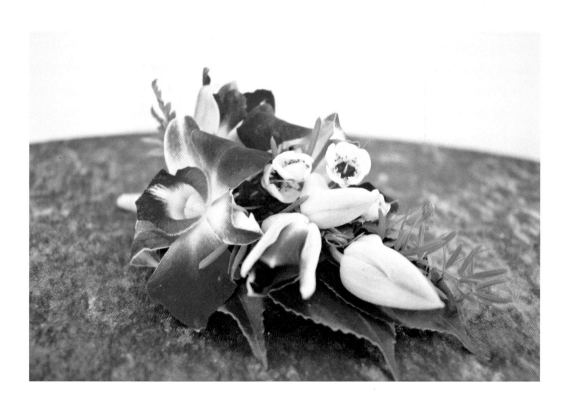

東亞蘭 虎頭蘭、大花蕙蘭

Cymbidium hybrid

英 文 名	Cymbidium
科　　名	蘭科
花　　語	熱情、積極
瓶插壽命	7 ～ 10 天

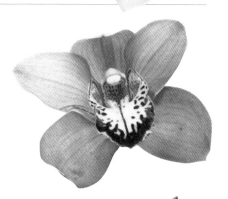

東亞蘭的花成串開展，花數多而大，花形具有擁容華貴的氣派感，花瓣很厚，有臘質，沒有香味，因為唇瓣的斑紋很像虎斑，所以又叫虎頭蘭。主要生產國家為日本和澳大利亞，花色以綠、白、黃、橘、紅為主。引進的日本品種，經濟栽培已超過 20 年歷史，主要栽培於南投、苗栗與台中新社，生產品質優良。

\ 市場供應期 /

10 月～翌年 3 月

\ 主要產地 /

台中、南投，紐西蘭進口

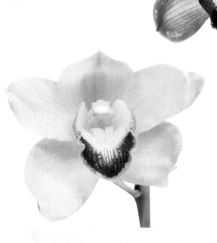

孤挺花 喇叭花、鶴頂紅

Hippeastrum hybrid

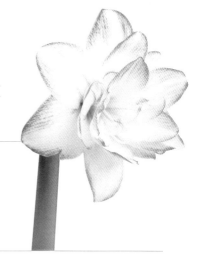

英 文 名	Amaryllis
科　　名	石蒜科
花　　語	喋喋不休、渴望被愛
瓶插壽命	5 ～ 8 天

原產於巴西，生性強健，花色有深紅、澄紅、粉紅、橘色、白色，或具有深淺色調、斑點、條紋、鑲邊的變化，在台灣已是最普及的球根植物。春天開始回暖時，中空花莖自葉腋伸出，在挺立的花莖頂上綻放鮮明大花，大概是在清明節過後就是孤挺花的盛開期。瓣形依品種還有平展、寬窄、彎曲與波摺之差異，做為盆栽、花壇栽植或切花都受到歡迎。

\ 花藝使用 /

花型大方挺拔，適合各種場合佈置使用。

\ 市場供應期 /

全年

\ 主要產地 /

宜蘭、台北陽明山、台中、嘉義、台南

● How to buy

通常在花朵尚未張開時切下作為切花使用，選擇著色鮮明、花苞乾淨無損傷為主。

● Point

瓶插的水約 3 ～ 5 公分即可，花莖若有黃軟開岔現象就要修剪花莖，以延長觀賞期。

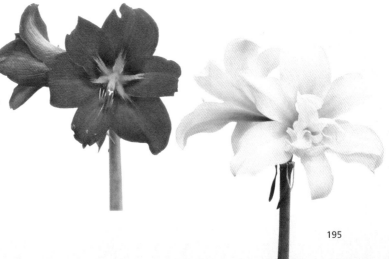

195

放送佳音

主要花材
孤挺花、彩色海芋
玫瑰、沙巴葉

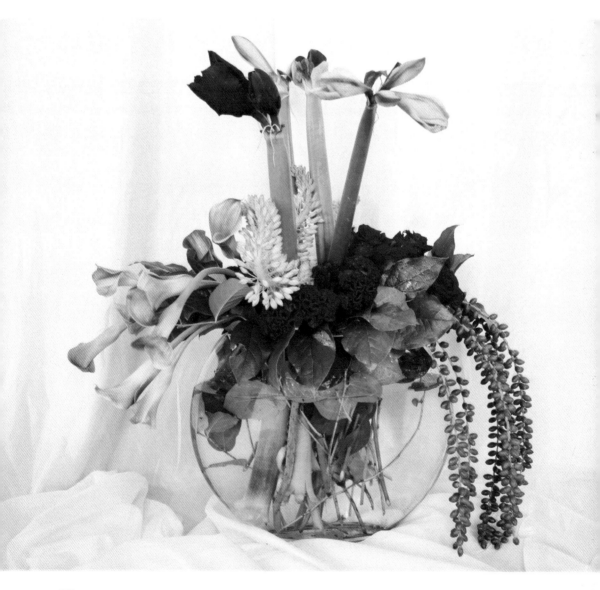

馬蹄蓮 海芋

Zantedeschia hybrid

英 文 名	Calla lily
科　　名	天南星科
花　　語	熱心、活力的來源
瓶插壽命	7 ～ 10 天

馬蹄蓮的佛燄苞倒過來看如同馬蹄而得名，引進初期因為葉片很像台灣原產的「海芋」而誤用名字，市面便普遍以海芋作為商品名。園藝上大致分成開大白花的水生種與色彩豐富的陸生種，台北竹子湖地區是水生種的主要產地，栽培於水田中的馬蹄蓮瓶插需要充足的水。陸生種馬蹄蓮色彩豐富，佛燄苞有黃、粉、紅、紫等色彩，與水生馬蹄蓮相反，瓶插彩色馬蹄蓮水不宜太深，只要花莖基部可以吸到水即可。

01 · 綠白色

顏色以白色為底，帶有綠色色塊。花莖偏長，佛焰苞偏中大型，苞葉開度較大，捲曲適中。綠色的海芋代表的是「長青的愛情」。

02 · 白色系

屬單色海芋品種，產量為所有海芋品種最多者，花莖長短皆有，佛焰苞偏中大型，苞葉開度較大，捲曲適中。

\ 花藝使用 /

花型特殊，直挺大方，適合瓶插或應用於花束，在畢業季期間也是很受歡迎的花卉。

\ 市場供應期 /

全年，以 10 月～翌年 6 月最多

\ 主要產地 /

夏季主產於南投、陽明山等中高海拔地區；冬季以平地為主，桃園大園、台中神岡

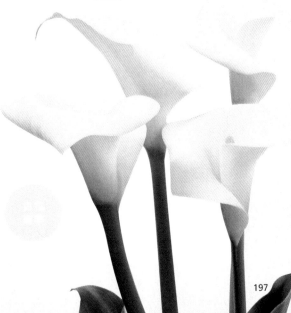

佛焰苞

挑選佛焰苞已開一半以上者，若完全捲曲含苞者乃尚未完全成熟，注意不要有斑點或變色。

花莖

花莖須直挺粗壯、花腳無褐色變黑，瓶插壽命較長。

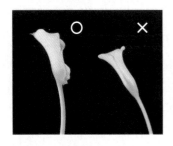

● Point

海芋的花莖在插水後，較容易滋生黴菌，最好先用花剪將已變色的花腳斜切，同時在浸泡的水中加入保鮮液或是一兩滴漂白水，水位高度約 3～5 公分即可。

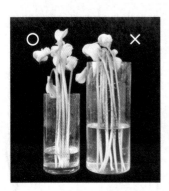

03 · 橙色系

顏色介於深紅與金黃色之間，呈深橙色。花莖較長，佛焰苞偏中型，捲曲適中。橙紅色海芋象徵愛情，含意是「我喜歡你」。

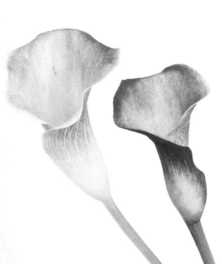

04 · 粉色系

顏色帶有紅粉漸層，屬於特殊的海芋顏色。莖長、短皆有，佛焰苞偏中型，捲曲適中。粉紅色海芋代表的意思是「有誠意」。

05 · 黃色系

顏色呈金黃色系，為海芋品種顏色
最亮麗，市場接受度高，產量僅次
白色海芋。花莖長短皆有，佛焰苞
偏中大型，捲曲適中，亦有顏色較
淡的黃色系海芋。

06 · 紅色系

顏色呈深紅色，為彩色海芋中
顏色最深的品種。花莖較短，
佛焰苞偏小，捲曲較明顯，植
株為小型，屬於矮生種。

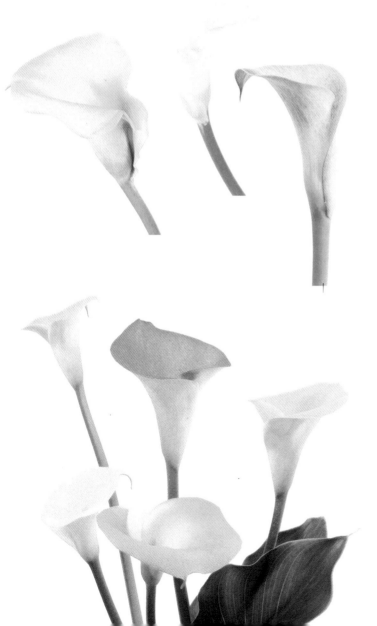

07 · 染色海芋

利用染色技術（噴染），將海
芋苞葉外觀噴染出不同顏色，
大大地增加海芋的觀賞價值及
豐富的花色變化。

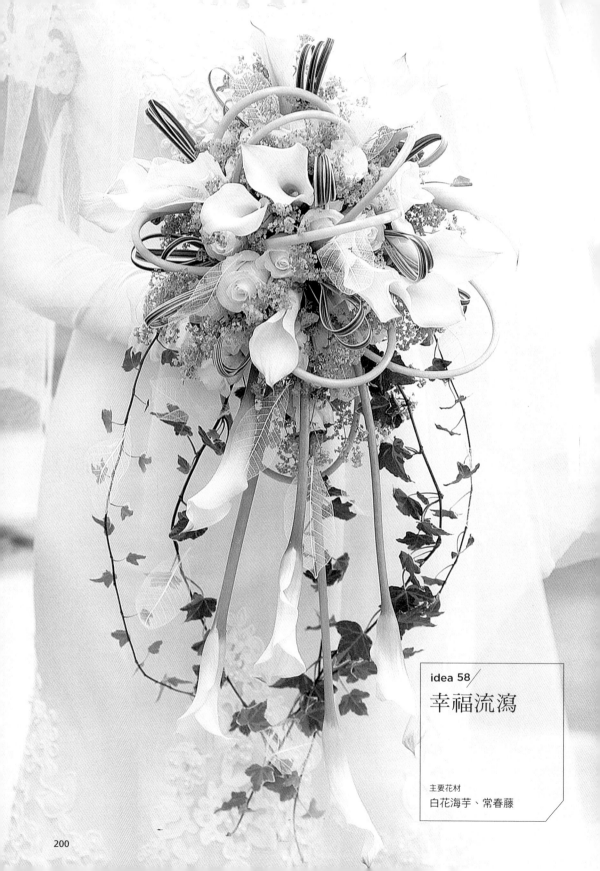

idea 58/
幸福流瀉

主要花材
白花海芋、常春藤

idea 59

預約今生

主要花材
彩色海芋、大理花
尤加利葉

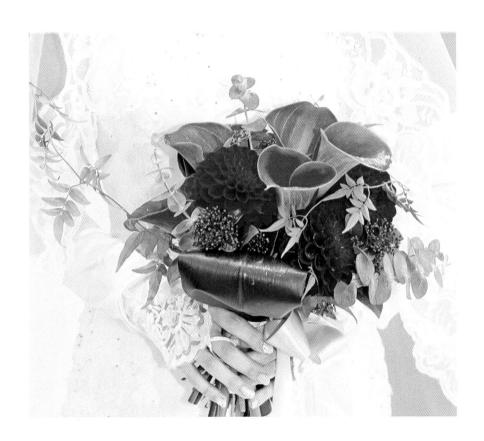

天堂鳥 極樂鳥花

Strelitzia reginae

英文名	Bird of Paradise Flower
科　　名	旅人蕉科
花　　語	幸福吉祥、快樂自由、戀愛中的男人
瓶插壽命	7 ～ 14 天

橘紅色的花瓣中，在成熟後中間會抽出深藍色的花蕊，放眼觀之如同一隻無憂無慮、逍遙自在的小鳥，正展翅高飛，因而得名。天堂鳥的植株高度約達 1 ～ 2 公尺高，花梗從植株的葉叢中抽出，而花苞則是著生於花莖的頂端並高出葉面許多，因此特別顯眼。

\ 花藝使用 /

適合置於會議室或廳堂展現尊貴氣勢，彷若祝賀一飛沖天、前途光明如天堂鳥般鮮明奪目。

\ 市場供應期 /

全年

\ 主要產地 /

台中、彰化、雲林、台南、屏東（最多）

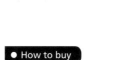

● How to buy

花苞

一般一個花苞中，皆會含有 6、7 朵小花。宜挑選花苞尾端未乾扁黃化，且花苞綻放約達 3 ～ 5 成左右。

● Point

天堂鳥的切花壽命約兩週，不妨每兩天換水一次，並將花梗剪去約 2 公分，即可延長瓶插壽命。

idea 60/
仰望

主要花材
百合、天堂鳥、千代蘭
電信蘭葉

雙雙對對

主要花材
天堂鳥

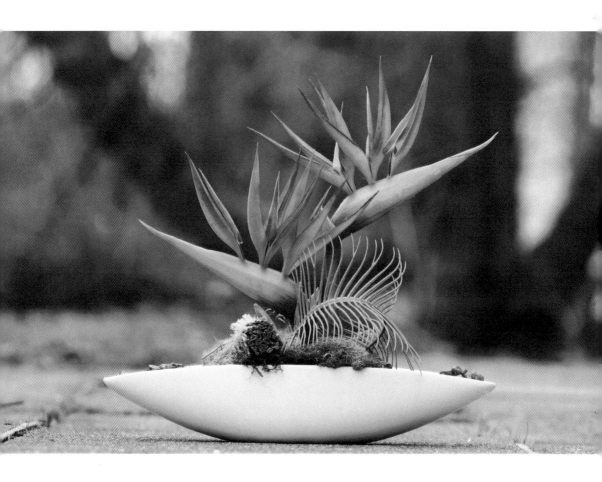

黃麗鳥蕉　黃鳥蕉
小天堂鳥

Heliconia psittacorum

英 文 名	Parakeet Flower、Yellow Heliconia、Golden Torch
科　　名	旅人蕉科
花　　語	親切、快樂吉祥、歡呼雀躍、富貴接踵
瓶插壽命	15 ～ 25 天

花序自葉腋抽出，高於葉叢，頂生，花莖直立，花序呈三角狀黃橙色，形狀酷似鳥類嘴尖，優雅別致。花朵最初藏於苞片內，後一至數朵花之萼片從苞片內漸漸露出，伸出苞片外。地下具有粗壯肉質根，無明顯地上莖，植株高約 1 ～ 2 公尺。葉披針形或長橢圓形，亦是花藝的良好葉材，尤其適合用來營造熱帶南洋風情。

\ 花藝使用 /

吸水性良好，為高級切花花材；純淨金黃的色澤高貴優雅，有「小天堂鳥」之美稱，應用上也如天堂鳥般，以優雅獨特的花形展現。

\ 市場供應期 /

春至夏、秋季（3 ～ 8 月）

\ 主要產地 /

彰化、屏東

● How to buy

花朵

觀察已開出的花朵是否完整無損、色澤豔麗，並輕壓花托檢查是否飽滿，以推測裡頭是否藏有數枚未開的花苞。

花莖

挑選花莖挺直、翠綠者為宜。

● Point

每隔 2 天，用剪刀修剪花莖的末端，使花莖斷面保持新鮮，可以使花莖的吸水功能保持良好狀態，延長插花壽命。

赫蕉 鳥焦

Heliconia hybrid

科　名	旅人蕉科
瓶插壽命	20 ～ 30 天

旅人蕉科赫蕉屬約有 100 ～ 200 種的赫
蕉類品種，原產地在南美洲的熱帶雨林
區，這類植物的共同特色就是具有顏色
鮮豔的蠟質船形苞片、草質莖、寬闊長
橢圓形的對生葉片。其花朵通常很小，
初期隱藏於苞片內，日後漸漸吐露於苞
片外，經過研發後產生多種園藝品種被
廣泛用於切花及庭園觀花用途，同類植
物尚有天堂鳥、垂蕉等，華豔大器適合
佈置在大型展場或會議廳增添氣勢。

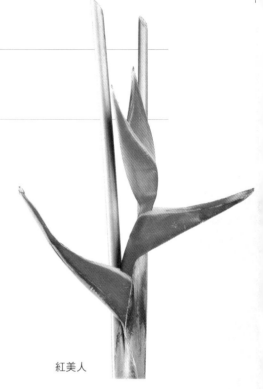

紅美人

\ 花藝使用 /

赫蕉類植物種類繁多，從
紅豔、亮橘、鮮黃甚或黃
紅間雜的翠鳥赫蕉、彩虹
鳥蕉等多個品種，可視喜
好選擇喜愛的顏色品種來
搭配，其中「赫蕉紅美
人」鮮紅亮澤甚具喜氣，
是很好的年節應景花卉。

\ 市場供應期 /

全年，春至夏、秋季較多

\ 主要產地 /

屏東為主，彰化次之

● How to buy

赫蕉花每株莖只能開一次花，通常一剪下來就
停止生長，因此宜選購花苞成熟、顏色亮麗飽
滿、無折損發黑者。

● Point

赫蕉花怕低溫，切勿冷藏或將整串花泡在水
裡。花苞、莖葉上的白色粉末可用海綿沾少許
肥皂水加以清除，然後以清水沖洗並讓它乾
燥。瓶插時可每日換水一次並以噴霧器噴水；
花梗底端每兩、三天剪去一小段，以保證吸水
良好方能延長觀賞期。

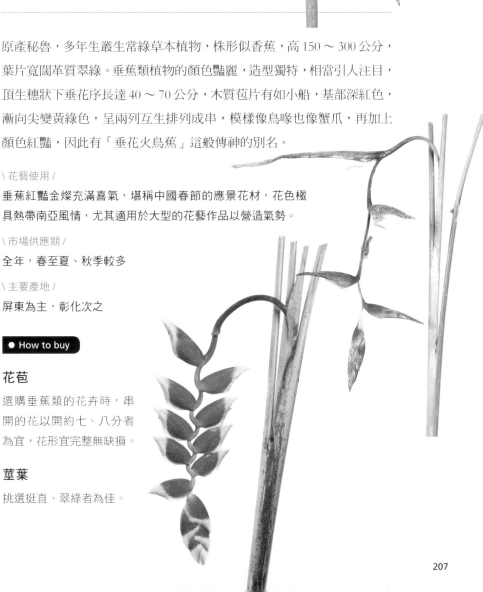

垂蕉 垂花赫蕉、倒垂赫蕉、垂花鳥蕉

Heliconia spp.

英 文 名	Hanging Lobsster-Claws
科　　名	旅人蕉科
花　　語	鶴立雞群
瓶插壽命	10 ～ 14 天

原產秘魯，多年生叢生常綠草本植物，株形似香蕉，高 150 ～ 300 公分，葉片寬闊革質翠綠。垂蕉類植物的顏色豔麗，造型獨特，相當引人注目，頂生穗狀下垂花序長達 40 ～ 70 公分，木質苞片有如小船，基部深紅色，漸向尖變黃綠色，呈兩列互生排列成串，模樣像鳥喙也像蟹爪，再加上顏色紅豔，因此有「垂花火鳥蕉」這般傳神的別名。

\ 花藝使用 /

垂蕉紅豔金燦充滿喜氣，堪稱中國春節的應景花材，花色極具熱帶南亞風情，尤其適用於大型的花藝作品以營造氣勢。

\ 市場供應期 /

全年，春至夏、秋季較多

\ 主要產地 /

屏東為主，彰化次之

● How to buy

花苞

選購垂蕉類的花卉時，串開的花以開約七、八分者為宜，花形宜完整無缺損。

莖葉

挑選挺直、翠綠者為佳。

香豌豆 花豌豆

Lathyrus odoratus

英 文 名	Sweet Pea
科　　名	蝶形花科
花　　語	喜悅、離別
瓶插壽命	5～7 天

香豌豆為一年生或多年生草本植物，
原產於愛琴海周邊，因開花時有一股
恬靜的清香。花色有白、紅、紫、桃、
粉紅、粉紫、深褐等，遠遠看就像一
隻蝴蝶停棲在葉子上。生育適溫為
10～25℃最佳，若於 9～11 月播種，
12 月至翌年 4 月即可陸續開花。

\ 花藝使用 /

因花語為喜悅、離別，所以畢業、
婚宴的場合都適宜使用。

\ 市場供應期 /

全年

\ 主要產地 /

日本進口

● Point

香豌豆的花梗長而較為纖細，
可於基部加上細枝以利造型。

idea 62 /

春暖花開

主要花材
玫瑰、香豌豆、滿天星
鬱金香

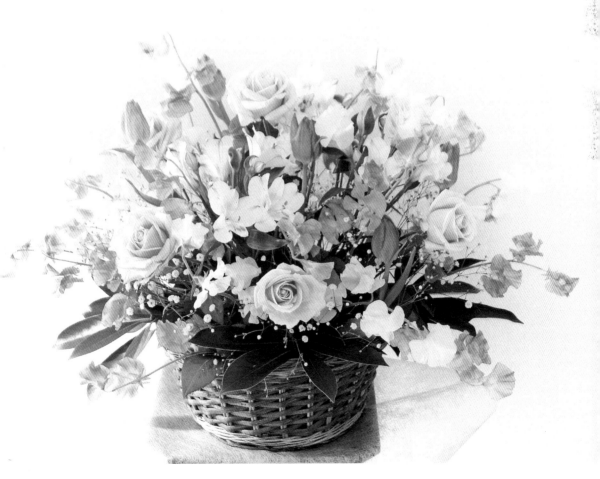

idea 63

紫蝶紛飛

主要花材
香豌豆

荷蘭鳶尾 愛麗絲、球根鳶尾

Iris x *hollandica*

英 文 名	Dutch Iris
科　　名	鳶尾科
花　　語	優雅的心、使命
瓶插壽命	5 ～ 10 天

鳶尾由於有著鳶鳥尾巴狀的花形而得名，英文名中的 Iris 其實泛指鳶尾科鳶尾屬的所有植物，Iris 為希臘文「彩虹」之意，藉此比喻鳶尾花的繽紛花色。鳶尾花的花色從藍紫、紅、黃、白……應有盡有，藍和紫則是其最經典最為世人所愛的顏色。切花市場主要是原產於西班牙、摩洛哥等地原產的球根鳶尾類雜交系統，品種主要由荷蘭育出，因此泛稱為荷蘭鳶尾，具有較窄的花被片與較好的吸水性。

\ 花藝使用 /

外型高貴嬌豔，單株就頗具欣賞價值，不論是庭園栽種或是花束、花禮、桌花佈置都相當搶眼。

\ 市場供應期 /

12 月～翌年 3 月

\ 主要產地 /

台中

● How to buy

挑選時宜選花苞飽滿、花萼鮮綠，花莖挺立無折損者，若苞片有枯黃現象，可能花還未開就凋謝了。

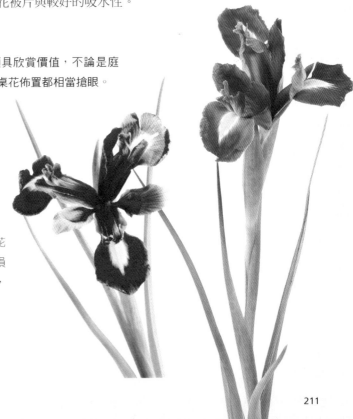

紅藜 柔麗絲、彩虹米

Chenopodium formosanum

英 文 名	Lamb's Quarters Goosefoot
科　　名	藜科
花　　語	謙和
瓶插壽命	7 ～ 10 天

一年生草本的藜科植物，株高約 1 ～ 2 公尺，莖紫紅色或有紅色縱紋。
春至夏開花結果，果實穗狀下垂，長可達 1 公尺，在未成熟時是綠色的，
成熟後可能是紅、橘、黃色，甚至帶點紫色，顏色繽紛多變，也是原住
民百年以上的傳統作物，可當作釀製小米酒的酒麴原料，以及傳統婚禮
和慶典的頭飾或裝飾。紅藜因營養價值高，還被視為「穀類的紅寶石」。

\ 花藝使用 /

紅藜在花材市場稱為柔麗絲，
有著細緻如瀑的下垂感，適合
營造柔美寫景，或仿原著民的
頭冠應用，放在花束或胸花也
很有味道。

\ 市場供應期 /

全年（夏季較少）

\ 主要產地 /

花蓮、臺東、南投、彰化
屏東

idea 64/
在水一方

主要花材
紅藜、赫蕉、康乃馨
新西蘭葉

示範／朱芳梅

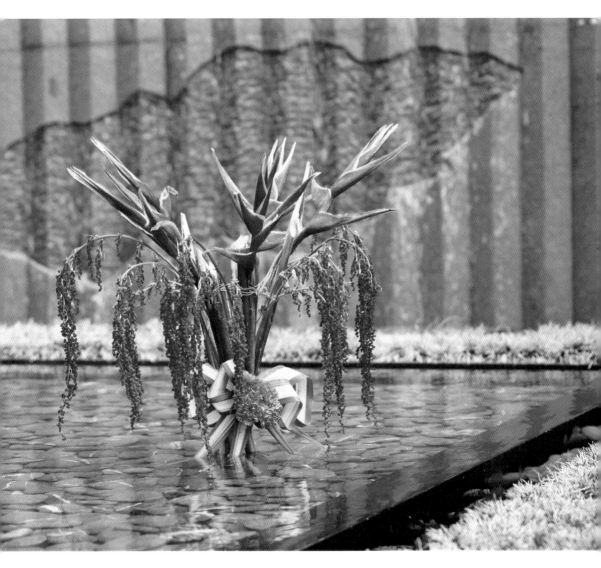

小蒼蘭 香素蘭

Freesia hybrida

英 文 名	Freesia
科　　名	鳶尾科
花　　語	純真、無邪
瓶插壽命	5～8天

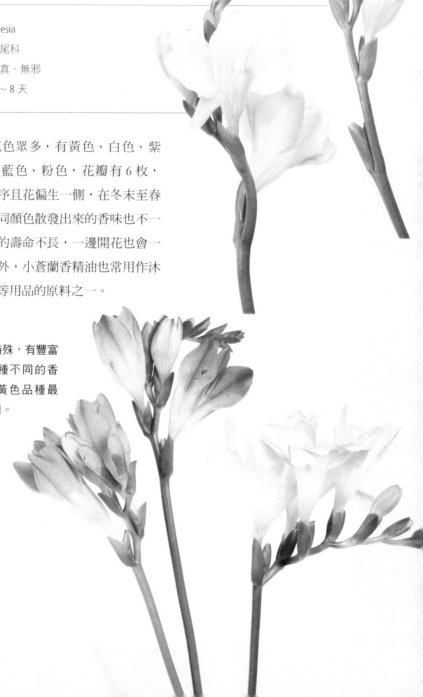

小蒼蘭的花色眾多，有黃色、白色、紫色、桃紅、藍色、粉色，花瓣有6枚，呈現穗狀花序且花偏生一側，在冬末至春季開花，不同顏色散發出來的香味也不一樣，不過花的壽命不長，一邊開花也會一邊凋謝。另外，小蒼蘭香精油也常用作沐浴乳、乳液等用品的原料之一。

\ 花藝使用 /

小蒼蘭造形特殊，有豐富的色彩和各種不同的香味，其中以黃色品種最香，廣受使用。

\ 市場供應期 /

1～4月

\ 主要產地 /

桃園

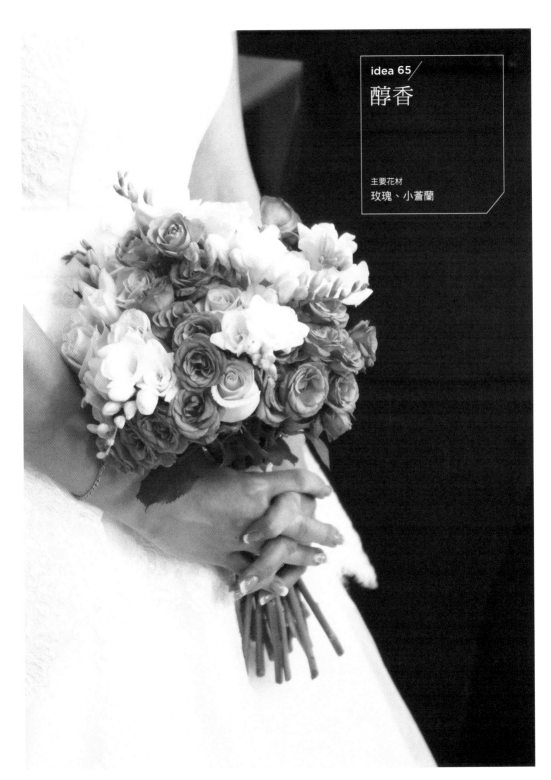

idea 65

醇香

主要花材
玫瑰、小蒼蘭

滿天星

Gypsophila elegans

英 文 名	Baby's-breath
科 名	石竹科
花 語	清純、純潔的心
瓶插壽命	5～7 天

滿天星的花小且顏色純白，分枝繁茂，花梗上小花數量多，彷如同繁星點點，富立體感，十分可愛。滿天星的花莖纖細，導致吸水性不佳，常造成花朵乾枯現象，不過接續可作為乾燥花使用，乾燥花需要放在通風良好的地方，避免潮濕，以免發霉。品種多款但花型略有不同，以牽牛星品種量最多。花色除了常見的白色之外，也有少量粉色、粉紫等。

\ 花藝使用 /

滿天星因為花朵小又多，容易與其它花材搭配，是各種花束、花藍、插花上不可缺少的陪襯花材，用途廣而且價廉物美。

\ 市場供應期 /

全年

\ 主要產地 /

南投、彰化

● How to buy

花苞

花梗上的花朵越多越好，並挑選擇花苞已開放三分之二者。

花梗

選購花梗鮮挺且比較青綠者，越新鮮吸水性相對比較好；注意莖部無滑膩潰爛者為佳。

idea 66 /

星星花圈

主要花材
滿天星

idea 67

我的一顆心

主要花材
滿天星、蝴蝶蘭、陸蓮花
非洲菊

秋麒麟草 麒麟草、北美一枝黃、高莖一枝黃

Solidago altissima

英文名	Tall Goldenrod、Late Goldenrod
科　　名	菊科
花　　語	閃耀
瓶插壽命	5 ～ 7 天

秋麒麟草原產於北美洲，是多年生草花，花色柔和可親，由於栽培管理容易，切花產量穩定，成為花卉批發市場主要交易的切花種類之一，在花市中常被喚為「麒麟草」。供花期已為全年，但 7 ～ 8 月為主要開花期。

\ 花藝使用 /
秋麒麟草是大眾化且不可或缺的花材，物美價廉，大多做為填補空間使用，為花束中最常搭配的花材，金光閃閃，給人生氣盎然的感覺。

\ 市場供應期 /
全年

\ 主要產地 /
彰化（田尾、永靖鄉地區）

● How to buy

選購秋麒麟草，以黃色小花開放三分之一至三分之二者為宜；挑選葉片鮮綠者為佳。

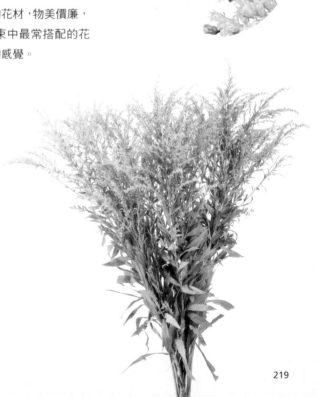

美女石竹 美女撫子、繡球撫子、美國石竹

Dianthus barbatus

英 文 名	Sweet William
科　　名	石竹科
花　　語	喜悅、幸福、榮耀
瓶插壽命	6～7天

原產於歐洲東南部，圓型繖狀花序形狀像繡球，瓣上有細緻花紋與斑點，且邊緣為鋸齒狀，花苞多、能持續開放，所以很耐久，花色大多為紫紅色，也有白、紅、紫、淡紅、粉紅等，單瓣及重瓣品種皆有。

\ 花藝使用 /
由於外型較圓，兼具有團狀花材特性。有幸福圓滿的象徵之意，甚至在日本婚禮也時常可見到她的蹤影。

\ 市場供應期 /
12 月～翌年 5 月為主

\ 主要產地 /
彰化

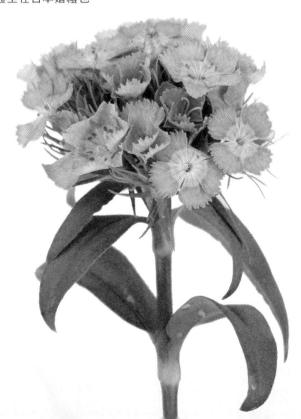

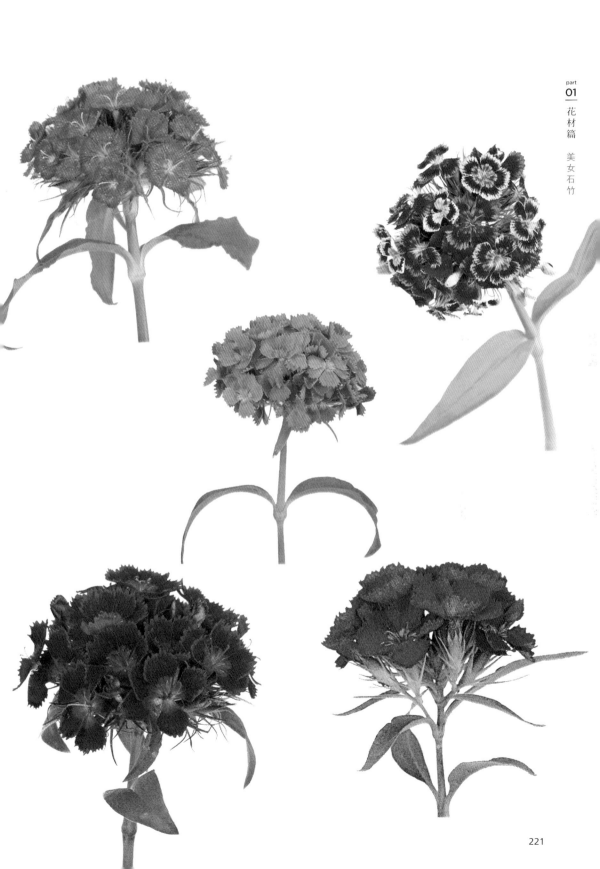

連翹

Forsythia suspensa

英 文 名	Forsythia
科　　名	木犀科
花　　語	期待
瓶插壽命	7 ～ 10 天

落葉灌木「連翹」的果實是有名的中藥藥材，它原產於亞洲東部，如中國、日本、韓國一帶，生性耐寒，開花性佳，花色金黃豐潤，在溫帶地區是頗受喜愛的庭園景觀花木。與一般開花植物習性大不相同的是，連翹是先開花再長葉，早春時節開花的連翹，金黃色的四瓣花朵開得滿樹，甚為美麗，有如金錢滿貫並帶來春意，是春節時的熱門應景切花。

\ 花藝使用 /

插花時可輕易營造大片金黃絢爛效果；若瓶插單枝花朵，亦可欣賞其金黃花瓣如星星般的美麗形狀。其略具蔓性彎曲的枝條在花藝表現上亦極具可塑性。

\ 市場供應期 /

每年 1 ～ 2 月春節期間自荷蘭進口

\ 主要產地 /

荷蘭

● How to buy

選擇花色勻整，花瓣無缺損無污漬者。

卡斯比亞 蘇聯補血草

Limonium hybrid

英 文 名	Sea Lavender、Latifolia Statice、Statice
科　　名	藍雪花科
花　　語	喜悦
瓶插壽命	7 ～ 14 天

卡斯比亞是磯松科磯松屬的雜交種，可以做為盆栽、切花、乾燥花之用。開花順序由下而上，每一小分支有 8 ～ 12 對小花，小花開放時花萼由綠轉為白色，紫色的花瓣會張開顯色，此時最具觀賞價值；花朵凋謝，整朵小花轉為褐白色。

\ 花藝使用 /
卡斯比亞是國內非常重要的配花花材，因重量輕薄，每把販售包裝規格是以重量計算。

\ 市場供應期 /
全年

\ 主要產地 /
埔里、彰化田尾、南投、嘉義

● How to buy

選購花色鮮明的，花朵越多越好。花梗色澤新鮮青綠者，吸水性較佳。

● Point

使用時應該添加保鮮劑，可以延長瓶插壽命。卡斯比亞花期長，可以瓶插到乾燥為止，也適合製成乾燥花。

idea 68/
典雅花容

主要花材
玫瑰、卡斯比亞、康乃馨

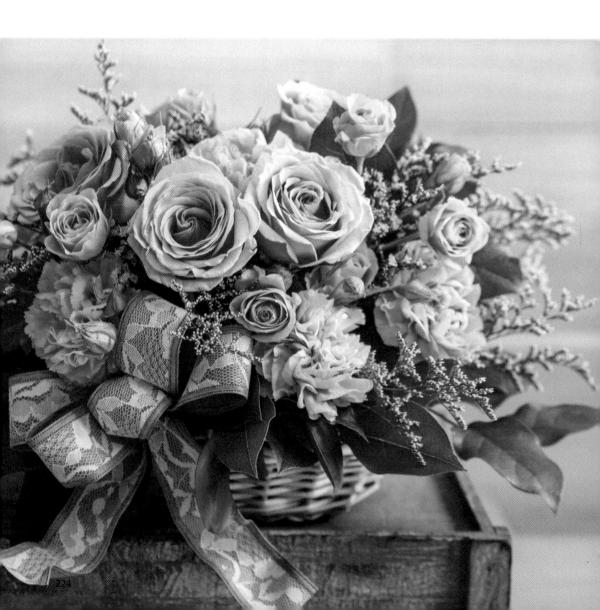

idea 69/
花的訊息

主要花材
玫瑰、洋桔梗、山防風
銀葉菊、卡斯比亞
豔果金絲桃（火龍果）

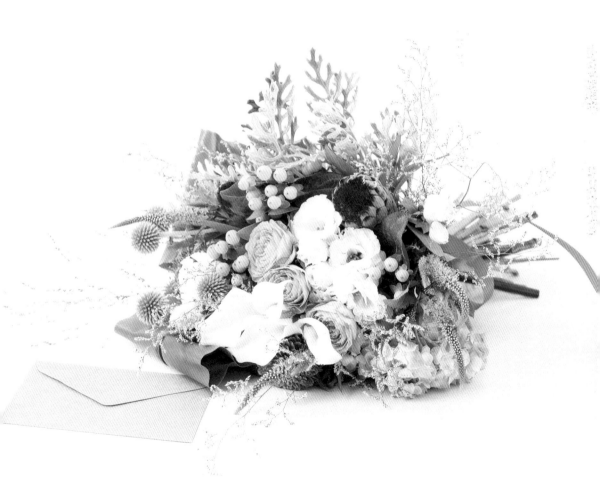

星辰花 不凋花

Limonium sinuatum

英 文 名	Sea Lavender、Statice、Marsh-rosemary
科　　名	藍雪花科
花　　語	永不變心、持久不變
瓶插壽命	7 ～ 14 天

星辰花原產於地中海沿岸地區，為磯松屬宿根性草本，做為庭園花壇、切花及乾燥花之用；園藝品種繁多，有紫、黃、白、粉、淺紫、藍等花色，以紫色及藍色比較常見。星辰花色彩繽紛的是萼片，中心白色的小花是真正的花朵，像似夜空的點點繁星，因此得名；星辰花的壽命只有一天，每一花序上有許多小花，花序依序盛開而後凋謝，又因為花朵凋謝後花萼仍然附著於莖上不會脫落，而有不凋花之稱。

\ 花藝使用 /
星辰花為國際性的重要切花類，是非常受歡迎的切花材料，價格實惠，切花供應期間長，可製成乾燥花。

\ 市場供應期 /
全年均有，冬、春季較多

\ 主要產地 /
南投埔里、彰化北斗、溪州

● How to buy

選購花莖無斑點、花腳無
黃化者，挑選花朵宜色澤
鮮明飽和的。

● Point

製做乾燥花時，須選購花
序長、小花多、顏色鮮豔
者為佳，紮成束後倒掛在
通風乾燥處約1個月即可，
而乾燥花保存要避免潮濕
或濕氣較重的位置，以免
發霉。

萼片

白色小花

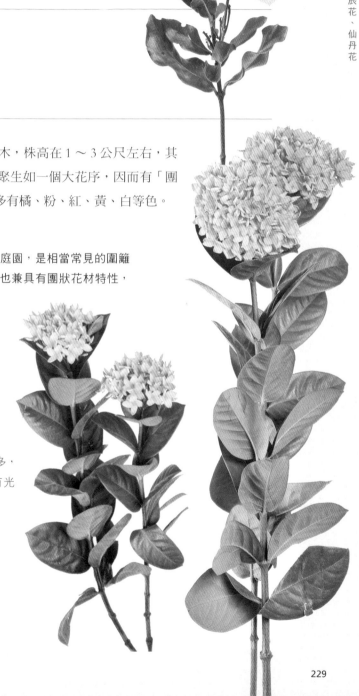

仙丹花 山丹花、龍船花

Ixora spp.

英 文 名	Ixora
科　　名	茜草科
花　　語	團結
瓶插壽命	6 ～ 8 天

仙丹屬茜草科常綠灌木，株高在 1 ～ 3 公尺左右，其
花朵常數十或數百朵聚生如一個大花序，因而有「團
結」之花語，花色繁多有橘、粉、紅、黃、白等色。

\ 花藝使用 /

常使用在盆栽上來美化庭園，是相當常見的圍籬
用花卉。用在切花上，也兼具有團狀花材特性，
可點綴整體作品。

\ 市場供應期 /

全年

\ 主要產地 /

台南、嘉義

● How to buy

挑選時以花朵及花苞數多，
花序密實，葉片翠綠有光
澤且無病斑者為佳。

大甲草 黃河、八卦草

Euphorbia formosana

英 文 名	Taiwan Euphorbia
科　　名	大戟科
花　　語	初吻
瓶插壽命	夏季：5～7天；冬季：10天

台灣特有種，多年生草本植物，分布生長於中、南部低海拔的平地、海岸砂地等區域，株高可達 150 公分。葉片線條優美、花色清新優雅，為頂生或腋生，繖狀花序，總苞黃綠色，小花為黃色無瓣。

\ 花藝使用 /
在花藝市場常被稱為八卦草、黃河，是用來填補空間的配材，切花的瓶插吸水性佳。

\ 市場供應期 /
全年

\ 主要產地 /
彰化

● How to buy

花苞

選擇較為直立鮮挺的花苞，以黃綠色為佳，如果太成熟的花朵會開始結子，避免挑選花色較暗沈的。

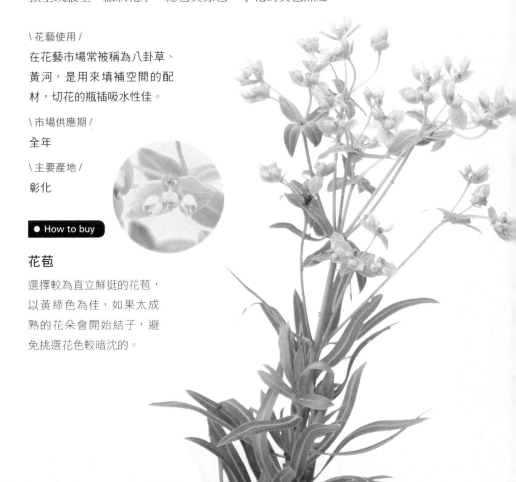

水晶花

Limonium hybrid

英 文 名	Limonium
科　　名	藍雪花科
花　　語	團結
瓶插壽命	14 ～ 20 天

水晶花「金鑽」是耐熱新品種，由台南區農業改良場經過 8 年的研究，
運用台灣的石蓯蓉和水晶花雜交，於 2010 年完成品種權申請，並轉移
給種苗商，以提高花農的收益。園藝育種改善了原先須低溫才可開花的
缺點，增高生育的耐熱性，可以在平地種植，每年 9 月定植，11 月自然
開花，春節好花價的時節正是盛花期，新品種的另一個優點是增加了 1.5
倍的切花數量。

\ 花藝使用 /
水晶花不易褪色，不易枯萎，
瓶插觀賞期長，可取代白色的
滿天星，做為新穎的配花花材；
亦可做乾燥花使用。

\ 市場供應期 /
11 月～翌年 3 月

\ 主要產地 /
南投、彰化、嘉義（竹崎）

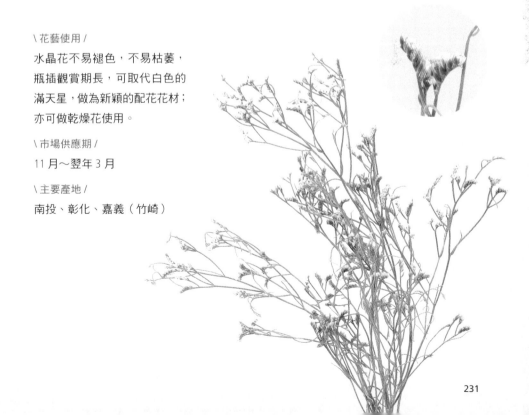

蠟花 蠟梅

Chamelauci umuncinatum

英 文 名	Wax Flower、Geraldton Waxflower
科　　名	桃金孃科
花　　語	初吻
瓶插壽命	10 ～ 14 天，養護良好可達 1 ～ 2 個月

蠟花屬於多年生常綠灌木，原產於澳洲西北部的砂地，耐寒耐貧瘠，葉片常約 1 ～ 4 公分，呈針狀如松葉，也有人以「松葉蠟梅」稱之，由於花瓣具蠟質，且小巧娟雅像梅花且有清香，亦有「蠟梅」之名，但是和另一種亦名「蠟梅」的蠟梅科灌木植物是不一樣的。花朵主要為粉紅、紫或白色，花心則是紫色或金黃色。

\ 花藝使用 /

每枝蠟花上面多達 50 ～ 300 朵的小花，枝葉修長纖細，建議多枝成束會較具觀賞效果；除了用於鮮切花之外，也可充當「填充材」，為玫瑰、康乃馨花朵充當背景以襯托。

\ 市場供應期 /

12 月～翌年 3 月

\ 主要產地 /

紐、澳進口

● How to buy

選購時以花朵茂盛，不要落花或落葉為佳。

● Point

插花時將花枝末端剪十字可以增加它的吸水面，以延長瓶插壽命。

idea 71/
微酸微甜

主要花材
蠟花

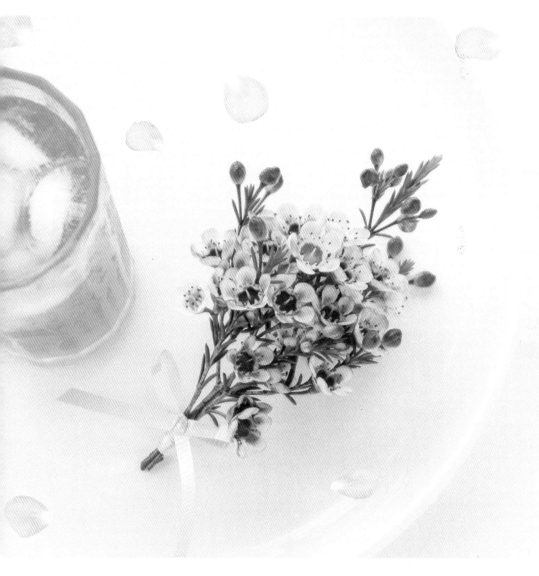

夕霧草

Trachelium Caeruleum

英 文 名	Blue Throatwort
科　　名	桔梗科
花　　語	熱烈思念、一往情深
瓶插壽命	6～8天

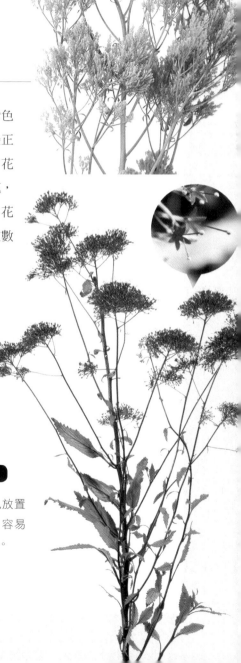

夕霧草屬於一或二年生草本花卉，花色以紫色為主，還有淡紫色、綠色及白色。細小花朵正如其名，如夕陽迷霧般令人著迷，開花時由花叢頂端的花序先開放，陸續向下方分枝開花，每個分枝綻放著筒狀花聚集成如同小傘的花序。市場上一般常見為切花品種，盆花品種數量雖少但是受歡迎，屬於精緻花材。

\ 花藝使用 /

夕霧草常做為配材使用，繖形花序的小花聚集，可增添細緻的浪漫美感。

\ 市場供應期 /

全年，夏天略少

\ 主要產地 /

彰化

● How to buy

夕霧開花時，由最頂端的花序先開花，陸續向下方分枝開花，因此選購花苞微開的花朵為佳，瓶插壽命較長，挑選花色均勻、鮮亮飽和者。

● Point

夕霧切花避免放置在潮濕環境，容易有發霉的狀況。

idea 72 /

彩虹甜筒

主要花材
夕霧草、繡球花
琉璃唐綿（藍星花）
小菊、千日紅

金翠花

Bupleurum rotundifolium

英 文 名	Hare's Ear、ThorowWax
科　　名	繖形科
瓶插壽命	7 ～ 10 天

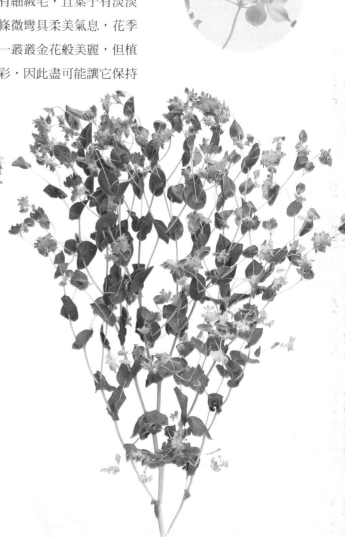

苞片呈現黃綠色,故得「金翠花」之名。長橢圓略呈菱形的葉面質軟被有細絨毛,且葉子有淡淡不算太明顯的香氣。枝條微彎具柔美氣息,花季時頂端的黃色嫩葉更像一叢叢金花般美麗,但植株很容易乾掉而失去光彩,因此盡可能讓它保持在濕度適當的環境。

\ 花藝使用 /
金翠花全株黃綠青翠,是花束極好的陪襯葉材。

\ 市場供應期 /
2 ～ 5 月

\ 主要產地 /
彰化、屏東

● How to buy

選購時以莖枝翠綠無折損瘀痕者為宜。

孔雀紫苑 孔雀菊

Aster hybrid

英 文 名	Michaelmas Daisy、New York Aster
科　　名	菊科
花　　語	忘不了你
瓶插壽命	單瓣 5 天／重瓣 7 ～ 8 天

原產於北美洲東部，多年生草花，主要花色為淡紫色，另外還有白色、粉色，依花色類別，在花市常俗稱為白孔雀、粉孔雀、紫孔雀等。開花時，因為多重分枝，有如孔雀開屏般艷麗，看起來賞心悅目。孔雀紫苑適合生長在寒冷氣候，夏季高溫多潮濕的環境易生長不良，栽培時需要注意病蟲害問題。有切花用高莖品種與花壇、盆花兼用的矮性品種。

\ 花藝使用 /

是花店常用花材，價格實惠、顏色鮮豔飽和，適合用來配色及添補空間，是花束、花籃的配材花。

\ 市場供應期 /

全年

\ 主要產地 /

彰化

● How to buy

選購含苞者，以花瓣顏色鮮明、葉片鮮綠者為佳。有單瓣、重瓣品系之分，重瓣瓶插壽命比單瓣佳。

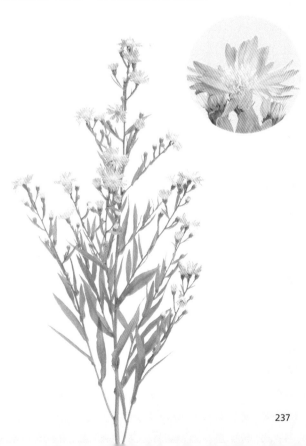

日本石竹 深山櫻

Pinathus japonicus

英 文 名	Japanese Dianthus
科　　名	石竹科
花　　語	女性美
瓶插壽命	5～7 天

在花市一般都稱日本石竹為深山櫻，但是它確實不是櫻花，因為花瓣與櫻花相似而得名；雖然是多年生草花，在台灣則做為一年生栽培的園藝花卉。莖枝纖細而堅硬，花朵頂生，有單瓣和重瓣兩類品系，花瓣邊緣有不規則鋸齒狀，花色繁多，有白色、粉色、紫色以及雙色及漸層色等。

\ 花藝使用 /
切花供應期時間長，價格實惠、花色豐富、姿態纖柔好搭配，充滿春天的氣息，一般多用做填補空間花材。

\ 市場供應期 /
全年，以 11 月～翌年 5 月較多

\ 主要產地 /
彰化

● How to buy

選購花型完整且小花開放三分之一至三分之二者為宜；挑選葉片鮮綠者為佳。

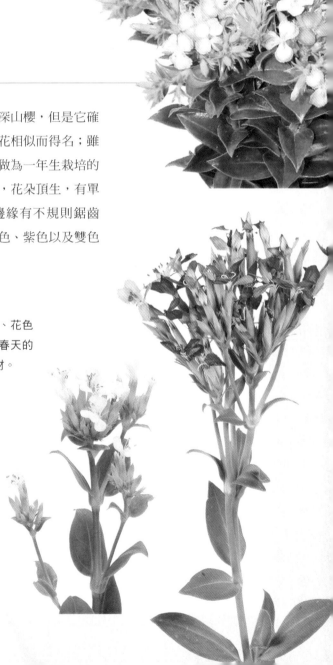

idea 73 /

祝禱

主要花材
玫瑰、日本石竹、麒麟草

琉璃唐綿 藍星花、彩冠花

Tweedia caerulea

英 文 名	Blue Star、Southern Star
科　　名	蘿藦科
瓶插壽命	5 ～ 7 天

來源為進口花卉，在花市常稱呼為「藍星花」，全株有細毛，淡藍色的 5 瓣星形花朵，花中央有一圈小小的副花冠，邊緣則是醒目的深藍色，顯得十分精緻。由於花色特殊，用於捧花、胸花或桌花中的搭配，常令人眼睛為之一亮。

\ 市場供應期 /
全年

\ 主要產地 /
日本進口花卉

● Point

需留意過敏性體質者，沾到汁液會引起過敏反應。

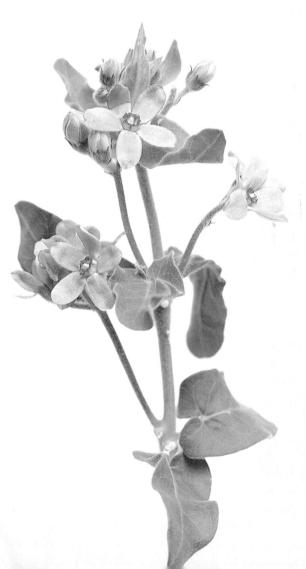

idea 74

心心相印

主要花材
玫瑰、洋桔梗
琉璃唐綿（藍星花）

part
02

葉材篇

在花藝設計中，葉材的插作可以襯托出花的美感，甚至是有結構營造、固定花卉等作用。整束或整把販售的葉材，選購時可稍微翻開檢查中間是否夾帶折傷或敗壞的葉片，摸起來以質感飽滿、外型完整的為佳。

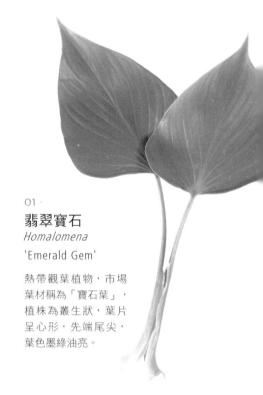

01·

翡翠寶石
Homalomena
'Emerald Gem'

熱帶觀葉植物，市場葉材稱為「寶石葉」，植株為叢生狀，葉片呈心形，先端尾尖，葉色墨綠油亮。

● How to buy

整束販售的葉材，可稍微翻開檢查中間是否夾帶折傷或敗壞的葉片。

● Point

1. 購回之後，統一修剪切口，確保葉材能順暢吸水。
2. 用清水沖洗乾淨，甩掉水份，拿乾布將水漬擦拭乾淨。
3. 在花器中裝入乾淨清水，將葉材投入其中吸水。若沒用完，需每天換水。

02·

閃光黛粉葉
Dieffenbachia 'Reflector'

葉呈卵圓或橢圓形，葉柄粗大，葉色為綠色並帶有黃色的斑點或斑紋，斑紋圖案亮似銀光。

03·
黃金葛
Epipremnum pinnatum

葉呈心形，革質、平滑富有光澤，
葉色深綠至黃綠色，葉片上有不規
則黃金色或白色斑塊，斑塊的顏色
因品種差異而呈現不同的色彩。

04·
白玉黛粉葉
Dieffenbachia maculata 'Camille'

市場稱「白玉葉」，葉片大，單葉
互生，長橢圓形，葉緣綠色帶波浪，
葉片有大面積乳白色塊。

05·
水晶花燭
Anthurium crystallinum

市場稱為「水晶燭葉（左）、圓葉
（右）」，葉片是綠色大心型，具有絲
絨般質感，有銀白色中脈和側脈，不同
的品種與葉片成熟度，呈現的脈絡粗細
也會不同。

06·
斑葉鵝掌藤
Schefflera arboricola 'Variegata'

掌狀複葉，形狀像展開的鵝掌，葉
革質有光澤，具葉柄，葉色深綠並
散布黃或乳黃色斑紋。

媽媽的
Ice cream

主要花材
康乃馨、水晶花燭、
大沿階草

示範／朱芳梅

07 ·
蓬萊蕉（電信蘭葉）
Monstera deliciosa

市場上稱為「電信蘭」，莖葉粗大，
葉片邊緣有深裂，葉橢圓形至心形，
革質光滑，葉色深綠，常用於優化
線條及擴大作品體積。

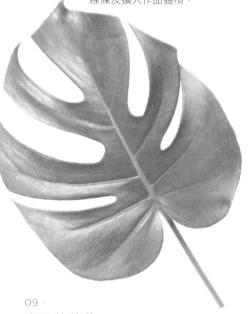

08 ·
大仙茅（龍舟葉）
Curculigo capitulata

市場上稱為「龍舟葉」，葉長
可達 50 公分，全葉具有縱向
皺摺，花藝使用通常會修剪過
長的葉形。

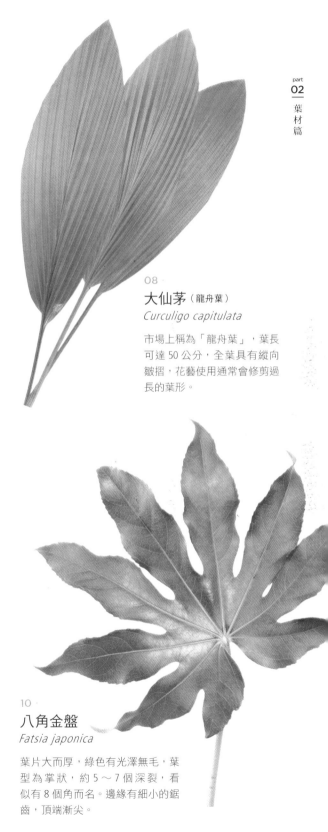

09 ·
窗孔蓬萊蕉（窗孔龜背芋）
Monstera obliqua

俗稱：「窗孔龜背芋」，蔓性植物，葉橢圓
形披針狀，葉身有大大小小橢圓形或圓形的
孔洞，花藝界稱它為「小窗格」。

10 ·
八角金盤
Fatsia japonica

葉片大而厚，綠色有光澤無毛，葉
型為掌狀，約 5 ～ 7 個深裂，看
似有 8 個角而名。邊緣有細小的鋸
齒，頂端漸尖。

11 ·

星點蜘蛛抱蛋（星點葉蘭）
Aspidistra elatior var. *punctata*

市場上稱「星點葉蘭」，葉片比
蜘蛛抱蛋小且長，葉色深綠，葉
面有黃白色斑點，在綠底下更顯
星光閃閃，具噴砂效果，帶有迷
人的味道。

12 ·

鋸齒蔓綠絨葉（提琴葉）
Philodendron 'Xanadu'

葉片大，具長柄，終年常綠且葉形特殊，
外觀搶眼，葉的邊緣有火炬般的深裂，
中肋明顯，外形似提琴而得名。

13 ·

蜘蛛抱蛋（葉蘭）
Aspidistra elatior

市場上稱為「葉蘭」，因花型頗似蜘蛛
在抱蛋的樣子，所以稱「蜘蛛抱蛋」。
葉自根部直立向上生長，葉色深綠面
大，具有長柄，相對長在低矮處的花就
不明顯，所以葉為欣賞的重點。

14 ·

斑葉蜘蛛抱蛋（斑葉蘭）
Aspidistra elatior var. *veriegata*

市場上稱為「斑葉蘭」，葉型披針
形至近橢圓形，葉革質有長柄，顏
色翠綠，其長度雖沒有葉蘭長，但
因鑲嵌著優美的黃白色線條，插作
時更能顯現出線條美感！

idea 76 /

璀璨花饗

主要花材
玫瑰、滿天星、八角金盤
袖珍椰子

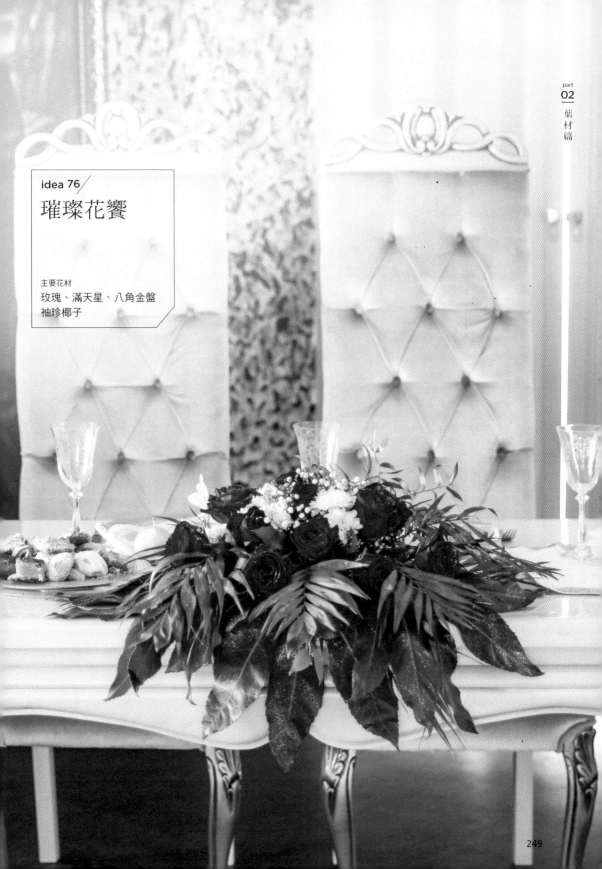

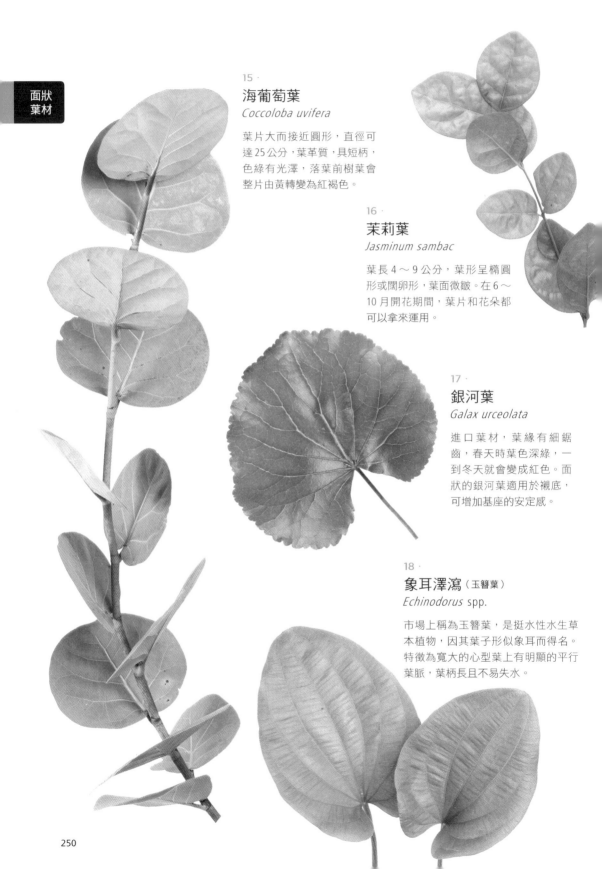

15 ·

海葡萄葉
Coccoloba uvifera

葉片大而接近圓形,直徑可達25公分,葉革質,具短柄,色綠有光澤,落葉前樹葉會整片由黃轉變為紅褐色。

16 ·

茉莉葉
Jasminum sambac

葉長4～9公分,葉形呈橢圓形或闊卵形,葉面微皺。在6～10月開花期間,葉片和花朵都可以拿來運用。

17 ·

銀河葉
Galax urceolata

進口葉材,葉緣有細鋸齒,春天時葉色深綠,一到冬天就會變成紅色。面狀的銀河葉適用於襯底,可增加基座的安定感。

18 ·

象耳澤瀉(玉簪葉)
Echinodorus spp.

市場上稱為玉簪葉,是挺水性水生草本植物,因其葉子形似象耳而得名。特徵為寬大的心型葉上有明顯的平行葉脈,葉柄長且不易失水。

19 ·

山蘇
Asplenium nidus

山蘇嫩葉可食，也是常見
的觀葉植物。用於花藝設
計可當舖底或線條，葉
片翠綠筆直，葉緣微有波
浪，葉色翠綠，瓶插壽命
長，是很好的葉材，也具
有線狀特性。

20 ·

浪葉花燭（波浪火鶴葉）
Anthurium plowmanii

市場上稱「波浪火鶴葉」，
葉自短莖抽生，像山蘇一
樣，葉片長有厚度，葉脈
明顯，葉緣如波浪。

21 ·

山蘇（波浪山蘇）
Asplenium nidus cv.

葉緣呈規律波浪形狀，葉片筆直
光亮，比一般山蘇稍窄些，奇特
葉形很適合於花藝表現上，可彎
折、可捲曲，亦可將多片葉子重
疊，呈現層次感。

22 ·

斑葉朱蕉（彩竹）
Cordyline terminalis cv.

朱蕉葉片大小與顏色依品種而
異，葉長橢圓形，葉端漸尖，色
綠並帶白、粉色斑紋，或整片白
色帶粉色。

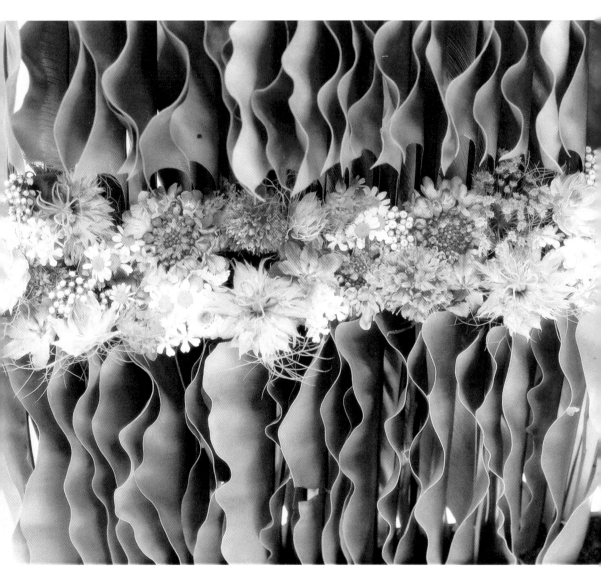

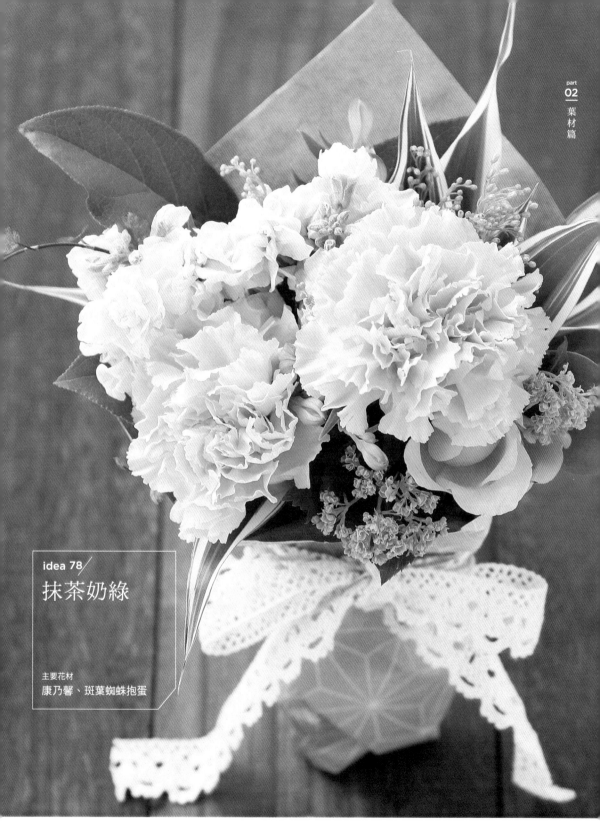

idea 78

抹茶奶綠

主要花材
康乃馨、斑葉蜘蛛抱蛋

23 ·

天堂鳥葉
Strelitzia reginae

葉片長橢圓形，自極短的地上
莖萌發，革質，呈長橢圓形，
葉大而厚，葉片中央有縱槽溝。

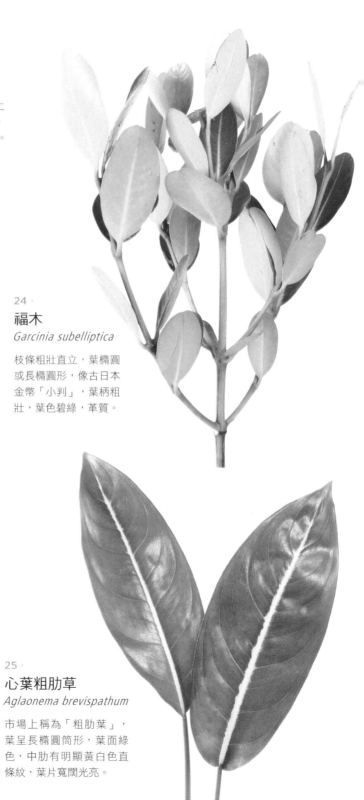

24 ·

福木
Garcinia subelliptica

枝條粗壯直立，葉橢圓
或長橢圓形，像古日本
金幣「小判」，葉柄粗
壯，葉色碧綠，革質。

25 ·

心葉粗肋草
Aglaonema brevispathum

市場上稱為「粗肋葉」，
葉呈長橢圓筒形，葉面綠
色，中肋有明顯黃白色直
條紋，葉片寬闊光亮。

26·

香龍血樹葉（綠巴西葉、巴西鐵樹葉）
Dracaena fragrans

市場常稱為「綠巴西葉、巴西鐵樹葉」，
葉片長且寬，呈劍形，可達 40 ～ 90 公分，
葉色濃綠，葉片中央有淡綠條紋，也具有
線狀特性，經常包捲應用於作品中。

27·

中斑香龍血樹（虎斑木）
Dracaena fragrans 'Massangeana'

市場上稱為「虎斑木」，葉叢生於幹端，
葉長且寬，長橢圓形披針狀，長 30 ～ 40
公分，葉綠色，中肋有明亮的金黃色縱
斑，也具有線狀特性。

28·

金邊香龍血樹葉（巴西葉）
Dracaena fragrans 'Lindenii'

市場上稱「巴西葉」，叢生於莖
幹頂端，長橢圓形披針狀，長
40 ～ 90 公分，葉綠色，兩側鑲
黃邊，也具有線狀特性。

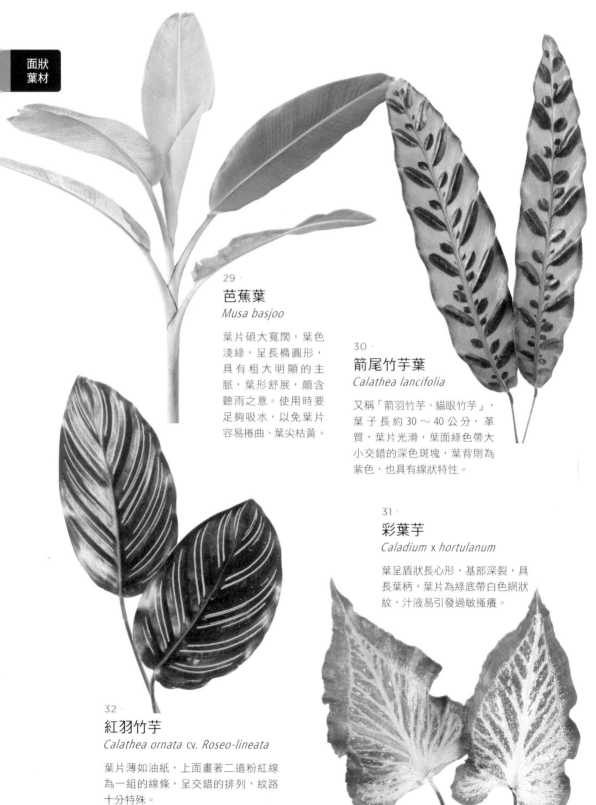

29 ·
芭蕉葉
Musa basjoo

葉片碩大寬闊，葉色
淺綠，呈長橢圓形，
具有粗大明顯的主
脈，葉形舒展，頗含
聽雨之意。使用時要
足夠吸水，以免葉片
容易捲曲、葉尖枯黃。

30 ·
箭尾竹芋葉
Calathea lancifolia

又稱「箭羽竹芋、貓眼竹芋」，
葉子長約 30 ～ 40 公分，革
質，葉片光滑，葉面綠色帶大
小交錯的深色斑塊，葉背則為
紫色，也具有線狀特性。

31 ·
彩葉芋
Caladium x hortulanum

葉呈盾狀長心形，基部深裂，具
長葉柄，葉片為綠底帶白色網狀
紋，汁液易引發過敏搔癢。

32 ·
紅羽竹芋
Calathea ornata cv. *Roseo-lineata*

葉片薄如油紙，上面畫著二道粉紅線
為一組的線條，呈交錯的排列，紋路
十分特殊。

33 ·

戟葉變葉木
Codiaeum variegatum cv.

市場也稱「燕尾變葉木」，葉肥厚
平滑，先端三裂呈戟形，葉色有綠、
紅、黃等多種色斑變化。

34 ·

紅蓖麻
Ricinus communis
'Carmencita'

市場上稱「唐胡麻」，
莖枝顏色紫紅，葉片
掌狀具 7～9 裂片，
有長柄，新葉呈紅色，
老葉綠色。

35 ·

龜甲變葉木
Codiaeum variegatum
'Indian Blandet'

葉橢圓狀，肥厚平滑，葉脈清晰，
葉面有縐折感，葉綠色夾雜紅、
黃等色塊，模樣似龜甲。

36 ·

鋸齒變葉木
Codiaeum variegatum cv.

葉片長，邊緣有明顯不規則
鋸齒，葉端尖銳，葉片肥厚
平滑，葉面紅色，並散生綠
色色斑，也具有線狀特性。

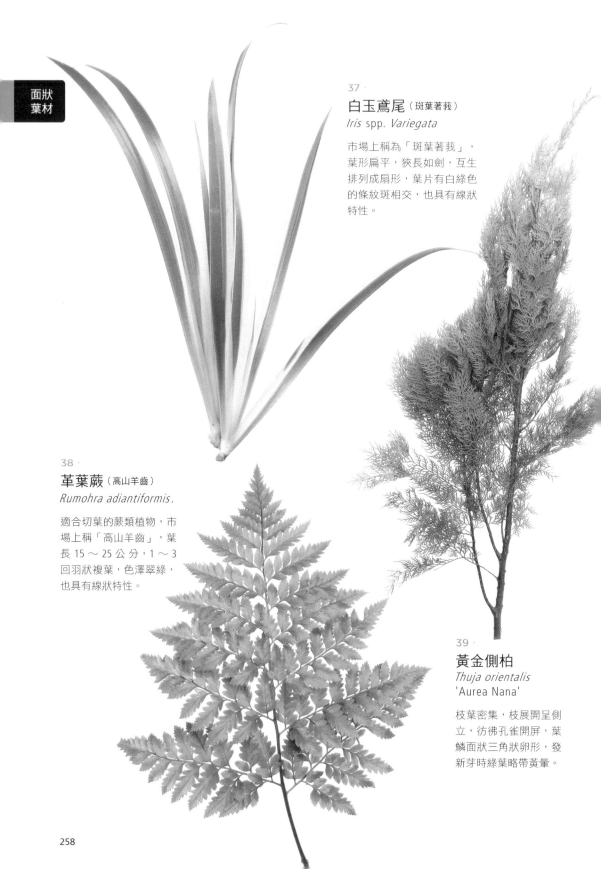

37 ·
白玉鳶尾（斑葉菖莪）
Iris spp. Variegata

市場上稱為「斑葉菖莪」，
葉形扁平，狹長如劍，互生
排列成扇形，葉片有白綠色
的條紋斑相交，也具有線狀
特性。

38 ·
革葉蕨（高山羊齒）
Rumohra adiantiformis.

適合切葉的蕨類植物，市
場上稱「高山羊齒」，葉
長 15～25 公分，1～3
回羽狀複葉，色澤翠綠，
也具有線狀特性。

39 ·
黃金側柏
Thuja orientalis
'Aurea Nana'

枝葉密集，枝展開呈側
立，彷彿孔雀開屏，葉
鱗面狀三角狀卵形，發
新芽時綠葉略帶黃暈。

idea 79/

熱烈歡迎

主要花材
大理花、水仙百合、玫瑰
蝴蝶蘭、文心蘭、樹蘭
紐西蘭麻

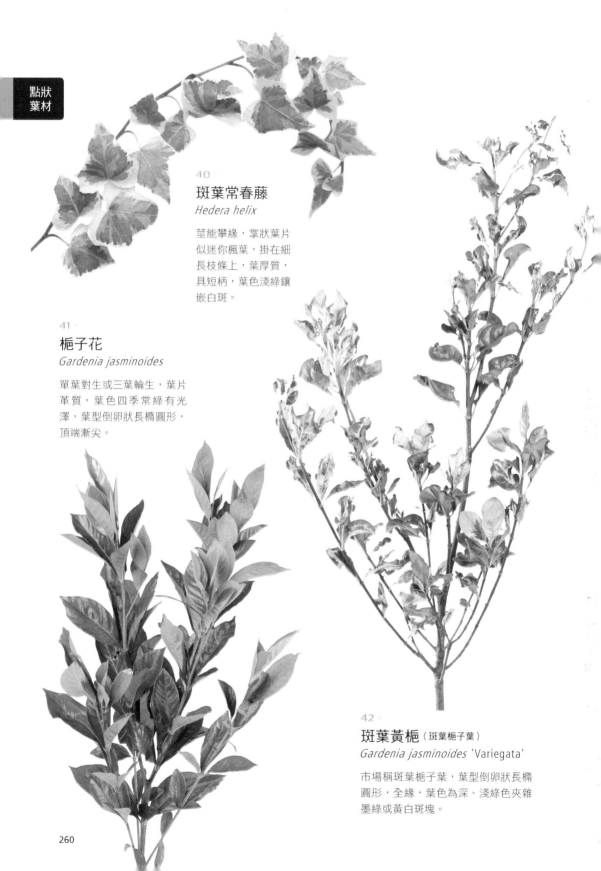

40 ·

斑葉常春藤
Hedera helix

莖能攀緣,掌狀葉片
似迷你楓葉,掛在細
長枝條上,葉厚質,
具短柄,葉色淺綠鑲
嵌白斑。

41 ·

梔子花
Gardenia jasminoides

單葉對生或三葉輪生,葉片
革質,葉色四季常綠有光
澤,葉型倒卵狀長橢圓形,
頂端漸尖。

42 ·

斑葉黃梔（斑葉梔子葉）
Gardenia jasminoides 'Variegata'

市場稱斑葉梔子葉,葉型倒卵狀長橢
圓形,全緣,葉色為深、淺綠色夾雜
墨綠或黃白斑塊。

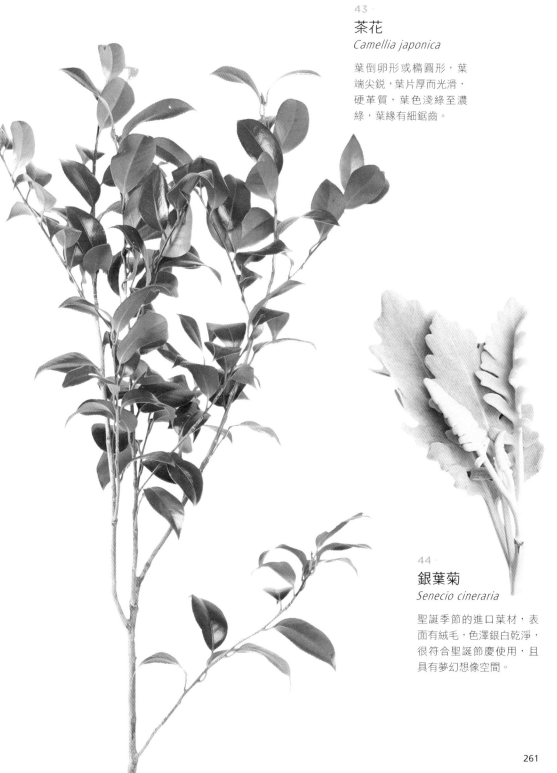

43 ·

茶花
Camellia japonica

葉倒卵形或橢圓形，葉
端尖銳，葉片厚而光滑，
硬革質，葉色淺綠至濃
綠，葉緣有細鋸齒。

44 ·

銀葉菊
Senecio cineraria

聖誕季節的進口葉材，表
面有絨毛，色澤銀白乾淨，
很符合聖誕節慶使用，且
具有夢幻想像空間。

開枝散葉

主要花材
銀葉菊、洋桔梗
尤加利葉

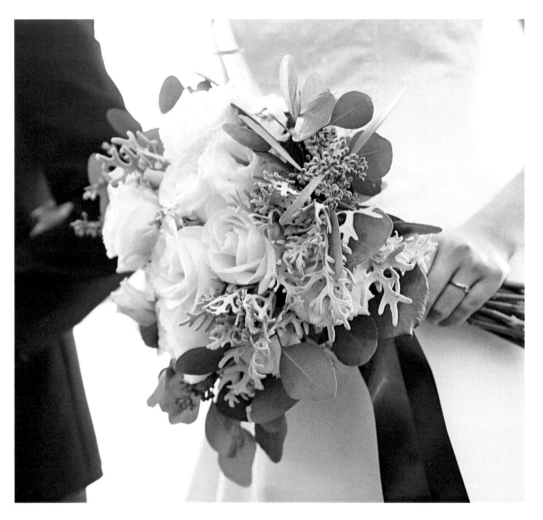

idea 81/

圈住永恆

主要花材
玫瑰、大沿階草（春蘭葉）

45 ·

紐西蘭麻
Phormium tenax

葉型挺拔如劍，聚集
叢生，厚革質，基生，
葉色濃綠，兩側鑲白
邊，有時葉面也生有
白條紋。

46 ·

大沿階草（春蘭葉）
Ophiopogon grandis

市場上稱「春蘭葉」，
葉片 4～6 枚叢生，
葉質剛硬，邊緣有細
鋸齒，葉色深綠，狹
長而尖，長度約 20～
25 公分。

47 ·

烏葉鳶尾（青龍葉）
Dietes grandiflora

市場上稱為「青龍葉」，葉
片呈劍狀線形，質厚硬挺，
葉色濃綠，比一般鳶尾葉片
顏色更加深邃。

48 ·

銀紋沿階草（斑春蘭葉）
Ophiopogon intermedius
'Argenteo-marginatus'

帶有線斑的品種，市場上常
稱為「斑春蘭葉」。

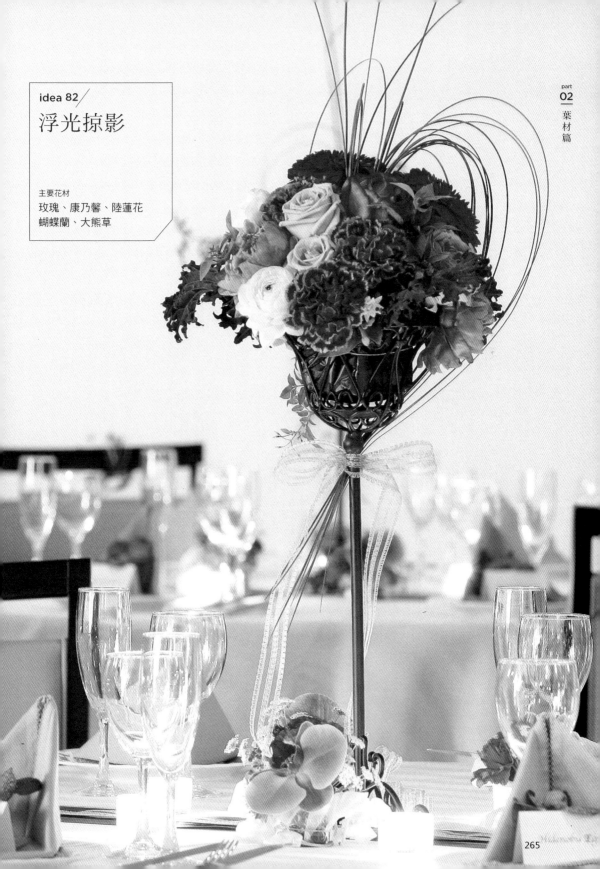

idea 82/
浮光掠影

主要花材
玫瑰、康乃馨、陸蓮花
蝴蝶蘭、大熊草

49 ·

腎蕨（玉羊齒）

Nephrolepis auriculata

葉長 25～65 公分，一回羽狀複
葉，叢生於短直立莖上，羽片無
柄，翠綠色，長 3～4 公分。

50 ·

水燭葉

Typha angustifolia

水燭也稱「狹葉香蒲」，葉直立
半圓柱狀，長 50～100 公分，高
架花籃、花禮中常見水燭葉直立
密插，剪短使用則可拉線條，或
將之彎折做各種造型變化。

51 ·

圓葉桉（圓葉尤加利）

*Eucalyptus cinerea F. J. Muell.
ex Benth.*

葉片硬挺，葉型圓潤可愛，呈淡淡灰綠色，
葉表有白粉，因為它的顏色相當奇特，遠
看有如一棵銀白色的樹木，所以也稱為銀
葉桉或銀葉尤加利。新鮮枝葉可塑形變化，
亦可自然風乾作乾燥素材。

idea 83/
小清新

主要花材
圓葉桉（圓葉尤加利）
金合歡

迎向未來

主要花材
洋桔梗、尤加利

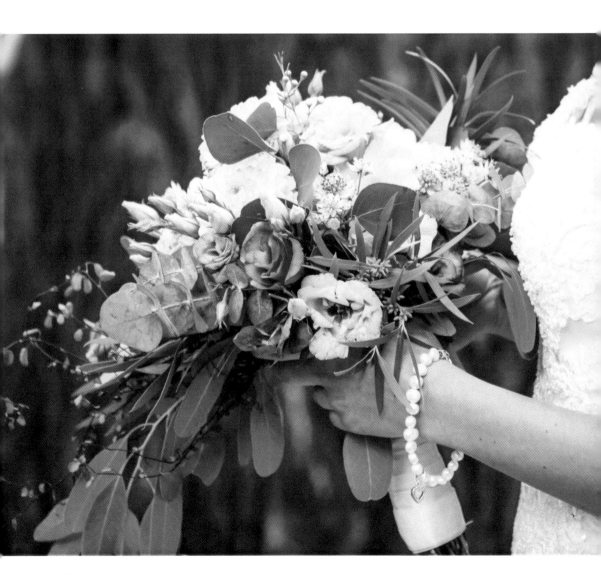

52 ·

狐尾武竹
Asparagus densiflorus 'Myers'

莖直立生長，密生小枝及假葉，柔軟翠綠，
像狐狸尾巴，葉片細小，葉片及莖均呈鮮
綠色，使用時可增強立體效果。

53 ·

黃椰子（黃椰心葉）
Chrysalidocarpus lutescens

市場稱「黃椰心葉」，
葉形為帶狀線型，
叢生於枝端，葉面
平滑，顏色黃綠或黃
褐，線條柔和。

54 ·

橫斑太藺（斑太藺）
Scirpus tabernaemontani 'Zebrina'

市場上稱「斑太藺」，株
高 70 ～ 120 公分，葉退
化，圓柱狀莖直立細長，
夏季表皮有橫的淡黃斑
紋。莖非常脆易折斷，插
作時可穿入鐵絲來折成想
要的特殊有角造型。

熱力四射

主要花材
玫瑰、非洲菊、洋桔梗
金魚草、蒲葵葉

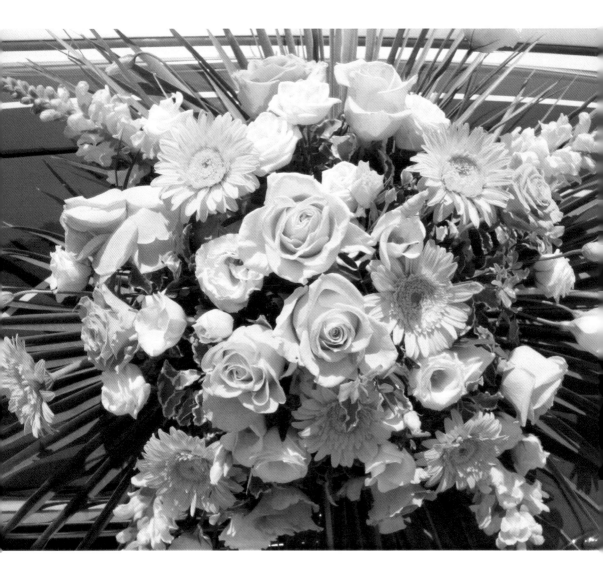

55 ·

虎尾蘭
Sansevieria trifasciata

葉片質硬堅韌，帶狀披針
形或倒狹披針形，葉端尖
銳，葉片有白綠與深綠相
間的橫帶斑紋。

56 ·

傘草
Cyperus alternifolius

水生植物，狀似傘骨，葉
子從莖的末一節，以逆時
針螺旋生長，花藝使用常
將葉子修短些，可以直立
插或彎折使用。

57 ·

莞（米太藺）
Schoenoplectus validus

挺水性水生植物，市場上
多稱為「米太藺」，葉退
化僅存葉鞘 3 ～ 5 枚，頂
端開花如米粒一般，圓柱
型莖稈直立且細長，可用
於替代斑太藺。

58 ·

文竹
Asparagus setaceus

枝條柔軟無刺,在花藝上
經常用來下垂拉線,細緻
的莖葉,蓬鬆綿軟,搭配
上可增加朦朧和浪漫感
覺,具有延伸視覺的效果。

59 ·

小莎草
Cyperus prolifer

又叫畦畔莎草、日本莎草,屬於挺
水性水生植物,約 30 ～ 60 公分,
像是自成一格,纖細有質感。直線
插作可拉出線條,也具有線狀特
性,短插則可成塊狀大點。

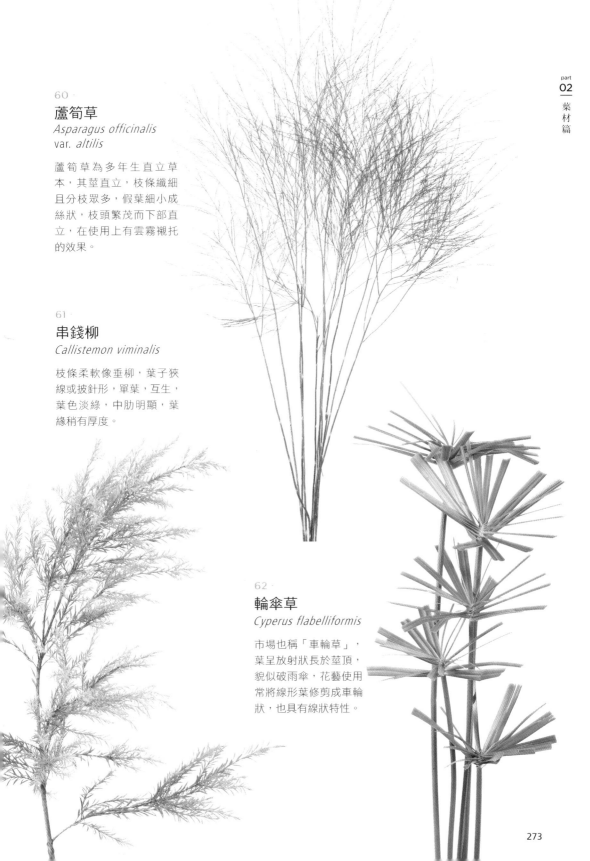

60 ·

蘆筍草
Asparagus officinalis
var. altilis

蘆筍草為多年生直立草
本，其莖直立，枝條纖細
且分枝眾多，假葉細小成
絲狀，枝頭繁茂而下部直
立，在使用上有雲霧襯托
的效果。

61 ·

串錢柳
Callistemon viminalis

枝條柔軟像垂柳，葉子狹
線或披針形，單葉，互生，
葉色淡綠，中肋明顯，葉
緣稍有厚度。

62 ·

輪傘草
Cyperus flabelliformis

市場也稱「車輪草」，
葉呈放射狀長於莖頂，
貌似破雨傘，花藝使用
常將線形葉修剪成車輪
狀，也具有線狀特性。

273

63 ·

綠石竹
Dianthus 'Green Ball'

全株為青綠色，莖直
立，頭狀花序沒開花
時，外形像是綠色圓圓
的絨毛球般。種植品質
優良且壽命長，幾乎跟
所有花材都百搭。

64 ·

松葉武竹（壽松）
Asparagus myriocladus

葉材稱為「壽松」，莖
枝硬挺有刺，葉片退化，
變成莖部變態的葉狀枝，
小葉密集，四季常青，是
良好的填補性花材。不過
雖然稱呼「壽松」，但其
實並不長命，隨著瓶插時
間，葉子容易脫落，需要
經常清理。

65 ·

二葉松（花松）
Pinus taiwanensis

市場上稱「花松」，
二針一束的針狀葉，
2～3月開花，原本
葉長，通常會修短些
以便把花露出。

66 ·

苔蘚
Moss

市場上也稱「水草」或「苔
草」，顏色青綠，屬微小且
柔軟的苔蘚植物，群聚生長
在陰暗濕冷的環境。花藝常
用於做底，營造生態氣氛。

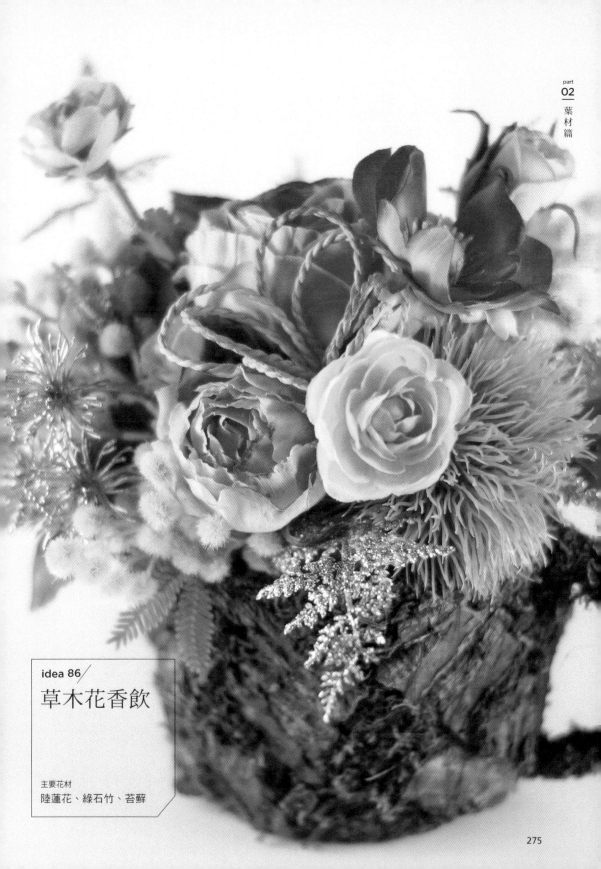

idea 86/
草木花香飲

主要花材
陸蓮花、綠石竹、苔蘚

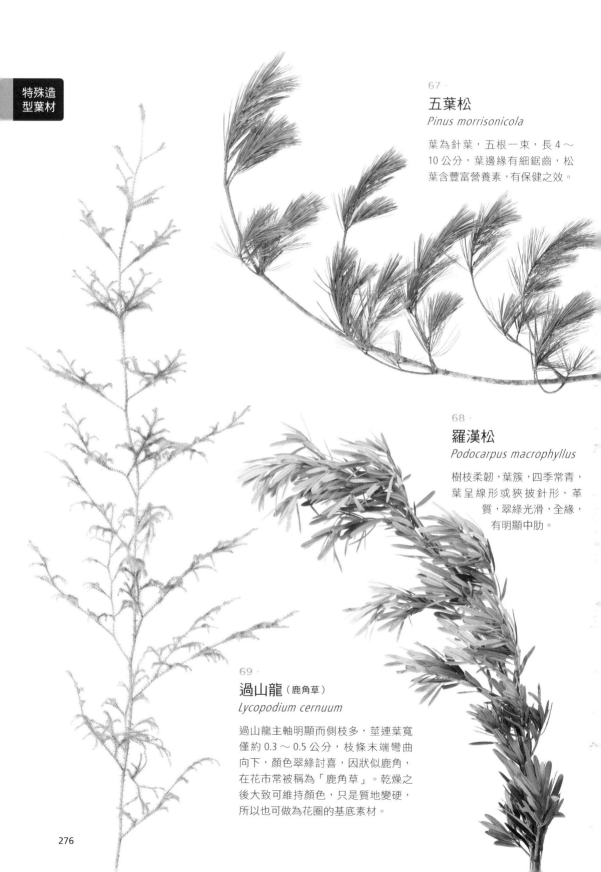

67.

五葉松

Pinus morrisonicola

葉為針葉,五根一束,長 4～
10 公分,葉邊緣有細鋸齒,松
葉含豐富營養素,有保健之效。

68.

羅漢松

Podocarpus macrophyllus

樹枝柔韌,葉簇,四季常青,
葉呈線形或狹披針形,革
質,翠綠光滑,全緣,
有明顯中肋。

69.

過山龍(鹿角草)

Lycopodium cernuum

過山龍主軸明顯而側枝多,莖連葉寬
僅約 0.3～0.5 公分,枝條末端彎曲
向下,顏色翠綠討喜,因狀似鹿角,
在花市常被稱為「鹿角草」。乾燥之
後大致可維持顏色,只是質地變硬,
所以也可做為花圈的基底素材。

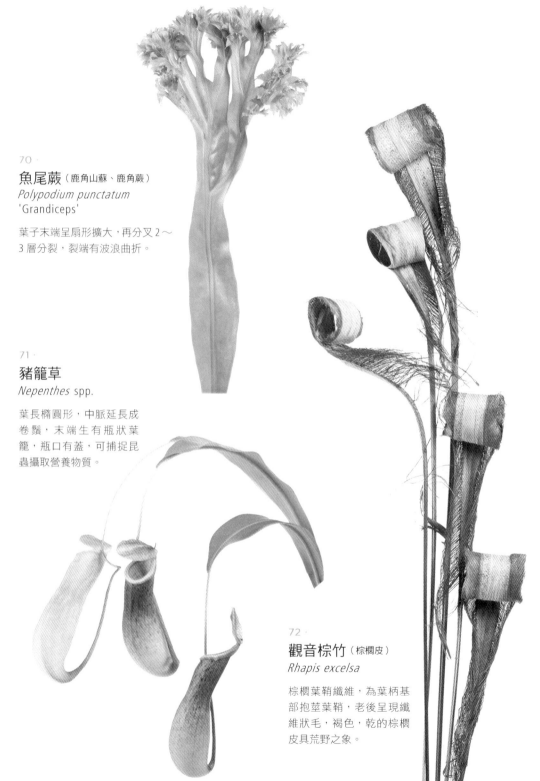

70 ·

魚尾蕨（鹿角山蘇、鹿角蕨）
Polypodium punctatum
'Grandiceps'

葉子末端呈扇形擴大，再分叉 2 ～
3 層分裂，裂端有波浪曲折。

71 ·

豬籠草
Nepenthes spp.

葉長橢圓形，中脈延長成
卷鬚，末端生有瓶狀葉
籠，瓶口有蓋，可捕捉昆
蟲攝取營養物質。

72 ·

觀音棕竹（棕櫚皮）
Rhapis excelsa

棕櫚葉鞘纖維，為葉柄基
部抱莖葉鞘，老後呈現纖
維狀毛，褐色，乾的棕櫚
皮具荒野之象。

part
03

枝果材篇

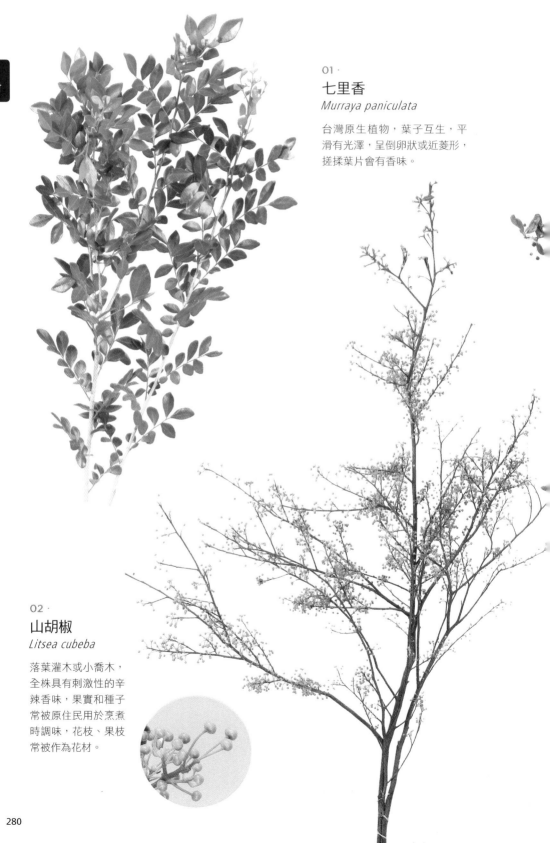

01.

七里香
Murraya paniculata

台灣原生植物,葉子互生,平
滑有光澤,呈倒卵狀或近菱形,
搓揉葉片會有香味。

02.

山胡椒
Litsea cubeba

落葉灌木或小喬木,
全株具有刺激性的辛
辣香味,果實和種子
常被原住民用於烹煮
時調味,花枝、果枝
常被作為花材。

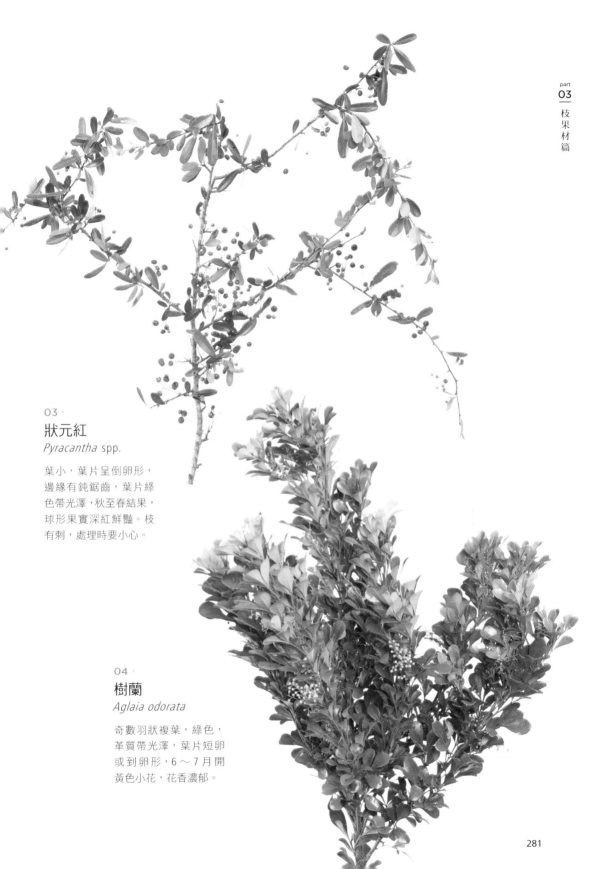

03 ·
狀元紅
Pyracantha spp.

葉小，葉片呈倒卵形，
邊緣有鈍鋸齒，葉片綠
色帶光澤，秋至春結果，
球形果實深紅鮮豔。枝
有刺，處理時要小心。

04 ·
樹蘭
Aglaia odorata

奇數羽狀複葉，綠色，
革質帶光澤，葉片短卵
或到卵形，6～7月開
黃色小花，花香濃郁。

粉白極簡
捧花

主要花材
大理花、玫瑰
毛核木（白蘋果）

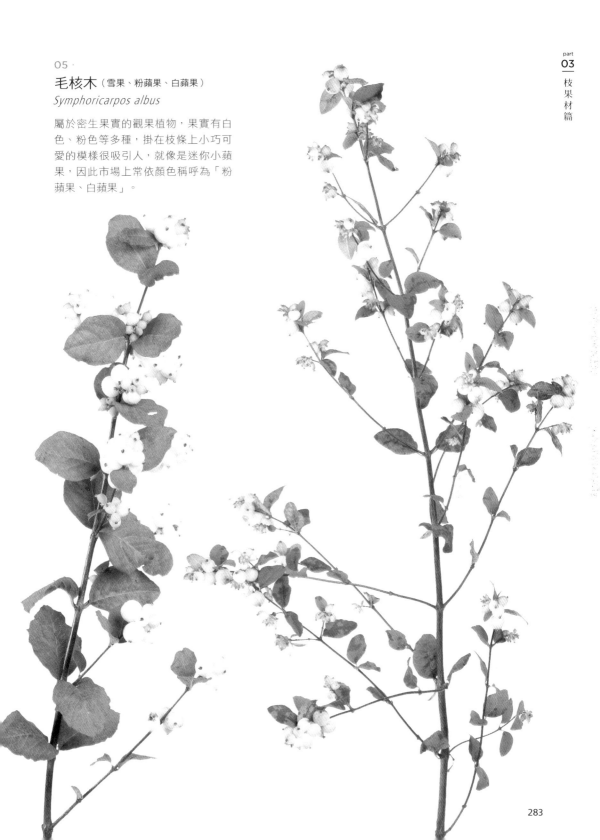

05.

毛核木（雪果、粉蘋果、白蘋果）
Symphoricarpos albus

屬於密生果實的觀果植物，果實有白
色、粉色等多種，掛在枝條上小巧可
愛的模樣很吸引人，就像是迷你小蘋
果，因此市場上常依顏色稱呼為「粉
蘋果、白蘋果」。

06·
紅茄
Solanum integrifolium

果形為漿果扁圓形，嫩果
淺綠色，成熟後逐漸變橙
色或猩紅色，老果則轉為
暗紅色，果型可愛，有洋
梨形、燈籠型等。

08·
白洛神
Hibiscus sabdariffa cv.

洛神葵的白色品種，花
朵及萼果均為白色，花
期秋天、果期冬天，莖
直立，多分枝，有刺。

07·
洛神葵
Hibiscus sabdariffa

莖淡紫色無毛，萼果呈紫紅色，
肥厚肉質，像紅寶石一樣佈滿
枝條，花期秋天、果期冬天。

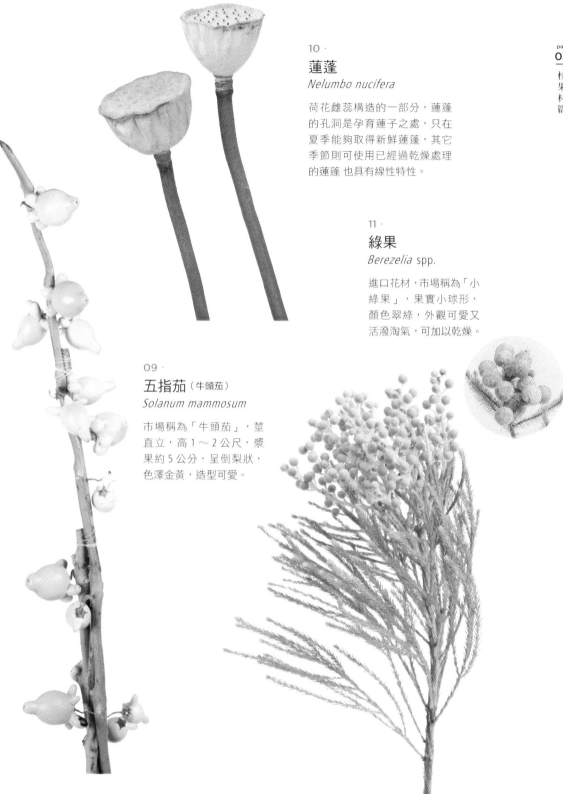

10 ·

蓮蓬

Nelumbo nucifera

荷花雌蕊構造的一部分，蓮蓬
的孔洞是孕育蓮子之處，只在
夏季能夠取得新鮮蓮蓬，其它
季節則可使用已經過乾燥處理
的蓮蓬 也具有線性特性。

11 ·

綠果

Berezelia spp.

進口花材，市場稱為「小
綠果」，果實小球形，
顏色翠綠，外觀可愛又
活潑淘氣，可加以乾燥。

09 ·

五指茄（牛頭茄）

Solanum mammosum

市場稱為「牛頭茄」，莖
直立，高 1～2 公尺，漿
果約 5 公分，呈倒梨狀，
色澤金黃，造型可愛。

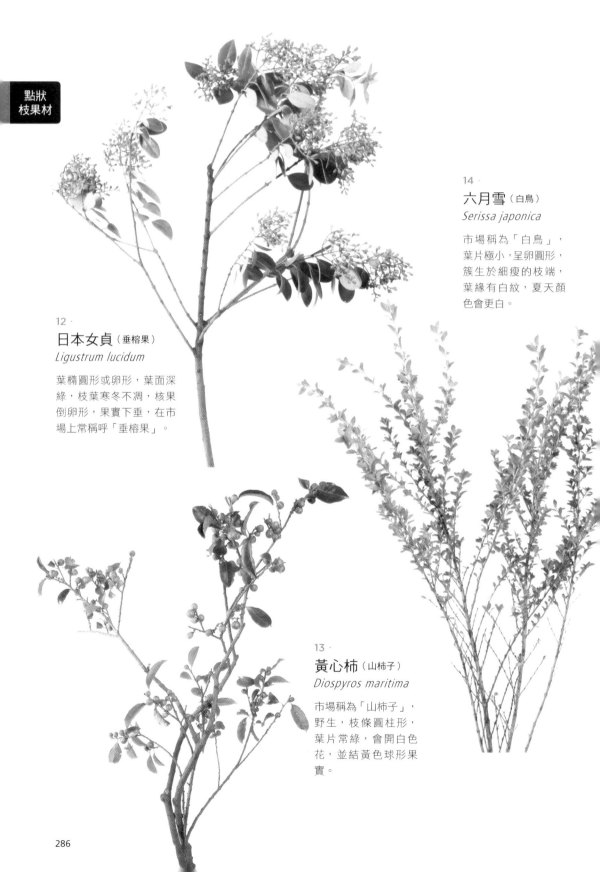

14.
六月雪（白鳥）
Serissa japonica

市場稱為「白鳥」，
葉片極小，呈卵圓形，
簇生於細瘦的枝端，
葉緣有白紋，夏天顏
色會更白。

12.
日本女貞（垂榕果）
Ligustrum lucidum

葉橢圓形或卵形，葉面深
綠，枝葉寒冬不凋，核果
倒卵形，果實下垂，在市
場上常稱呼「垂榕果」。

13.
黃心柿（山柿子）
Diospyros maritima

市場稱為「山柿子」，
野生，枝條圓柱形，
葉片常綠，會開白色
花，並結黃色球形果
實。

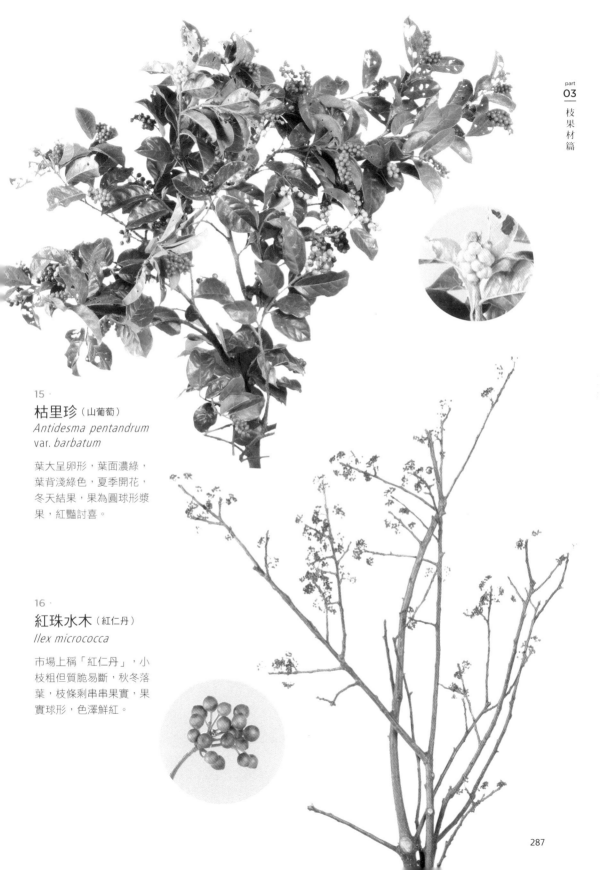

15 ·
枯里珍（山葡萄）
Antidesma pentandrum
var. barbatum

葉大呈卵形，葉面濃綠，
葉背淺綠色，夏季開花，
冬天結果，果為圓球形漿
果，紅豔討喜。

16 ·
紅珠水木（紅仁丹）
Ilex micrococca

市場上稱「紅仁丹」，小
枝粗但質脆易斷，秋冬落
葉，枝條剩串串果實，果
實球形，色澤鮮紅。

春的訊息

主要花材
非洲菊、小菊
高山羊齒

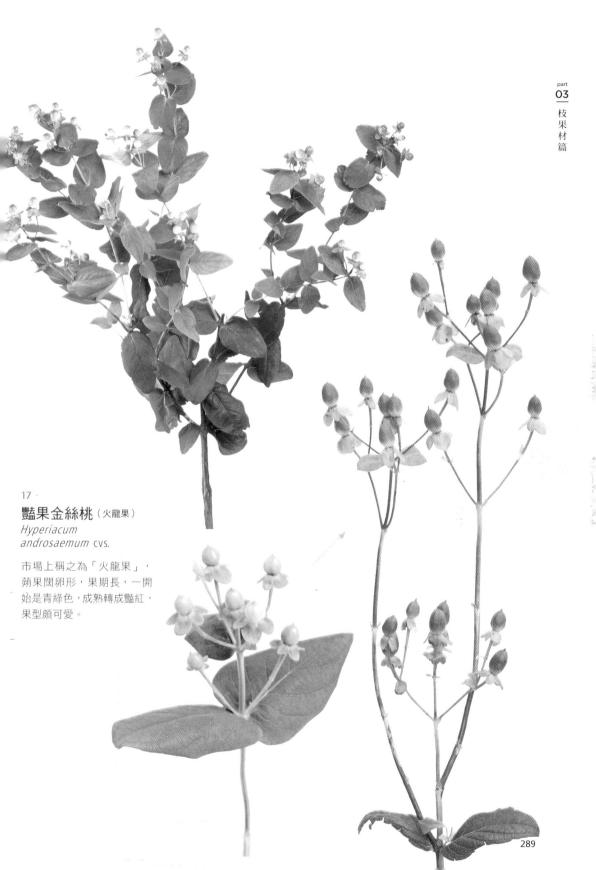

17 ·

豔果金絲桃（火龍果）

*Hyperiacum
androsaemum* CVS.

市場上稱之為「火龍果」，
蒴果闊卵形，果期長，一開
始是青綠色，成熟轉成豔紅，
果型頗可愛。

idea 89/
獻上祝福

主要花材
康乃馨、長青果
豔果金絲桃（火龍果）

idea 90

臉紅心跳

主要花材
康乃馨
豔果金絲桃（火龍果）

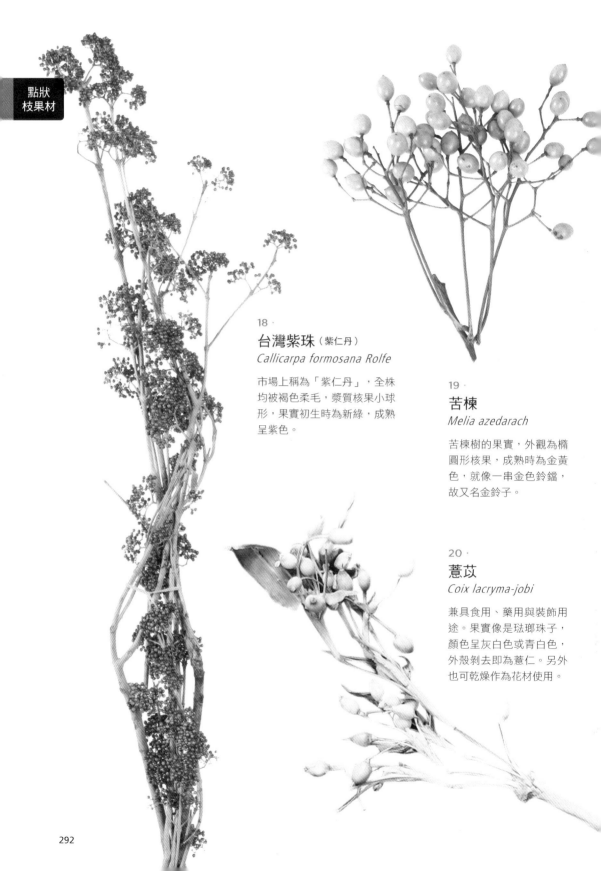

18 ·

台灣紫珠（紫仁丹）

Callicarpa formosana Rolfe

市場上稱為「紫仁丹」，全株
均被褐色柔毛，漿質核果小球
形，果實初生時為新綠，成熟
呈紫色。

19 ·

苦楝

Melia azedarach

苦楝樹的果實，外觀為橢
圓形核果，成熟時為金黃
色，就像一串金色鈴鐺，
故又名金鈴子。

20 ·

薏苡

Coix lacryma-jobi

兼具食用、藥用與裝飾用
途。果實像是琺瑯珠子，
顏色呈灰白色或青白色，
外殼剝去即為薏仁。另外
也可乾燥作為花材使用。

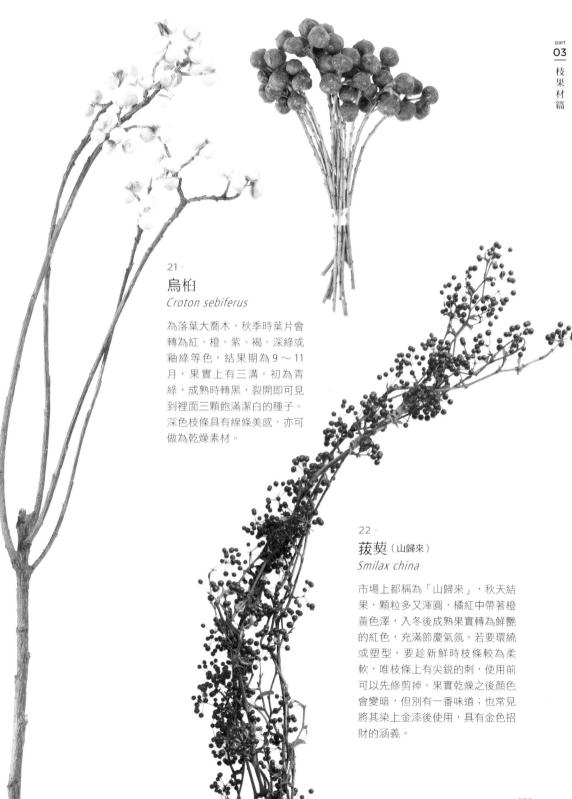

21 ·
烏桕
Croton sebiferus

為落葉大喬木，秋季時葉片會
轉為紅、橙、紫、褐、深綠或
釉綠等色，結果期為 9～11
月，果實上有三溝，初為青
綠，成熟時轉黑，裂開即可見
到裡面三顆飽滿潔白的種子。
深色枝條具有線條美感，亦可
做為乾燥素材。

22 ·
菝葜（山歸來）
Smilax china

市場上都稱為「山歸來」，秋天結
果，顆粒多又渾圓，橘紅中帶著橙
黃色澤，入冬後成熟果實轉為鮮艷
的紅色，充滿節慶氣氛。若要環繞
或塑型，要趁新鮮時枝條較為柔
軟，唯枝條上有尖銳的刺，使用前
可以先修剪掉。果實乾燥之後顏色
會變暗，但別有一番味道；也常見
將其染上金漆後使用，具有金色招
財的涵義。

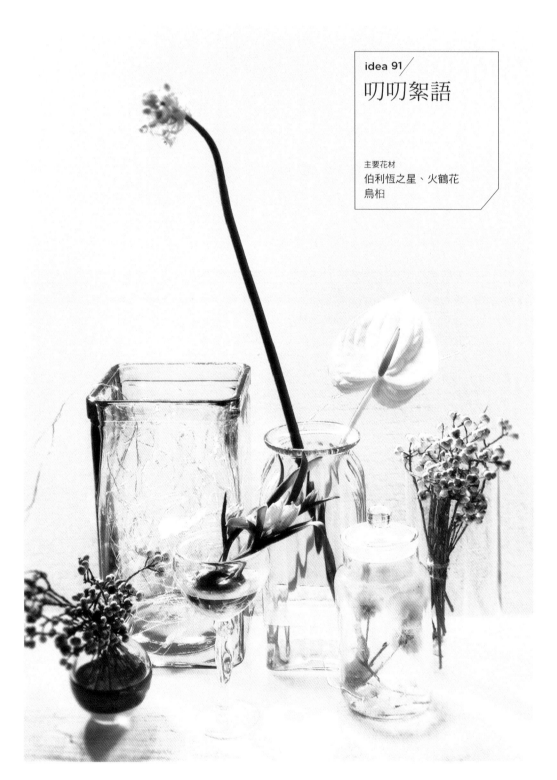

idea 91

叨叨絮語

主要花材
伯利恆之星、火鶴花
烏桕

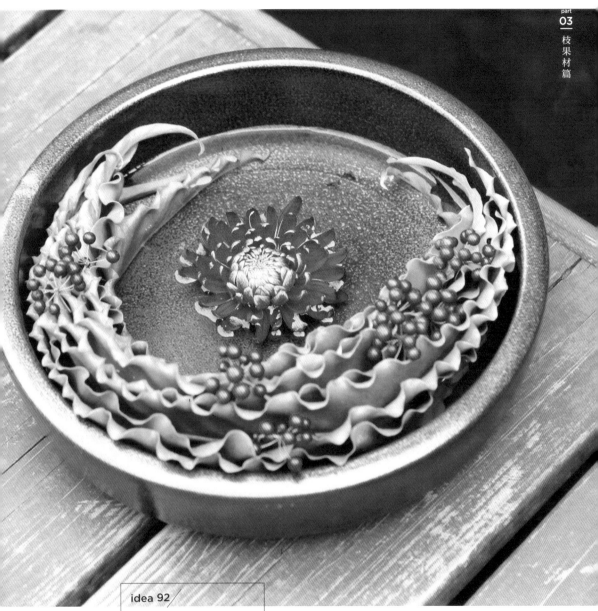

idea 92

舉杯邀明月
對影成三人

主要花材
大菊、皺葉山蘇
菝葜（山歸來）
示範／朱芳梅

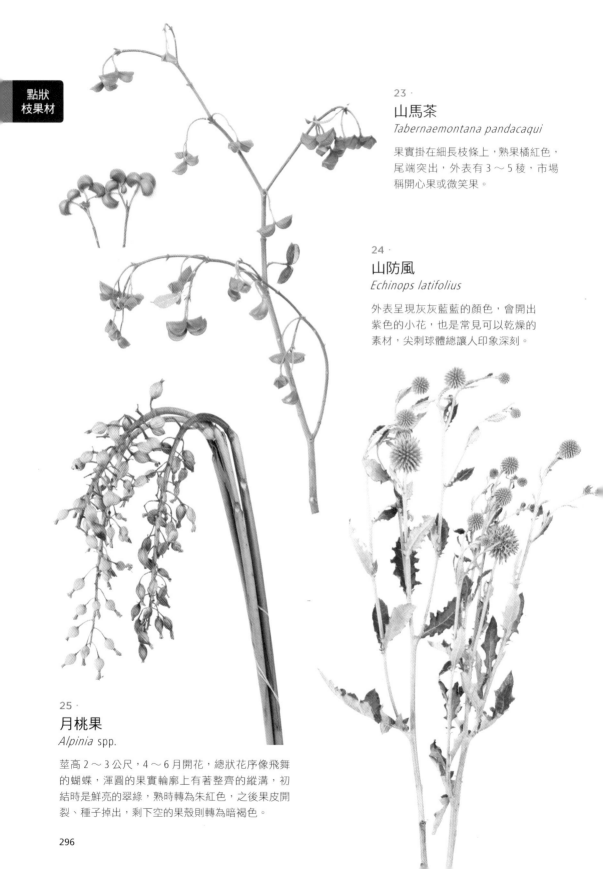

23 ·

山馬茶

Tabernaemontana pandacaqui

果實掛在細長枝條上，熟果橘紅色，
尾端突出，外表有 3 ～ 5 稜，市場
稱開心果或微笑果。

24 ·

山防風

Echinops latifolius

外表呈現灰灰藍藍的顏色，會開出
紫色的小花，也是常見可以乾燥的
素材，尖刺球體總讓人印象深刻。

25 ·

月桃果

Alpinia spp.

莖高 2 ～ 3 公尺，4 ～ 6 月開花，總狀花序像飛舞
的蝴蝶，渾圓的果實輪廓上有著整齊的縱溝，初
結時是鮮亮的翠綠，熟時轉為朱紅色，之後果皮開
裂、種子掉出，剩下空的果殼則轉為暗褐色。

idea 93/
圓舞曲

主要花材
玫瑰、山防風、繡球花

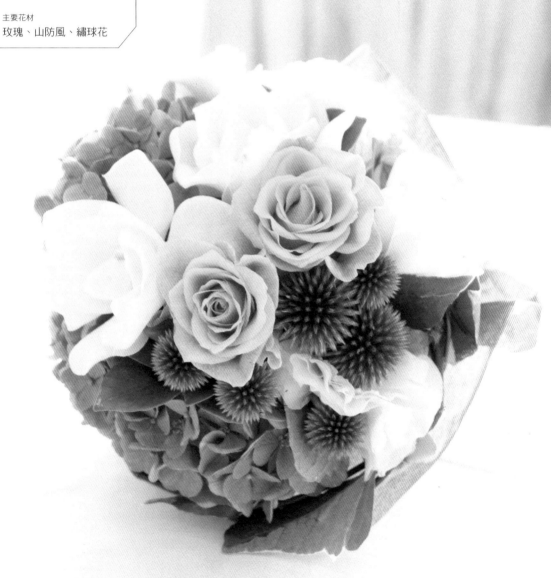

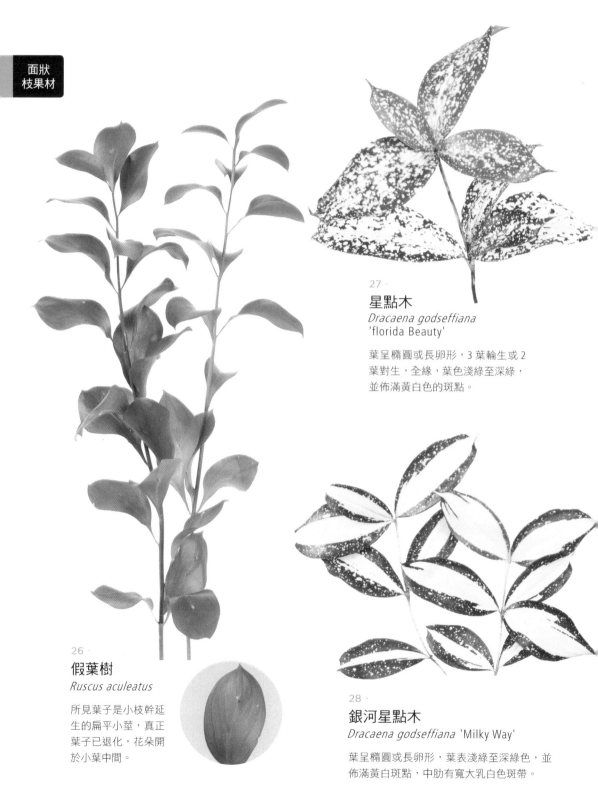

27 ·

星點木
Dracaena godseffiana
'florida Beauty'

葉呈橢圓或長卵形，3 葉輪生或 2
葉對生，全緣，葉色淺綠至深綠，
並佈滿黃白色的斑點。

26 ·

假葉樹
Ruscus aculeatus

所見葉子是小枝幹延
生的扁平小莖，真正
葉子已退化，花朵開
於小葉中間。

28 ·

銀河星點木
Dracaena godseffiana 'Milky Way'

葉呈橢圓或長卵形，葉表淺綠至深綠色，並
佈滿黃白斑點，中肋有寬大乳白色斑帶。

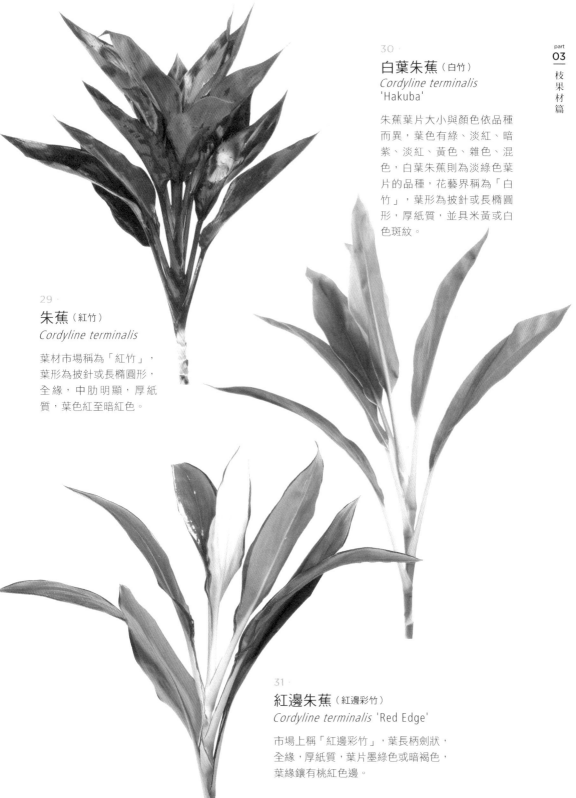

30·

白葉朱蕉（白竹）
Cordyline terminalis
'Hakuba'

朱蕉葉片大小與顏色依品種
而異，葉色有綠、淡紅、暗
紫、淡紅、黃色、雜色、混
色，白葉朱蕉則為淡綠色葉
片的品種，花藝界稱為「白
竹」，葉形為披針或長橢圓
形，厚紙質，並具米黃或白
色斑紋。

29·

朱蕉（紅竹）
Cordyline terminalis

葉材市場稱為「紅竹」，
葉形為披針或長橢圓形，
全緣，中肋明顯，厚紙
質，葉色紅至暗紅色。

31·

紅邊朱蕉（紅邊彩竹）
Cordyline terminalis 'Red Edge'

市場上稱「紅邊彩竹」，葉長柄劍狀，
全緣，厚紙質，葉片墨綠色或暗褐色，
葉緣鑲有桃紅色邊。

32

五彩千年木
Dracaena marginata

葉聚生於莖枝頂端，葉身
為細窄劍形，長 30 ～ 45
公分，葉片為綠色帶紫紅
鑲邊，絢麗多變。

33

海衛矛（柾木）
Euonymus japonica CV.

市場上多稱「柾木」，是
常綠灌木植物，枝條直立，
葉片有光澤，橢圓形或倒
卵形，先端銳尖，葉緣有
粗鋸齒，略波浪狀，另外
還有黃金柾木、白斑柾木
的品種。

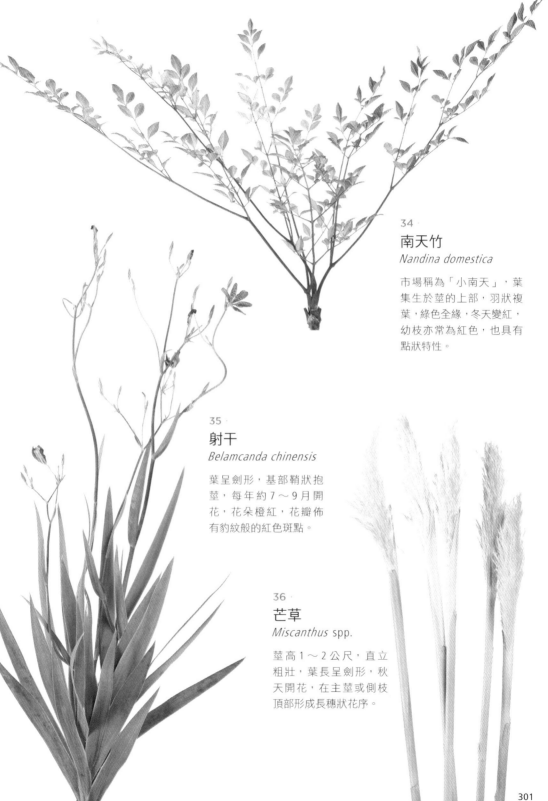

34 ·

南天竹
Nandina domestica

市場稱為「小南天」，葉
集生於莖的上部，羽狀複
葉，綠色全緣，冬天變紅，
幼枝亦常為紅色，也具有
點狀特性。

35 ·

射干
Belamcanda chinensis

葉呈劍形，基部鞘狀抱
莖，每年約 7 ～ 9 月開
花，花朵橙紅，花瓣佈
有豹紋般的紅色斑點。

36 ·

芒草
Miscanthus spp.

莖高 1 ～ 2 公尺，直立
粗壯，葉長呈劍形，秋
天開花，在主莖或側枝
頂部形成長穗狀花序。

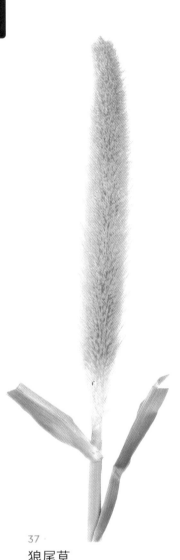

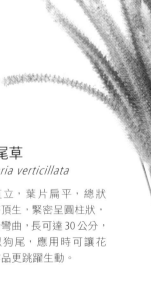

39

紫萁（全卷、綠全卷）
Osmunda japonica

株可達近 2 公尺，莖短而
直立，被線狀黑色鱗片，
幼葉初生時，先端呈捲曲
狀，顏色赤紅，模樣可愛，
具有裝飾效果。

37

狼尾草
*Pennisetum
alopecuroides*

稈直立，葉片線形，花期
11 月至翌年 4 月，圓錐花
序生於頂端，長 5～25 公
分，剛毛粗糙。

38

狗尾草
Setaria verticillata

稈直立，葉片扁平，總狀
花序頂生，緊密呈圓柱狀，
先端彎曲，長可達 30 公分，
形似狗尾，應用時可讓花
藝作品更跳躍生動。

idea 94

花間戲遊

主要花材
玫瑰、紫萁
陸蓮花、繡球花

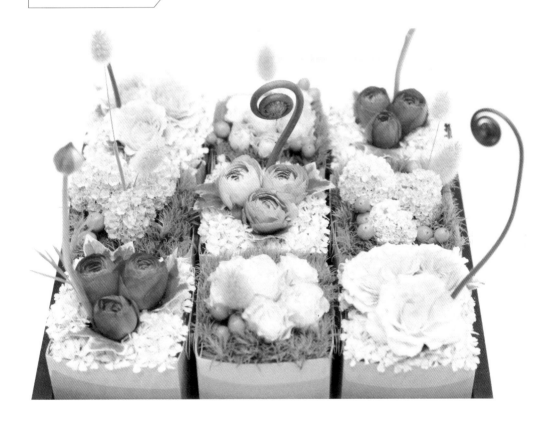

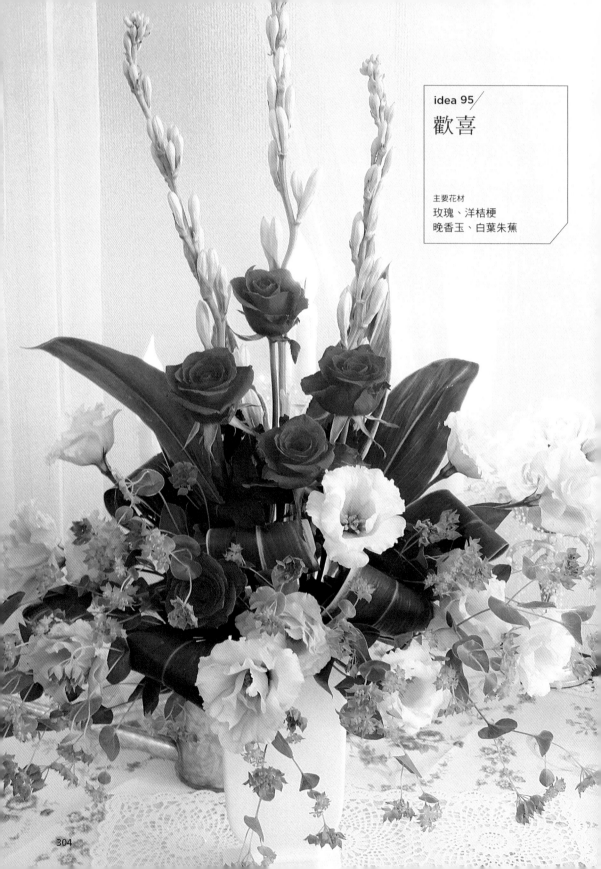

idea 95

歡喜

主要花材
玫瑰、洋桔梗
晚香玉、白葉朱蕉

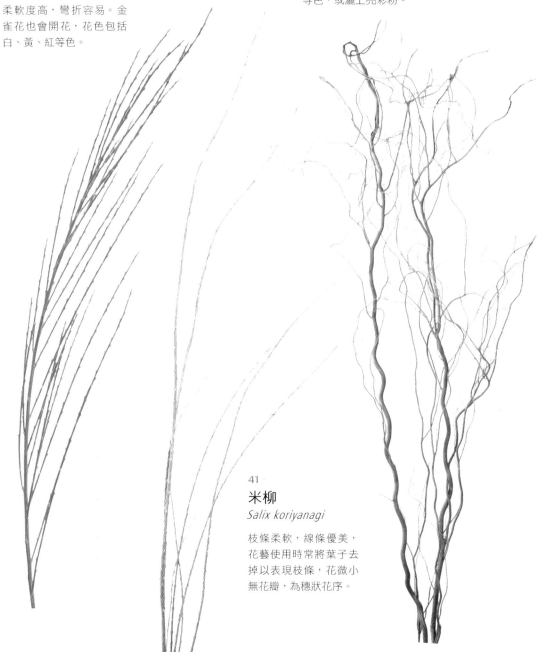

40

金雀花（金雀柳）

柔軟度高，彎折容易。金雀花也會開花，花色包括白、黃、紅等色。

42

雲龍柳
Salix matsudana var. *tortuosa*

有張牙舞爪般的自然彎曲線條，可作為乾燥素材，常漆成金、紅、銀等色，或灑上亮彩粉。

41

米柳
Salix koriyanagi

枝條柔軟，線條優美，花藝使用時常將葉子去掉以表現枝條，花微小無花瓣，為穗狀花序。

43

銀柳

Salix × leucopithecia

別名「貓柳」，苞片脫落後，
露出銀白色花芽，屬於年節應
景花材，常用於瓶插觀賞，象
徵「銀留」之意。
褐色芽苞可分為小粒狹長型（上
海種）及大粒圓形（珍珠柳）
等品種，花莖亦分有直形及分
叉形二種。

44

獼猴桃

Actinidia spp.

藤本植物，其線條優雅且柔
軟好塑型，果實亦小巧可愛，
運用在插花的作品當中，可
營造出作品的空間感。另外
也可纏繞成環狀，作為花圈
的基底素材。

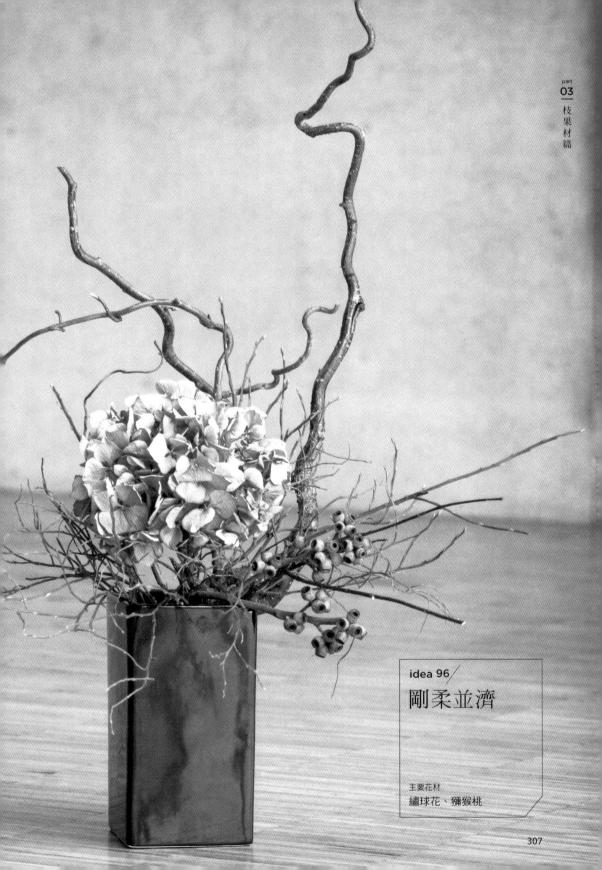

idea 96 /

剛柔並濟

主要花材
繡球花、獼猴桃

45

高粱
Sorghum bicolor

莖桿高 1～3 公尺，
葉片邊緣被毛，圓錐
花序長達 30 公分，穎
果倒卵形，黍穗緊密
像掃帚。

46

洋商陸（桑露）
Phytolacca americana

莖直立，綠色或紫紅色，
漿果扁球形，成熟時變紫
色，多由 8 個分果組成。

idea 97/
時光輪軸

主要花材
釘果頭、菝葜

47

葉牡丹

Brassica oleracea

葉片寬大圓整,排列如同一朵盛開的牡
丹花,主要欣賞碩大華麗的層層葉叢,
葉色有紫色、粉色、白色、橘黃色。切
花使用高莖的專用品種,一般株徑較
小,寬約 10 ～ 20 公分。

48 ·

釘頭果（風船唐棉、唐棉）
Gomphocarpus fruticosus

在花市常簡稱為「唐棉」，
使用通常去葉，枝條僅留鼓
脹的蓇果，所以也有點狀特
性。蓇果像充氣的河豚，圓
鼓鼓插滿釘子模樣可愛。

49 ·

酸漿（中國宮燈、酸漿果）
Physalis alkekengi

漿果球形，淡黃色，柔軟多
汁，具有香氣，藏在貌似燈
籠的橙紅色果萼中，造型特
殊討喜，果實外殼可以做成
乾燥花，在市場常被稱為「中
國宮燈、酸漿果」，使用上
也有點狀特性。

50 ·

海桐
Pittosporum tobira

葉片硬挺，狀如皮革有光澤，
肥厚濃綠，葉片為倒卵形，
葉緣完整無鋸齒或缺刻者，
4～7月開花，有獨特的芳
香，果實呈2～3瓣裂，也
是薪材、藥用植物。

51 ·

番仔林投（細葉百合竹）
Dracaena angustifolia

葉片細長呈劍形，葉色濃綠，
叢生，無葉柄，葉片革質有
光澤，葉端尖銳，葉脈中肋
明顯，使用上也有線狀特性。

52 ·

蓮花竹
Dracaena sandeviana
'Lotus'

莖桿筆直，掌狀裂葉 6 ～
8 枚簇生於頂端，葉片圓
厚飽滿，顏色翠綠，像
一朵盛開的蓮花。

53 ·

黃金百合竹
Dracaena reflexa
'Song of Jamaica'

葉呈劍狀披針形，葉端
尖銳，沒有葉柄，葉片
革質有光澤，葉面綠色，
並帶有金黃色斑紋。

idea 98/
心之神往

主要花材
黃金百合竹、千代蘭、玫瑰
康乃馨、火鶴花

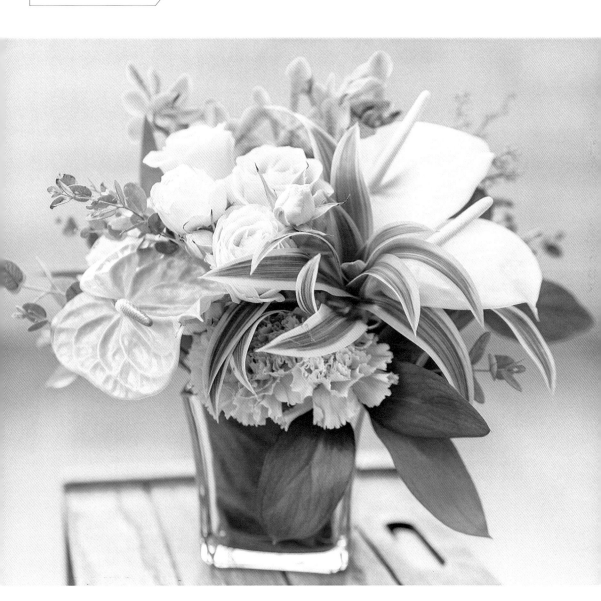

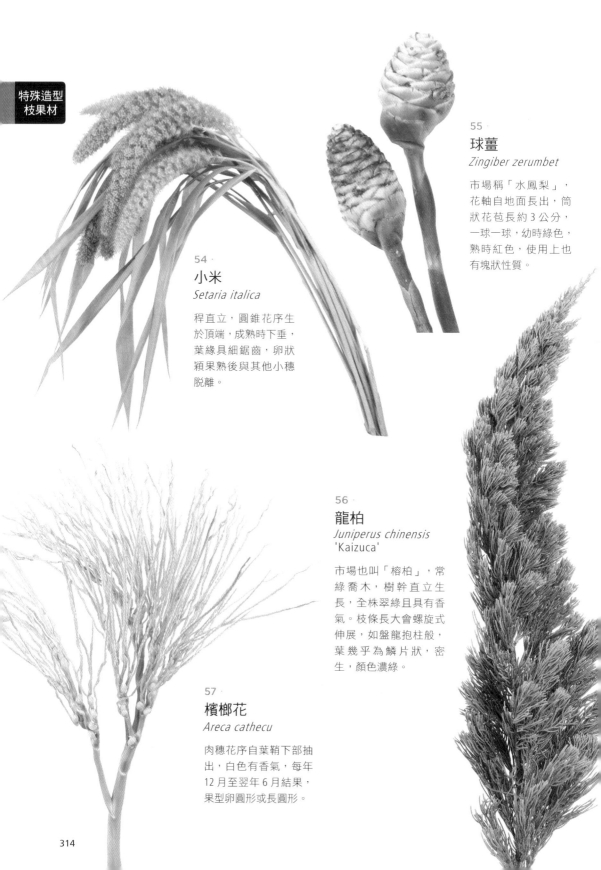

55

球薑
Zingiber zerumbet

市場稱「水鳳梨」，
花軸自地面長出，筒
狀花苞長約 3 公分，
一球一球，幼時綠色，
熟時紅色，使用上也
有塊狀性質。

54

小米
Setaria italica

稈直立，圓錐花序生
於頂端，成熟時下垂，
葉緣具細鋸齒，卵狀
穎果熟後與其他小穗
脫離。

56

龍柏
Juniperus chinensis
'Kaizuca'

市場也叫「榕柏」，常
綠喬木，樹幹直立生
長，全株翠綠且具有香
氣。枝條長大會螺旋式
伸展，如盤龍抱柱般，
葉幾乎為鱗片狀，密
生，顏色濃綠。

57

檳榔花
Areca cathecu

肉穗花序自葉鞘下部抽
出，白色有香氣，每年
12 月至翌年 6 月結果，
果型卵圓形或長圓形。

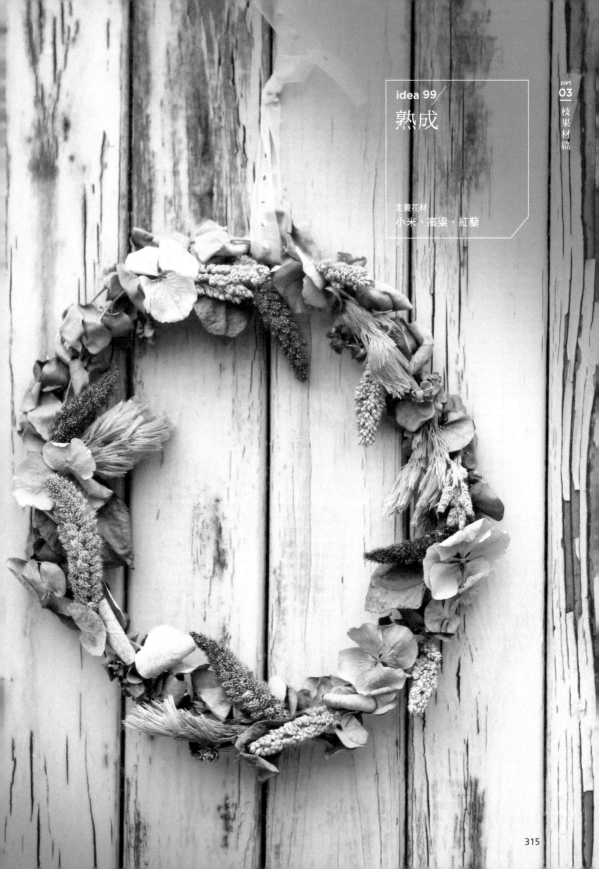

part
04

乾燥花材篇

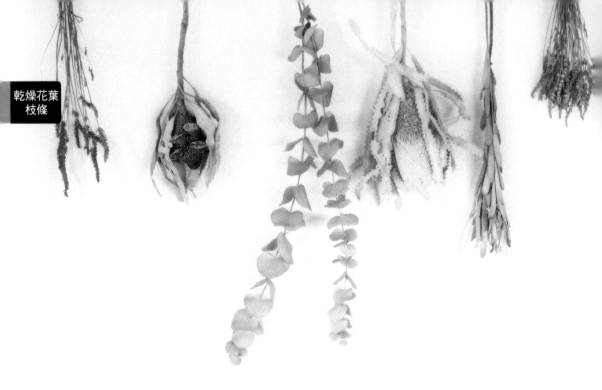

乾燥花的欣賞時間長，經常應用於花圈、花束、
包裝…等花藝創作，市售的乾燥素材，多為進
口商品，或者機器烘乾再染成多種顏色以供選
購。部分切花也可居家自行製作乾燥花，例如
倒掛風乾或直接瓶插風乾，顏色會褪去或變深，
但別具典雅沉穩的風格。

\ 花藝使用 /

乾燥花材在應用時，可使用鐵絲或花藝用膠帶纏繞花
莖，以增加硬度與方便綁束。作品盡量放置在乾燥通
風，沒有陽光直射的地方。

● Point

1. 若發現乾燥花有發黴的狀況，可使用小刷子沾些
 酒精輕輕刷除。
2. 買回來自製乾燥花，要拆解成小束，以免內部濕
 悶發霉而失敗。

01 ·

薰衣草

紫色的穗狀花朵，給人浪漫夢幻
的感覺，因富含有精油，還會散
發自然清香。除了直接觀賞，亦
可製成香包等香氛用途。

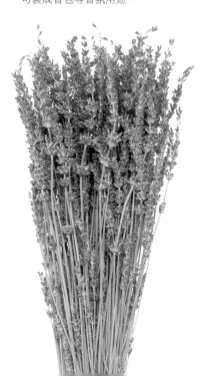

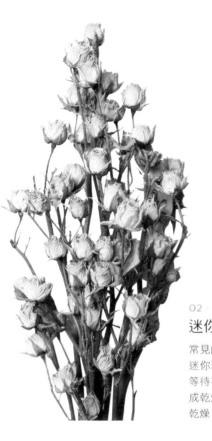

03

星辰花

原產於地中海沿岸地區，
切花供應期間長，有紫、
黃、白、粉、淺紫、藍等
花色，以紫色及藍色比較
常見，也很容易自製成乾
燥花之用。

02

迷你玫瑰

常見的粉色、紅色、橙色
迷你玫瑰。如要自製，可
等待花朵盛開的時候製作
成乾燥花，建議交錯開來
乾燥，以免腐爛。

04

鱗托菊（羅丹斯）

鱗托菊是一年生草本，花朵在
陽光下像是閃閃的魚鱗，栽培
容易，也容易做成乾燥花，且
可保留原本顏色。

05

千日紅

台灣野地常見草花，俗稱「圓
仔花」，夏季產量最多，乾燥
後可保持原色，有白色、桃
色、粉色、紅色等多款選擇。

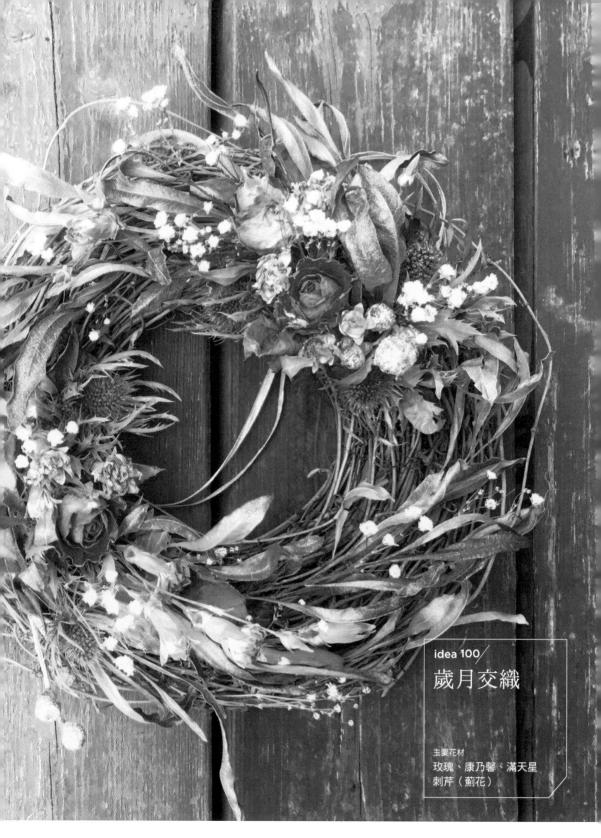

idea 100/
歲月交織

主要花材
玫瑰、康乃馨、滿天星
刺芹（薊花）

idea 101／
五顏六色

主要花材
各色星辰花

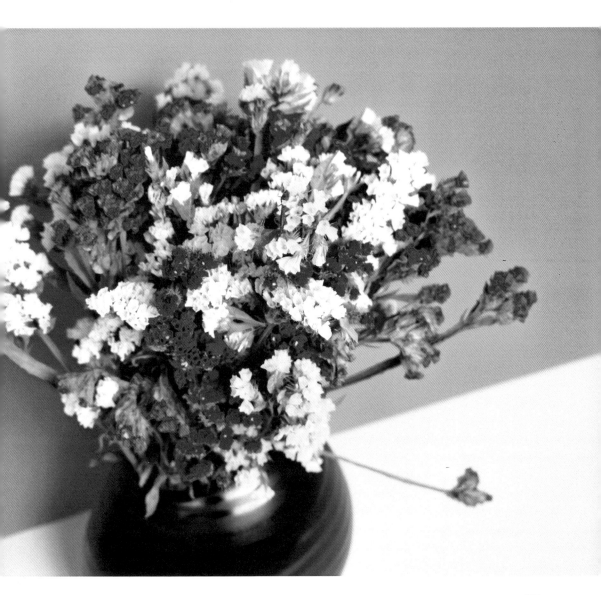

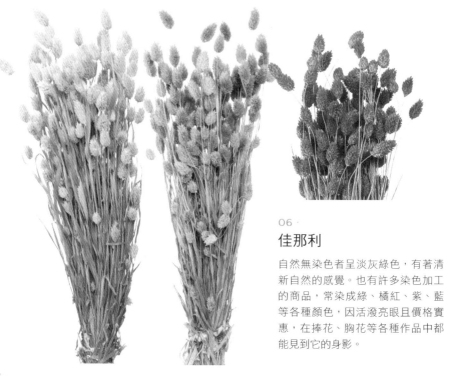

06 ·
佳那利

自然無染色者呈淡灰綠色，有著清
新自然的感覺。也有許多染色加工
的商品，常染成綠、橘紅、紫、藍
等各種顏色，因活潑亮眼且價格實
惠，在捧花、胸花等各種作品中都
能見到它的身影。

07 ·
常勝花（虎眼）

常勝花有勝利、幸福、欣欣向榮的意思，顏
色鮮明，具有很好的點綴效果。

08 ·
銀果

銀灰色的可愛球形，卻又帶有高
雅的特殊質感，用於胸花等小型
作品，特別吸睛。

idea 102 /

迎賓香氛磚

主要花材
金合歡、繡球花
滿天星等乾燥花材

idea 103/

微醺相遇

主要花材
尤加利、兔尾草、玫瑰

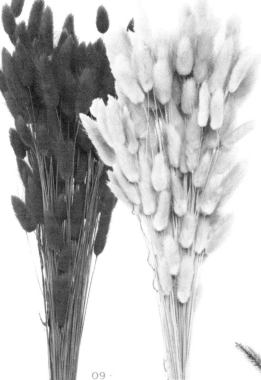

10.

台灣狗尾草

台灣春夏季節常見野草，乾燥後的原色為米黃，若經漂色後再染成其他顏色，保存期限會更長，因形狀毛而蓬鬆，單插也很耐看。

09.

兔尾草

兔尾草有原色或經過漂白、染色等不同選擇，毛毛的質感帶有可愛的感覺。

11.

狗尾草（狼尾草）

國外品種的小米，枝條較粗壯，花穗細長緊密呈圓柱狀，單插一大把就能帶出氣勢，是營造空間自然風格的良好素材。

12.

小蘆葦

即秋天盛產的蘆葦草，外觀近似台灣狗尾草，但毛量與質感更細更絨，和台灣狗尾草粗獷的田園感覺相較，風格呈現較為細膩精緻。

13 ·

臘菊

花朵密集小巧，圓圓的很可愛，因花瓣
不易散落，故而廣受喜愛。自然色是黃
色，也有漂白再染成粉紅，或者用原色
暈染成帶綠、帶藍的雙色效果。

14 ·

木滿天星（金雀）

國外常見野生植物，貌似滿天星，但
枝條較硬較木質，故名。市面上染色
款多達 20 幾種，可用於填補空間，
是捧花的主要配材，有增大花束的空
間感和蓬鬆感的效果。

15 ·

商品名：鈴花

日本進口花材，使用花托
與花莖部位乾燥製成，因
形狀像迷你版鬱金香，因
此也稱「小鬱金香」。模
樣小巧，常運用於吊飾、
鑰匙圈、香氛蠟燭、浮游
花等製作。

16 ·

麥穗

秋天豐收的代表元素，乾燥的麥穗束
有原色，或染成白色、綠色、咖啡等
大地色系，亦有染成黃色、金色等暖
色系可供選擇。

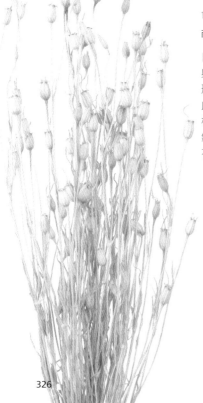

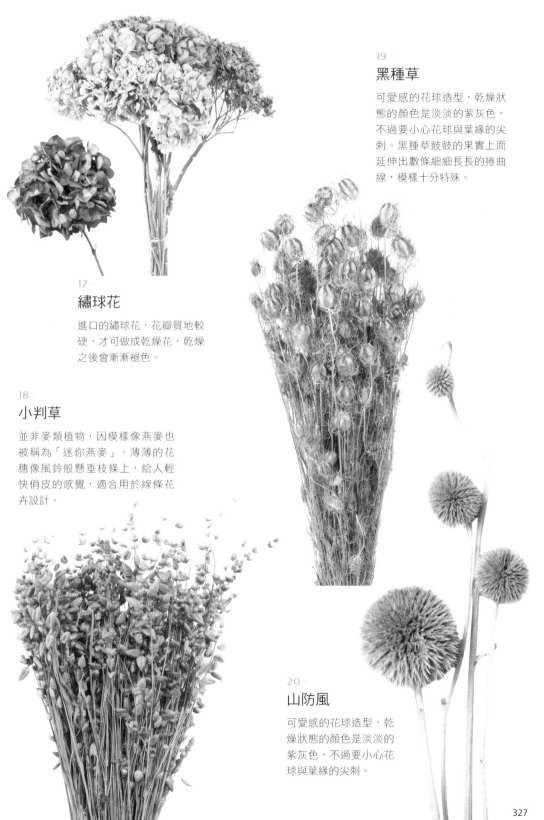

19 ·

黑種草

可愛感的花球造型，乾燥狀態的顏色是淡淡的紫灰色，不過要小心花球與葉緣的尖刺。黑種草鼓鼓的果實上面延伸出數條細細長長的捲曲線，模樣十分特殊。

17 ·

繡球花

進口的繡球花，花瓣質地較硬，才可做成乾燥花，乾燥之後會漸漸褪色。

18 ·

小判草

並非麥類植物，因模樣像燕麥也被稱為「迷你燕麥」。薄薄的花穗像風鈴般懸垂枝條上，給人輕快俏皮的感覺，適用於線條花卉設計。

20 ·

山防風

可愛感的花球造型，乾燥狀態的顏色是淡淡的紫灰色，不過要小心花球與葉緣的尖刺。

21·
旱雪蓮

產於非洲的花卉，因生長環境
氣候乾旱，花瓣顯得較硬挺，
透著幾許剛強之感。原色為白
色，除了染成多種顏色，也有
漸層花色可選擇。

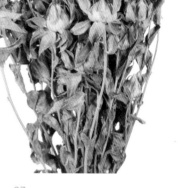

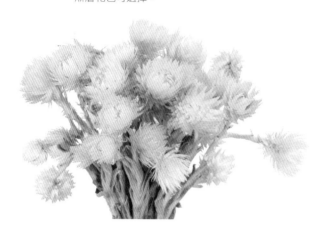

23·
紅花（商品名：橙波羅）

一年或二年生草本植物，株高
30 ～ 100 公分，花期為 5 ～ 7
月，亂亂的紅色花瓣就像炸開
的龐克頭毛，很是耀眼。

22·
法國白梅

法國白梅不是梅花，而是菊科植
物，茂密叢生的小小白花，具有
清新純潔的氣質，優雅浪漫的感
覺，讓許多人愛不釋手。

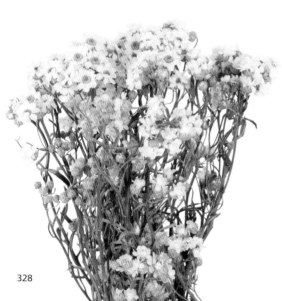

24·
刺芹（大紫薊）

比起台灣的小紫薊，花的
形體較大，雖然花葉看似
刺刺的有點囂張，但其實
觸手柔軟，霸氣外型就算
單插也夠分量。

25·
起絨草（薊果）

花瓣統統拔除後剩下的心，產品有長、短之分。它的橫切面很像一朵菊花，因此常被切成一片一片，包裝於芳香包、材料包之中。

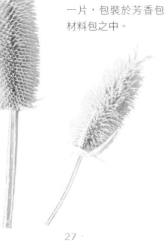

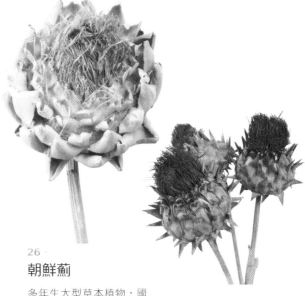

26·
朝鮮薊

多年生大型草本植物，國外常取花球內部白色的心當作食材。花球直徑約 12～15 公分，因為體積大、夠霸氣，常用於大型盆花或空間布置。

朝鮮薊有不同品種，此品種的花球直徑約 7～8 公分，花球中央為密密實實的管狀花蕊，毛茸茸的造型很有特色。

27·
薊花

尚未開花的小本薊花，乾燥後的偏黃色調，頗有一種秋風颯爽的感覺。花苞外型很像卡通「櫻桃小丸子」裡的永澤同學，令人看了會心一笑。

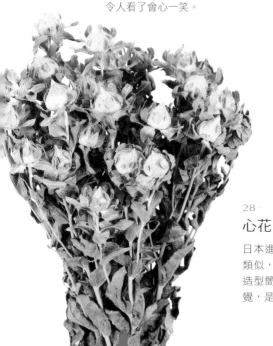

28·
心花

日本進口花材，花形跟朝鮮薊類似，纖長的枝條姿態柔美，造型簡單卻給人優雅大方的感覺，是捧花常用素材之一。

31 ·

千鳥草（飛燕草）

以千鳥草自然乾燥
而成，市面所見皆
為原色，有粉、紫、
白、淡紫等。具有
立型花穗，長穗密
布小花，因花形甚
美，常被剪下製作
頭飾或手腕花。

29 ·

夢幻草

夢幻草有多種染色加工的
商品可供搭配使用。

32 ·

羅賓帝王

造型特殊，在切花中也
屬於高貴等級，亦可購
得已經過乾燥的商品。

33 ·

小凌風草

西班牙或義大利進
口，草本植物，葉
子僅 0.3mm 大小，
叢生於枝條上端，
一整束看起來很像
麥稈，具有飄逸靈
動的柔性特色。

30 ·

麥稈菊

乾燥後的麥稈菊，大致還
可保留原本的花色，而且
乾燥過程還會逐漸綻開，
所以可選擇含苞的來製作
乾燥花。

34 ·
不老花（長春花）

南非進口，原色為白色，屬於乾旱地區的植物，枝條細長挺直，花朵大小高矮不一，立體有層次，顯得俏皮可愛。

36 ·
非洲太陽

將帝王花的花瓣、花芯全部摘除後剩下的花托，因為是木質，所以可以久存不壞。簡單剛硬的線條，單插或當作品中的主花都很具分量。

35 ·
羅塞特

帝王花的花托，是比「非洲太陽」還大的品種，花托直徑約十餘公分。漂白過的樣貌洋溢自然美感，因個頭巨大顯得氣勢十足。

37 ·
帝樹

來自澳洲乾旱之地，枝條為木質，細密的花朵叢生於枝上，觀賞期長且耐看。因採用自然風乾製作，灰階色調散發特殊質感。

38 ·
金合歡

國外常見行道樹，類似台灣的銀合歡。葉形依品種不同有羽葉、柳葉、大葉、三角之分，此款為柳葉金合歡，因是開花後乾燥，故色澤偏黃。

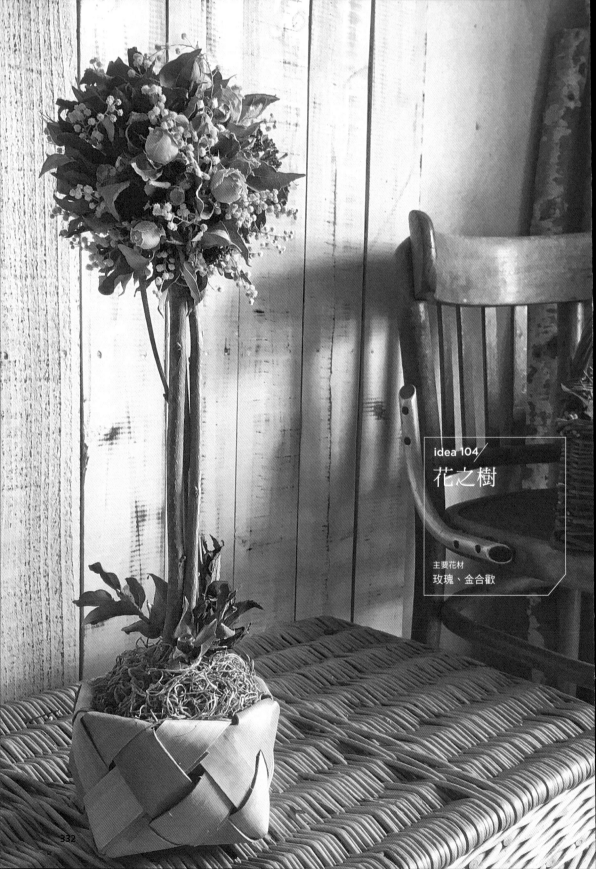

花之樹

主要花材
玫瑰、金合歡

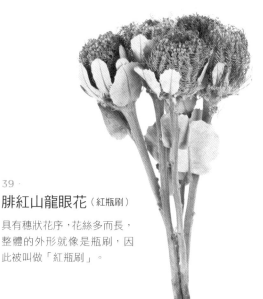

40·
五爪金英

菊科植物，使用五爪金英的花序製成，一般多
用於配材或當重組花的材料，小太陽（芝麻花）
所用的花芯就是它。

39·
腓紅山龍眼花（紅瓶刷）

具有穗狀花序，花絲多而長，
整體的外形就像是瓶刷，因
此被叫做「紅瓶刷」。

41·
開普陽光

枝、葉、果實都比較
大的陽光類產品，因
造型亮眼且硬質耐
撞，常用於婚紗場地
等空間布置中，就算
是單插也很大器。

43·
商品名：木百合

是一種黑種草的果實，
原色偏米黃，也常被染
成白、銀、橘、紅等各
種顏色。花托上黏其他
花材或者剝開當作組件
是常見用法，為製作重
組花最好配材。

42·
小米果

將葉片拔除的柳葉尤加利
花苞，常染成紅、藍、黃
等多種顏色便於運用，一
顆顆小花苞簇生於枝條
上，給人可愛的感覺。

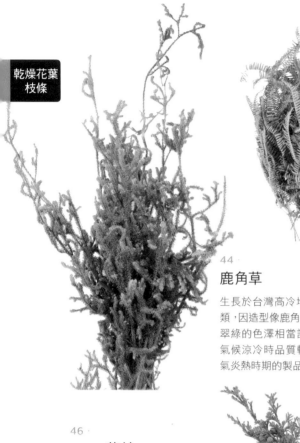

45 ·
芒萁

本身是蕨類,遍生於台灣山區,
因為量多價廉,是各種花藝主
要配材之一,市面上除了原本
的綠色,也常見白色、粉紅、
藍色等各式染色款。

44 ·
鹿角草

生長於台灣高冷地區的蕨
類,因造型像鹿角而得名。
翠綠的色澤相當討喜。當
氣候涼冷時品質較佳,天
氣炎熱時期的製品稍差。

47 ·
商品名:羊毛松

進口葉材,花藝使用非常耐久,
枝條高直挺立,濃密的葉將枝
條包起來,看起來豐厚柔軟。
乾燥之後具有低調溫暖的灰綠
色澤,也常應用於花圈製作。

46 ·
商品名:龍柏

和其他柏類不同之處,是龍柏會
夾帶圓圓的小果實,很多聖誕節
花圈都喜歡用它,除了葉材裝飾
外,點狀小果實也會給人一種圓
圓滿滿的感覺。

48 ·
商品名:劍齒葉

原為佛塔的葉子,看起
來很像宗教法器鯊魚
劍,有著剛硬帶刺的視
覺感,一般會用於插花
或空間布置,但捧花因
其造型關係較少使用。

50 ·

商品名：樺木葉

國外常見行道樹，鋸齒
狀葉片一到秋天就會由
綠變成黃褐色，因此也
是秋天代表性葉材，除
了染成白、橘、紅等顏
色，也有綠色便於其他
花藝主題運用。

49 ·

商品名：冬青葉

是山龍眼科植物的葉片，聖誕節
代表植物之一，常綁在鈴噹上當
裝飾。葉片帶有鋸齒，市面有不
少是乾燥後被染成紅色，一般多
用於花圈素材。

51 ·

樹藤

購回市售的藤圈之後，
可以彎曲整型為需要的
結構，交錯纏繞或以鐵
絲、麻繩固定。

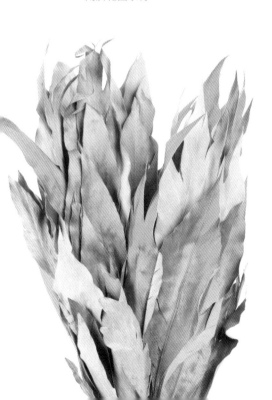

52 ·

商品名：銀樺葉

葉片很大，葉面和葉背呈現
不同顏色，正面是復古風的
灰綠色，背面是亮麗飽和的
金黃色，質感特殊。

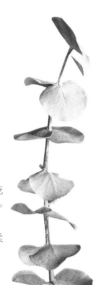

53 ·
圓葉桉（尤加利）

葉型圓潤可愛，乾燥後呈現淡灰綠色。若要塑型成花圈，要趁枝條新鮮較柔軟時操作。

54 ·
大圓葉尤加利葉

常見的尤加利多為圓葉，圓葉又分大圓葉和小圓葉，大圓葉的葉形圓扁而討喜，枝條輕盈，搭配白色系花材別具清新感。

55 ·
柳葉尤加利

葉形纖長如柳葉，特別有股飄逸的靈動感，穿插其間的小圓果顯得可愛。

56 ·
尖葉尤加利葉

直接乾燥製成，葉片對稱生長，葉形尖長，乾燥後的顏色雖然沒那麼飽和，但依然帶有夏日清新感，淡淡香氣非常宜人。

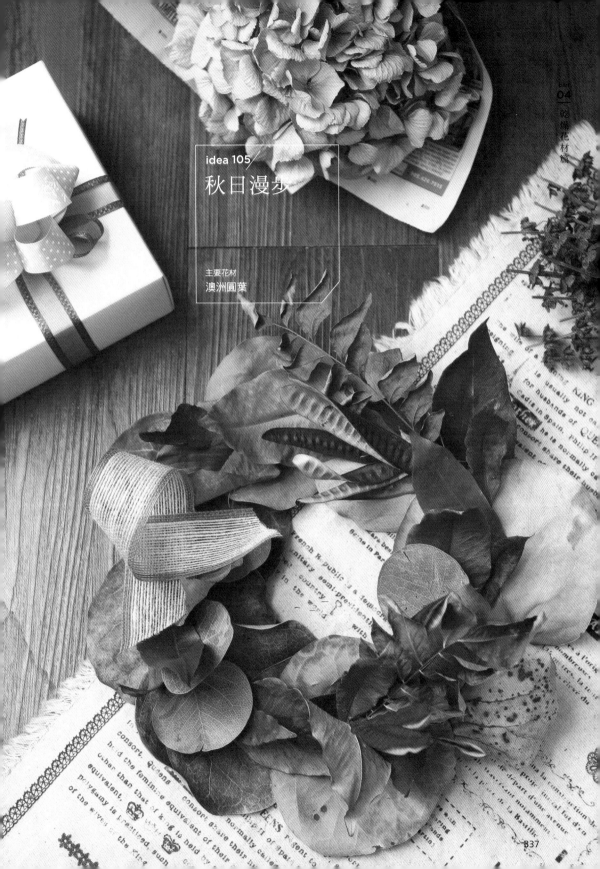

idea 105

秋日漫步

主要花材
澳洲圓葉

idea 106/

金色年代

主要花材
金合歡、玫瑰、尤加利

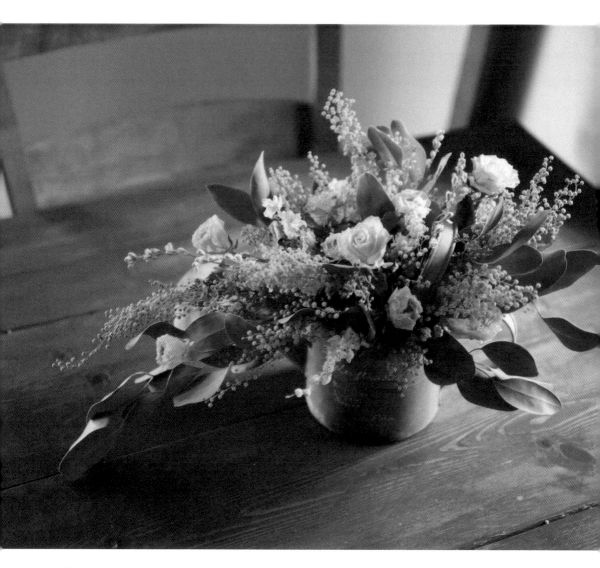

FLOWERS
PLANTS

idea 107/
秋收

主要花材
樹藤、人造果實

58 ·
酸漿 （（中國宮燈）

乾燥的酸漿依原本成
熟度的不同，呈現出
黃中帶橘或帶綠的討
喜顏色。

59 ·
佛塔

多從澳洲或南非進
口，花苞碩大結實，
有紅、黃、橙、粉等
多色，富有熱帶風
情，適用於較大型
的作品之中，北歐風
格布置亦常用到它。

60 ·
蠟燭佛塔

佛塔類植物的一種，花瓣掉光
後所剩下的木質錐形果實，搭
配長長的鋸齒狀葉片，顯得結
實搶眼，是一款長相特別又很
有份量的花材。

61 ·
棉花

棉花為進口乾燥花
材，像美國棉花枝幹
直，較容易運用，一
球一球的棉花其實是
成熟綻開的果實。

62 ·
觀賞玉米 （印地安乾燥玉米）

袖珍型的觀賞玉米，混合多種顏
色與造型，長短胖瘦不一。

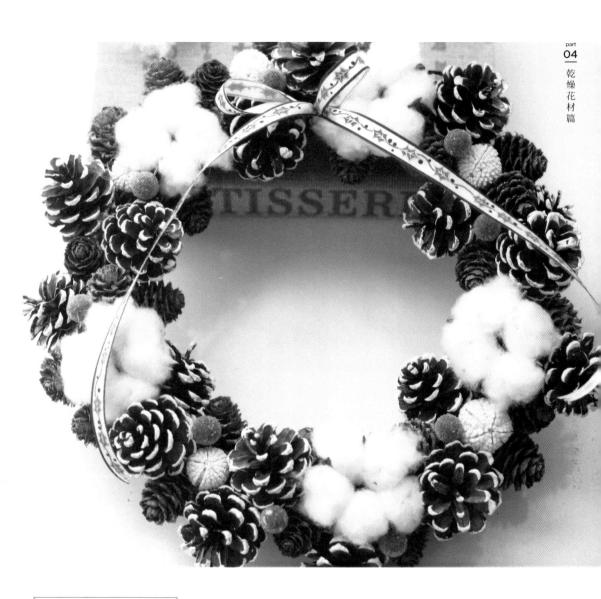

idea 108/
冬季禮讚

主要花材
松果、棉花

63 · 橡實

橡樹果實,即電影《冰原歷險記》裡松鼠抱著不放的那種果實。圓呼呼戴帽子的造型超可愛,種類很多,常用於黏花圈或做成項鍊、鑰匙圈,是豐收的象徵。

64 · 菝葜(山歸來)

秋冬可以購得,果實顏色鮮豔,乾燥之後則會皺縮變深,使用時要注意枝條上的利刺。

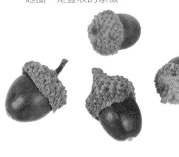

65 · 松果

卵狀橢圓形毬果,長3～5公分,果實鱗片邊緣有缺齒。應用於花藝能營造秋意的季節性氛圍,經常搭配乾燥花材。

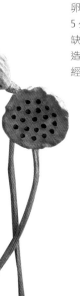

66 · 蓮蓬

蓮蓬較重,可趁新鮮的時候倒掛乾燥,以免莖條無法耐受而彎曲。

67 · 烏桕

秋末～冬季結果期供應新鮮帶果枝條,可直接瓶插裝飾空間或平放至乾燥。因外形關係,在花市中常喊它為薏仁。

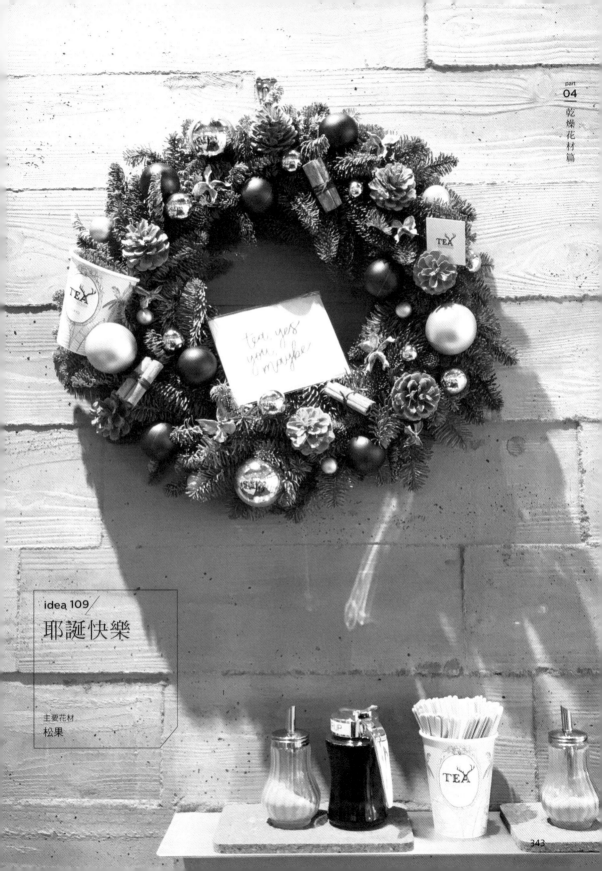

idea 109

耶誕快樂

主要花材
松果

68 ·

香椿果實（商品名：木百合）

經過乾燥處理的果實，質地堅
硬，有原色及紅褐色等染色商
品，長度約 5 ～ 8 公分。

69 ·

商品名：佛珠

一種椰子樹的果實，圓
潤有光澤而帶著紋路的
質感，獲得佛珠的名字。

70 ·

商品名：松花、小玫瑰

松科植物果實，樣貌與大小
類似迷你玫瑰。當作花心，
在旁邊黏上幾片葉片，就可
成為一朵花的造型。

71 ·

非洲木蘭果

南非乾材，植物的果實是圓錐體，類
似珍珠陽光，但個體比較高大。成熟
後的果實鱗片已經打開，市面上有連
枝款，或將果實摘下販售。

73 ·

貝爾果

尤加利樹的果實，長相有如倒
掛的鈴鐺，名稱是直譯「Bell」
而來。本身質地又硬又乾，所
以是純乾燥的成品，市面多見
漂白過與染色果。

72 ·

尤加利果

尤加利的特色是花苞和
果實生長在一起，一旦
花苞掉落，剩下的果實
就會在頂端形成凹洞，
依尤加利品種不同，有
的凹洞是圓形、有的是
十字形。

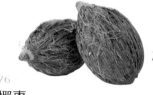

76·

椰棗

檳榔類植物的果實，外層腐爛
後，以鋼刷刷到最後剩下帶纖
維層的果核。通常用來黏製花
圈，也有許多果實收集者會買
來純欣賞。

74·

肯尼卡

尤加利樹的果實，為連枝小果，
果實頂端因花苞凋落形成十字
痕跡，這是它的專屬印記，亦
有人將其分解，剪下果實部分
加以運用。

77·

珍珠陽光

南非的木本科植物，
果實新鮮時是閉合
的，曬乾後鱗片會像
羽毛般張開，因為裡
面的籽是銀白色，所
以得名「珍珠陽光」。

75·

楓香（商品名：楓球）

楓香所結的果實，外觀為帶刺
的圓球形蒴果，產於秋冬季節，
因此成為表現深秋味道的素材
之一，經常用於花圈的製作上。

78·

桃花心木果皮（商品名：高跟鞋）

將植物的果拆解成單片，大小約 7～
10 公分，表面有細密的斑紋，因彎曲
的造型而獲得高跟鞋的名字，簡單加
工即成為各式令人會心一笑的高跟鞋。

79·

耳莢相思樹（商品名：銀耳）

已裂開的植物果莢，因具有自
然形成的彎曲弧度，常被用於
花圈製作上，為作品營造活潑
的效果，避免看起來平直呆板。

82 ·

亞麻果（商品名：臨花）

亞麻籽的果實，圓圓尖尖的頂

在枝條上，顆粒小小的看起來

靈活又可愛。因為小果高低參

差不齊，用來綁花束或做手腕

花、浮游花等都很有效果。

80 ·

九芎果實

九芎果實，自然乾燥為黑色，

染色款有紅、金、綠色等。秋

天產量較多，它在花藝屬小配

件，一般多將果實剪下來，黏

製於髮飾、手腕花等作品上。

81 ·

松蟲果（風車果）

松蟲草的果實，它是

花萼群聚形成的圓形

球體，嬌小的個頭透

著一股可愛，因含水

量少很容易製成乾燥

花，為自然風格的好

點綴。

83 ·

小花紫薇

已裂開的九芎果實，

因裡面種子常散落且

不易染色，故市面所

見多為原色。已裂的

果實像一朵朵小花，

若以造型來說，會比

沒裂開來得好看。

組花

有些乾燥素材並非原本的植物型態，
而是將不同的植物部位組合在一起，
創造出新奇、具觀賞性的樣貌。

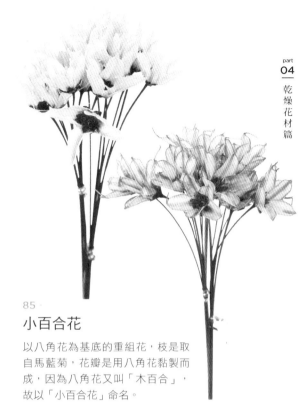

85 ·

小百合花

以八角花為基底的重組花，枝是取
自馬藍菊，花瓣是用八角花黏製而
成，因為八角花又叫「木百合」，
故以「小百合花」命名。

84 ·

黑種草果實重組花

以黑種草的花托為底，上面黏
上各種果實類花材，例如開心
果、松果、洛神花等，單插或
綁成花束都很漂亮。

86 ·

釋迦果

不同花材組合成的重組
花，梗是木枝，頂端是南
非一種類似林投的植物果
實，因長得很像釋迦，故
名。造型奇特，不少設計
師指定用來布置陳設。

87 ·

小太陽（芝麻花）

花瓣是以剝開的芝麻果莢黏成，
中間花芯取自五爪金英，常擔
任大花或中花的角色，也有人
單取花頭做成胸花。

永生花是由新鮮花材製作而成,因接近鮮花的質感,又能像乾燥花長久保存,近年來興起流行,是生活花藝與新娘花飾最新的花材選擇,且除了花卉之外,甚至還有永生葉材、枝果材可供運用。市面上有不同品牌的盒裝進口永生花材可選購,甚至可學習利用永生花製作液,自己將新鮮花材泡製成永生花來運用。

\ 花藝使用 /

許多永生花因只有花頭,沒有莖,而且質地偏軟,在應用之前,需使用鐵絲加工製作花莖,並纏上花藝膠帶再做後續設計。

● Point

作品盡量放置在乾燥通風,沒有陽光照射的地方,以延長觀賞期。若是日久累積灰塵,可使用軟毛刷輕輕將灰塵撢除。

01 ·

庭園玫瑰

花瓣有如芍藥、牡丹般的豐富有層次,甜美嬌貴的外型,有著古典優雅的風格,使它成為永生花設計的寵兒,經常使用於捧花與花環等作品。有紅、粉、白、黃、紫…等多種色系可供選擇。

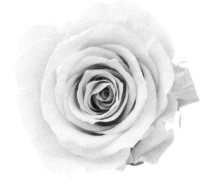

02 ·

玫瑰

永生花的招牌花朵正是人見人愛的玫瑰,占據永生花產量的大宗,用量極高,顏色供應亦相當豐富,甚至有鮮花玫瑰較難見到的深藍、粉藍、黑等色系。

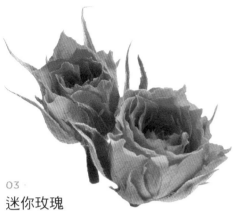

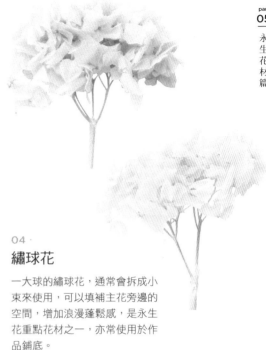

03.
迷你玫瑰

迷你玫瑰是嬌小的袖珍型玫瑰，在經過與多花薔薇或中輪豐花玫瑰系統交配之後，如今已發展出豐富多樣化的品種。製成永生花商品，也有供應多種顏色，使用於較小型的作品設計中。

04.
繡球花

一大球的繡球花，通常會拆成小束來使用，可以填補主花旁邊的空間，增加浪漫蓬鬆感，是永生花重點花材之一，亦常使用於作品鋪底。

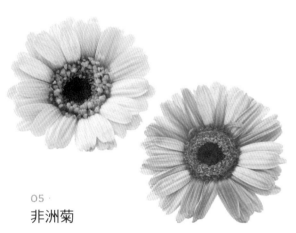

07.
乒乓菊

切花的顏色較明豔，拜永生花染色技術之賜，有許多鮮切花所沒有的柔嫩色彩。渾圓可愛的外型，讓它成為婚禮花飾、祝賀花禮的寵兒。

05.
非洲菊

一年四季皆有供應切花，是常見花材，有單瓣、重瓣、半重瓣 3 種型態，給人陽光溫暖的感覺。永生花也如同切花，有許多顏色可供選擇，而且質地與真花非常接近。

06.
夜來香（晚香玉）

一般較常做為配花使用，少量幾朵就能為作品增加跳動與活潑感，有多種顏色可以使用，局部點綴效果佳。

古典花束

永生花材
玫瑰、繡球花

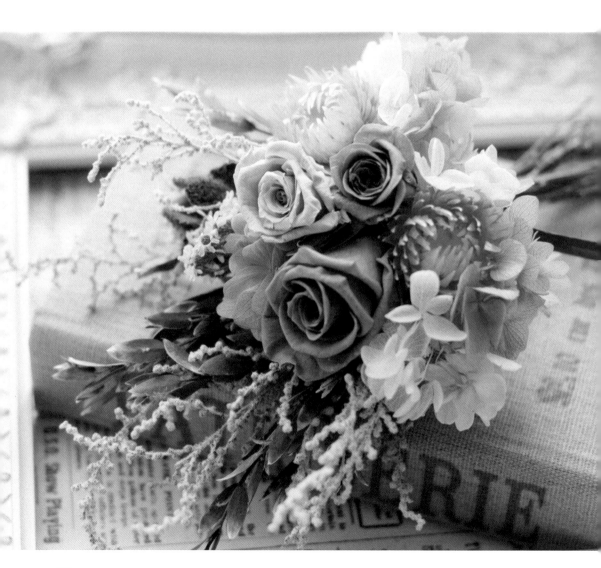

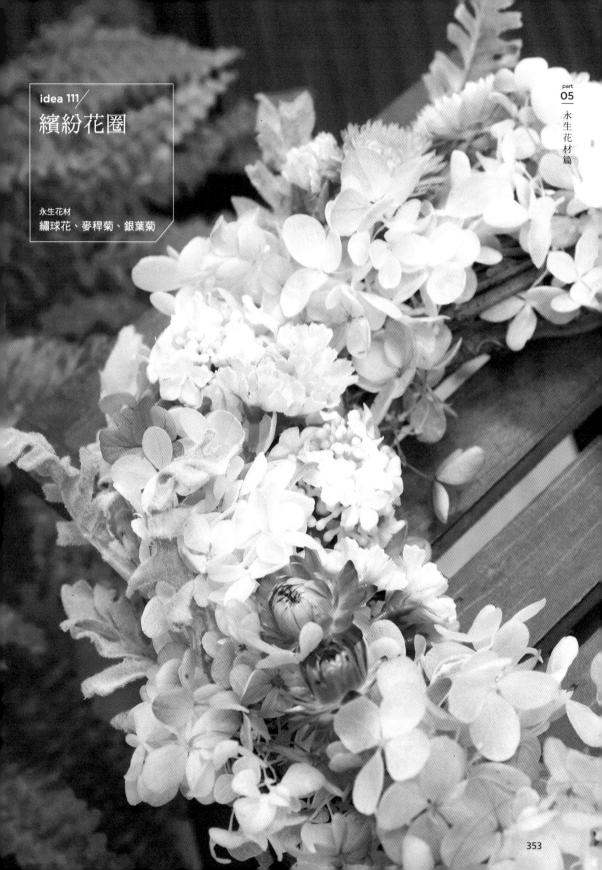

idea 111/
繽紛花圈

永生花材
繡球花、麥稈菊、銀葉菊

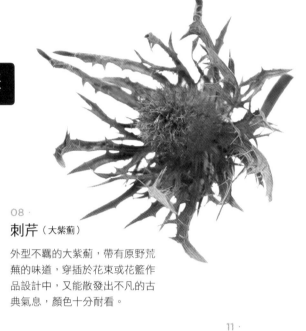

10 ·

康乃馨

母親節是康乃馨供應旺季，種類花色最為齊全。鮮切花供貨量較少時期，可使用永生花，顏色選擇也相當豐富，與玫瑰搭配，效果極佳。

08 ·

刺芹（大紫薊）

外型不羈的大紫薊，帶有原野荒蕪的味道，穿插於花束或花籃作品設計中，又能散發出不凡的古典氣息，顏色十分耐看。

11 ·

藍星花

令人憐愛的小小藍星花多是日本進口，在花市屬於較罕見的花材，有了永生的藍星花，就很方便四季運用。經常用於局部點綴，小巧而十分亮眼。

09 ·

星辰花

切花常拿來倒掛乾燥製成乾燥花，非常容易成功。永生花相較乾燥花，其花瓣較能保持柔嫩感，莖部則保持了綠色，很適合用於自然系作品。

12 ·

滿天星

滿天星是最優秀的配花首選，永生滿天星有各種顏色，更方便搭配作品。即使單獨瓶插一把，也有很好的空間裝飾效果。

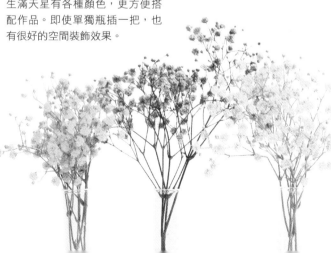

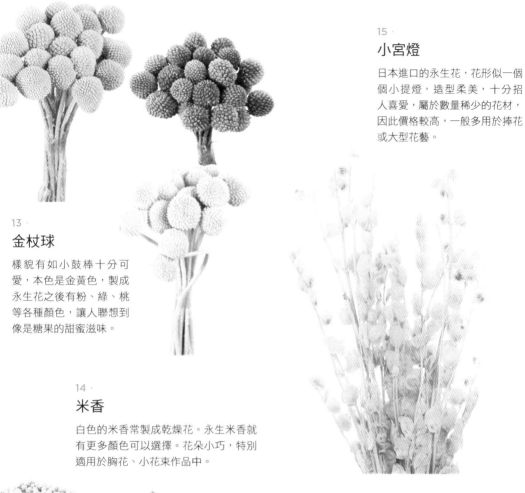

15 ·
小宮燈

日本進口的永生花，花形似一個
個小提燈，造型柔美，十分招
人喜愛，屬於數量稀少的花材，
因此價格較高，一般多用於捧花
或大型花藝。

13 ·
金杖球

樣貌有如小鼓棒十分可
愛，本色是金黃色，製成
永生花之後有粉、綠、桃
等各種顏色，讓人聯想到
像是糖果的甜蜜滋味。

14 ·
米香

白色的米香常製成乾燥花。永生米香就
有更多顏色可以選擇。花朵小巧，特別
適用於胸花、小花束作品中。

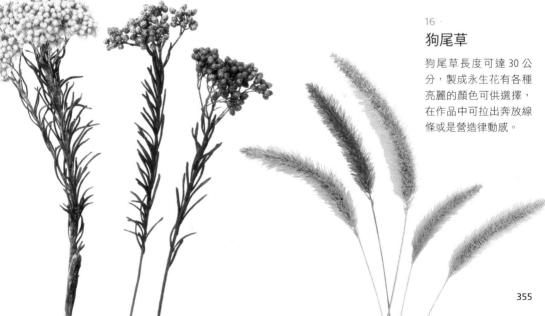

16 ·
狗尾草

狗尾草長度可達 30 公
分，製成永生花有各種
亮麗的顏色可供選擇，
在作品中可拉出奔放線
條或是營造律動感。

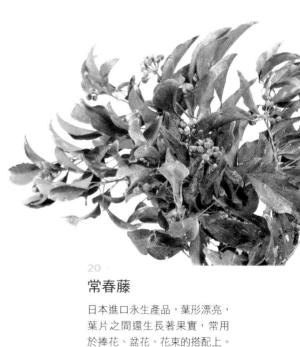

19 ·
三角尤加利

尤佳利有許多品種，三角葉形洋溢輕
盈俐落風格。除了原色，也常見染成
紅、綠、墨綠或漂白等多種顏色。

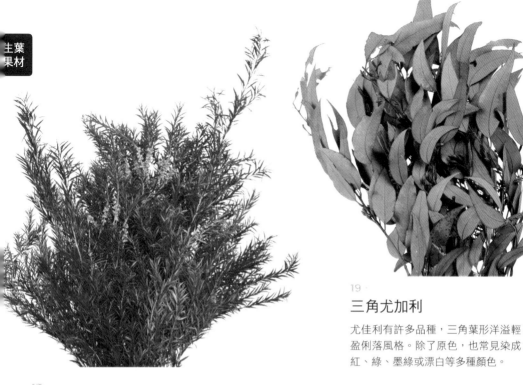

17 ·
茶樹

源自有防蚊功能的澳
洲茶樹，因自然乾燥
容易落葉，所以多將
其製成永生花材，並
染成綠、橙、紅、藍
等多色，作為花束、
插花等配材運用。

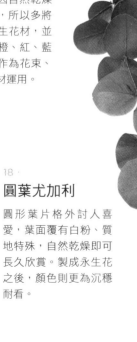

18 ·
圓葉尤加利

圓形葉片格外討人喜
愛，葉面覆有白粉、質
地特殊，自然乾燥即可
長久欣賞。製成永生花
之後，顏色則更為沉穩
耐看。

20 ·
常春藤

日本進口永生產品，葉形漂亮，
葉片之間還生長著果實，常用
於捧花、盆花、花束的搭配上。
由於果實含水量較高，坊間販
售皆為永生產品。

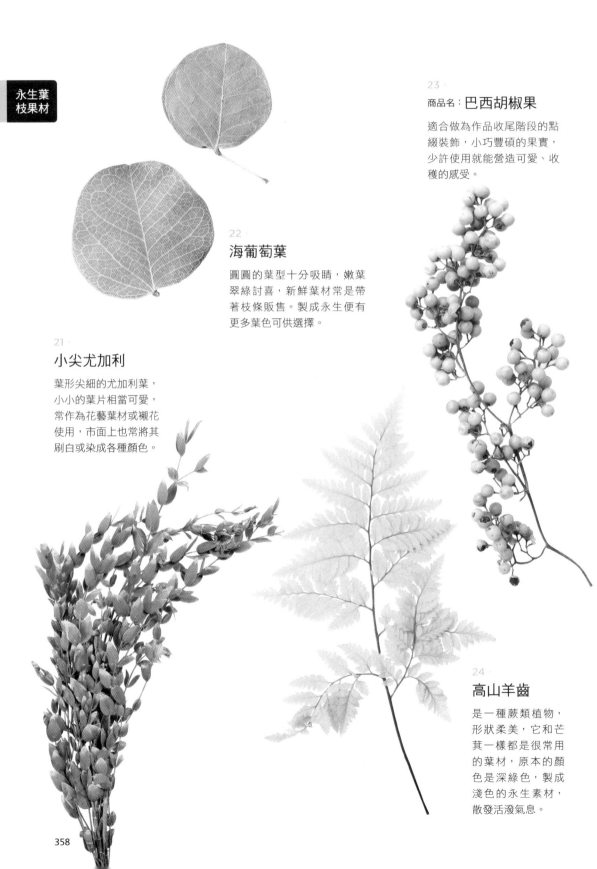

23

商品名：**巴西胡椒果**

適合做為作品收尾階段的點綴裝飾，小巧豐碩的果實，少許使用就能營造可愛、收穫的感受。

22

海葡萄葉

圓圓的葉型十分吸睛，嫩葉翠綠討喜，新鮮葉材常是帶著枝條販售。製成永生便有更多葉色可供選擇。

21

小尖尤加利

葉形尖細的尤加利葉，小小的葉片相當可愛，常作為花藝葉材或襯花使用，市面上也常將其刷白或染成各種顏色。

24

高山羊齒

是一種蕨類植物，形狀柔美，它和芒萁一樣都是很常用的葉材，原本的顏色是深綠色，製成淺色的永生素材，散發活潑氣息。

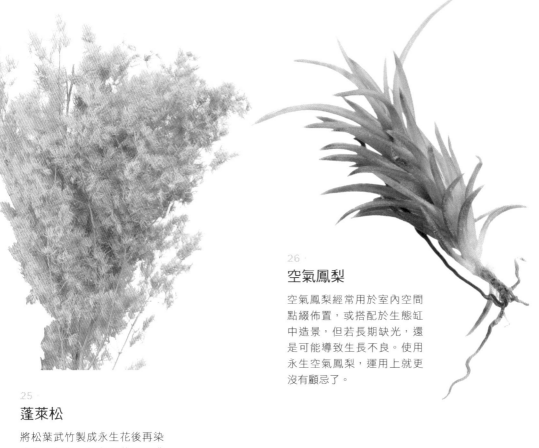

26 ·
空氣鳳梨

空氣鳳梨經常用於室內空間點綴佈置，或搭配於生態缸中造景，但若長期缺光，還是可能導致生長不良。使用永生空氣鳳梨，運用上就更沒有顧忌了。

25 ·
蓬萊松

將松葉武竹製成永生花後再染成各種顏色，特色是葉短而濃密，看起來有蓬鬆的效果，過去很多人使用，但因為葉子容易散落，用量不似以往。

27 ·
珍珠草

是採用一種成熟後會結小果實的有莖水草來製作成永生素材，莖葉細軟柔美，常染成紅、綠、藍、粉、紫等顏色，於各種花藝作品都很好搭配。

高佳穗 （竹子湖花卉園地）

攤位：臺北內湖花市 A 館 1820、1821
電話：0922-105-012
Line：@csz7992a

營業項目
乾燥花材、永生花材諮詢與販售，另可洽詢花藝課程、客製化花禮、婚禮花物規劃。

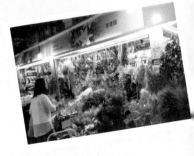

相關推薦

竹子湖水車寮步道
FB：竹子湖花卉園地
電話：02-2793-3822

穗花婆婆
日本一般社団法人プリザーブドフラワー
全国協議会検定台灣主辦單位
Preserved Flower Council Japan
FB：穗花婆婆 Spike flowers
Line：Spikeflowers
IG：Spike_flowers

桐林 fleur

桐林 *fleur*

攤位：臺北內湖花市Ａ館 1106、1206
桐林二號舖：Ａ館二樓 2106
聯絡人：陳誌興
電話：0927-713-712
Line：ae_86
FB：桐林 fleur
IG：tonglin_fleur

營業項目
引進來自世界各地特別的乾燥花，
並有各式進口花卉、永生花材、
手工索拉花設計與販售。

切花保鮮方式

為了延長切花的觀賞期，可參考下列的建議做法：

1. 瓶插前，重新切剪插口約2～3公分（建議使用專用設計刀斜剪），並去除花莖葉片。瓶中不宜放置過多的花材，應留一些空隙，使植物能呼吸。

市售保鮮液商品，依照使用說明添加到瓶中。

去除底部葉片

斜剪 2 ～ 3 公分

插入乾淨清水

瓶插清水中沒有添加保鮮劑者，
玫瑰花瓶插壽命 8 天。

添加可利鮮保鮮劑者，
玫瑰花瓶插壽命延長至 19 天。

2. 花卉量較多的從業人員、花藝設計者，建議在瓶插水中添加市售切花專用保鮮液，可提供
 花適當養分，就像沒切離植株一樣，保持原來的花色及花形，並抑制水中微生物孳生，使
 水保持清澈透明，防止提早枯萎及葉子枯軟，有效延長切花、切葉的觀賞期。

3. 一般居家也可採用下列簡便的保鮮技巧：

 a. 透明汽水加水稀釋一倍，可成為高糖份且具有微酸水質的保鮮液，如再加洗衣服用的漂
 白水數滴（1000 cc水加約 1 cc）更具有殺菌功能。

 b. 清水中加入透明食用醋（如工研醋），濃度約為千分之三，可抑制微生物。

 c. 清水中加市售洗衣服用的漂白水（1000 cc水加約 1 cc），同樣具有抑制微生物的生長，
 且達保鮮效果。

Tip 如何讓切花開得快又美

◎ 在花瓶內的水中加入少許的鹽，可增加花朵色彩的豔麗度。

◎ 如要讓花朵開得快些，可在花瓶內加入溫水（約 35℃以內）。

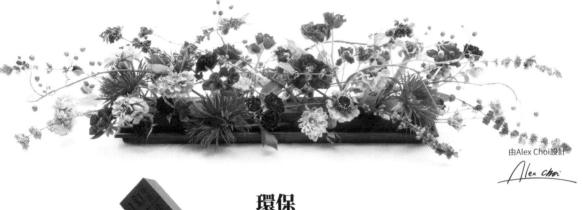

進出口天然素材

手工編織花器・蘭花・盆景

仿真植物/乾燥花、果實/藤、竹、柳 籃

各式器皿、配件、花藝資材　　　　　自然素材手工藝品、編織容器

萬岱虹實業有限公司

店長：李家蓁
手機：0932-193-412
電話：(02)2793-3751
傳真：(02)2793-3791
店址：台北市內湖區新湖三路28號2樓
攤位：台北花市2502號

 Facebook　　 LINE

花藝
素材百科

floral
encyclopedia

600種
切花、乾燥花、永生花材
完全圖鑑

作　　者	陳根旺、花草遊戲編輯部
社　　長	張淑貞
總 編 輯	許貝羚
主　　編	鄭錦屏
特約美編	莊維綺
特約攝影	陳家偉
行銷企劃	曾于珊

發 行 人	何飛鵬
事業群總經理	李淑霞
出　　版	城邦文化事業股份有限公司‧麥浩斯出版
E-mail	cs@myhomelife.com.tw
地　　址	104台北市民生東路二段141號8樓
電　　話	02-2500-7578
傳　　真	02-2500-1915
購書專線	0800-020-299

發　　行	英屬蓋曼群島商家庭傳媒股份有限公司城邦分公司
地　　址	104台北市民生東路二段141號2樓
電　　話	02-2500-0888
讀者服務電話	0800-020-299
	09:30 AM～12:00 PM‧01:30 PM～05:00 PM
讀者服務傳真	02-2517-0999
劃撥帳號	19833516

戶　　名	英屬蓋曼群島商家庭傳媒股份有限公司城邦分公司
香港發行	城邦〈香港〉出版集團有限公司
地　　址	香港灣仔駱克道193號東超商業中心1樓
電　　話	852-2508-6231
傳　　真	852-2578-9337

馬新發行	城邦〈馬新〉出版集團Cite(M) Sdn. Bhd.(458372U)
地　　址	41, Jalan Radin Anum, Bandar Baru Sri Petaling,
	57000 Kuala Lumpur, Malaysia
電　　話	603-90578822
傳　　真	603-90576622

製版印刷	凱林印刷事業股份有限公司
總 經 銷	聯合發行股份有限公司
電　　話	02-2917-8022
傳　　真	02-2915-6275
版　　次	初版11刷2024年 4月
定　　價	新台幣600元／港幣200元

Printed in Taiwan

國家圖書館出版品預行編目(CIP)資料

花藝素材百科：600種切花、乾燥花、永生花材完全圖鑑/
陳根旺，花草遊戲編輯部.－初版.－臺北市：麥浩斯出版：
家庭傳媒城邦分公司發行, 2020.01
　面；　公分
ISBN 978-986-408-571-2(平裝)

1. 花藝 2. 乾燥花

971　　　　　　　　　　　　　　　　　　108021316